水墨設計·設計水墨
INK DESIGN·
DESIGN INK

3 GENE-RATIONS

水墨設計·設計水墨
INK DESIGN · DESIGN INK

兩地三代創意三重奏
3 GENERATIONS
IN 2 PLACES CREATIVE TRIO [01]

IN 2 PLACES CREATIVE TRIO

01

靳埭強 著
KAN TAI-KEUNG

中華書局

Contents
目錄

Contents
目錄

Foreword
引言：藝術啟蒙

回想起我的創作生活，已有五十餘年的歷程了。如果由最早探索水墨創作開始回顧，又不能不從童年回憶尋根問底。

1942 年，我出生於廣東省番禺縣三善村。村口有鰲山古廟群，是《番禺縣誌》中記載的名勝。大小廟宇中有祖父靳耀生的灰塑工藝手跡。他是有「灰塑狀元」美譽的工藝師，退休在家作畫寫字刻印，令我與二弟杰強耳濡目染，愛好繪事，想不到日後我倆都成為水墨畫家。

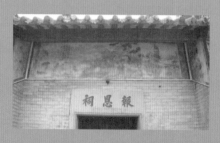

靳耀生的壁畫灰塑工藝現存於報恩祠簷下

祖父生前沒有將自己的藝術傳授予子孫。他只是讓我們兄弟倆快樂地臨摹線裝《介子園畫譜》，還遠道往市橋鎮買回山水圖冊，贈小孫兒學習。他把兩顆藝術種子植入我倆的心中。

1953 年，我離鄉到廣州市求學，畢業於太優小學，修業於廣州市第十三中學；品學良好而優於文藝，屢獲美術獎項。我萌生了做畫家的夢想。

番禺縣三善村口的鰲山古廟群

靳埭強素描習作（1965）

1957 年的暑假，我只修完初中二年級學業，移居香港，與父母幼弟們團聚。但為幫助家計，投身為學徒，任職裁縫師共十年。面對逆境，我一度迷失方向，將藝術理想埋葬。幸好我沒有放棄自己，努力自修，培養文藝志趣，以偉大的藝術家為榜樣，決意灌溉心中之藝術幼芽，不怕困難地追尋畫家夢想。

靳埭強水彩畫（1966）

1964 年，伯父微天得悉侄兒要學畫，收我入門下為徒。從素描打基礎，一週一課，半年後我已轉修習水彩畫。靳氏水彩享有盛譽，以嶺南畫派沒骨法融合西洋水彩技法開創獨特風格。我不滿足於承傳師法，在課餘工餘勤奮練習，自覺求異。在短短的兩年內，我在青年畫友聯展中嶄露頭角，初嘗畫作受購藏的喜悅。

那兩載踏足藝術的門檻，我的學習熱情高漲，同時自覺必須請益多師，爭取接觸更廣更多的藝術知識，追隨更多名師學藝。我經常閱讀書刊，參觀展覽，希望遇到自己心儀的畫家拜師習畫。

靳埭強水彩畫（1968）

1966 年，我在王無邪個人畫展中聆聽他親身導賞，非常欣賞他的現代派畫作。王氏是香港 1960 年代最具代表性的畫會「中元畫會」的成員。他剛在美國修讀藝術與設計學成回港，於香港中文大學校外進修部開班，正在招收學生。我馬上報名選修他親自任教的色彩學和立體設計基礎兩個課程。想不到這三個月裏，修習二十四節的課程，改變了我的一生。

我希望追隨王老師習畫，而他教的是設計基礎。本來對「設計」一無所知的我，受王氏傳授包豪斯思想、三大構成美學基礎的啟導，令我走上了設計的不歸路！

1967 年，由一位設計班的好同學呂立勛推薦，我進入玉屋百貨公司任設計師一職。這使我告別十載洋服裁縫生涯，轉向前景不明，開拓香港設計荒原的歷程。我喜歡王無邪老師的藝術理念，繼續修讀他策劃的香港首個現代設計專業文憑課程，追隨更多不同學科的老師學習設計和藝術的知識。那年，我認識了王氏的水墨畫老師呂壽琨，也報讀了他在香港中文大學校外進修部的水墨基礎課程，成為他的學生。

兩三年間，我的探索是多元的，不分中西，繪畫、雕塑、版畫、實驗描繪⋯⋯積極尋覓新路，開啟水墨創作的序幕。

王無邪著《平面設計原理》封面 靳埭強設計

《調》實驗素描（1969）

Chapter

章節 1

進修水墨

Contents
章節目錄

1967 年，我選修呂壽琨老師在香港中文大學校外進修部執教的水墨畫基礎課程。這是一個每週一課，共十二課的學科，聽課學生眾多。

呂壽琨是著名的香港水墨畫家，1919 年生於廣東省廣州市。父親呂燦銘是位畫家，使他自幼研習傳統國畫。1948 年移居香港，工餘勤於繪事，力求新意，並用功研習畫史畫論，1957 年出版《國畫的研究》一書，盡顯對中國繪畫的熱愛。他以開放的態度接觸西方藝術新思潮，探索以半抽象及抽象畫融入水墨畫的創新。1959 年起多次在美國、英國舉行個展，獲得好評。1962 年，呂氏受香港博物美術館（現為香港藝術館）委任為名譽顧問。

呂氏授課情理兼重，令青年學生深受啟發，大膽實驗，探索創新。他以點、線、面、肌理等代替梅、蘭、竹、菊，做基礎水墨技法練習，用自主思維誘發新意。我剛學習王無邪的設計基礎構成課，更易心領神會。然而僅僅十餘份功課，當然不可能掌握水墨畫的基本技法，但已引起我對水墨畫濃厚的興趣。

《水墨習作》（1967 年）

當年我學習繪畫和設計都很勤奮，每個習題都盡量多做。老師會逐一評論，分析比較，讓同學們從中懂得思辨，追求進步。

這幅《水墨習作》是我至今還留下來的其中一幅功課。我已記不起呂壽琨老師當時怎樣評析這件習作。然而，我每次看它還是很喜愛，當我捐贈一組水墨習作給香港文化博物館時，也特別把它留下來，珍而重之。

這個課題是擦染練習。老師要求學生運用不同的毛筆，濃淡乾濕的水墨，在宣紙上探索筆墨的肌理變化。我以面的構成原理，正方作基本形，重覆骨格編排出菱方覆疊的畫面，十五個方形呈現出各自不同的肌理，輕重深淺的墨色以躍動的節奏，譜成生動的韻律。我很自然地將剛學到的包豪斯理性美學，運用在中國水墨媒材中。呂壽琨老師的教學方法，成功予我自主創新的空間。《水墨習作》於我的水墨創作歷程上，具有重要的特殊意義。

課程完結之後，我馬上報讀呂氏另一水墨課程：中國繪畫史，繼續研習水墨創作。

《水墨習作》（1967）水墨紙本

Chapter
章節 2

水墨初創

Contents
章節目錄

呂壽琨的中國繪畫史課程是從中國文化與哲學
思想，分析歷代中國繪畫的發展，對不同朝代
的繪畫風格、古人用筆用墨的特點，都有精闢
的分析。他更重視畫法畫理的研討，對「六
法」作深入淺出的詮釋，對石濤「一畫論」的
解讀與及對畫品意境的推崇，身體力行，以誠
明理，法自我立。

呂氏授課鮮有示範，批評以老師畫稿為範本臨
摹練習的教學方式，亦從不修改學生的習作。
他愛用批判性的評述，引導學生明辨是非。
我非常慶幸遇到這樣的老師，他的教導終生
受用。

在這個課程中，呂壽琨常鼓勵學生臨寫古畫，
尤其是荊、關、董、巨、范寬和李成等名跡
（當然只是畫集中的印刷品），還給我們觀賞他
自己的臨本，分享心得。當年，我已開始了設
計師的忙碌生活，工餘還進修多種學科，功課
頗多；加上自己年輕、性格反叛，追逐時尚，
嚮往現代藝術潮流，多方面嘗試西方媒材的創
作，沒有認真地完成那些巨匠經典名作的摹寫
功課。

我在這段日子裏，放下了水彩畫筆，也未積極
投入水墨的創作，轉而熱衷於抽象的立體和平
面構成創作中。

1968 年，我的立體構成作品《進展》獲得
1970 年日本大阪萬國博覽會香港館雕塑設計
比賽首獎，以半工讀學生的身份，挑戰前輩藝
術家而獨佔鰲頭，成為佳話。

《進展》（1968） 雕塑模型

1969 年，我的丙烯膠彩布本平面構成作品
《構圖之二》，與及立體構成雕塑《作品一號》
和《作品二號》入選香港博物美術館主辦之
「香港當代藝術展」。這是香港官辦的公開藝
術比賽（「香港當代藝術雙年獎」的前身），
作品經專家評審後入選展出，當年還未設獎
項。然而，對一位青年人來說，這已是一種榮
譽 —— 獨以三件跨媒材作品同場展出，尤其
難得，使人注目。另一方面，展覽展出了不少
入選的水墨畫新秀作品，作者多是呂壽琨的學
生，呈現着一股新氣象！這使我更有嘗試水墨
創作的興趣了。

踏足設計行業後，我深受歐美流行文化的影
響，本來是欣賞貝多芬的古典音樂迷，卻轉而
熱愛披頭四（The Beatles）和嬉皮士（Hippie）
流行風尚。當年歐美現代藝術發展風起雲湧，
新流派急速更替，我不自覺地成為隔洋觀浪的
弄潮兒。1960 年代是波普藝術（Pop Art）興
盛的時代，這個以流行文化、工商業文明與物
質消費主義為題的藝術運動，主導着國際藝
壇。工商業設計廣告美術變成了藝術家們歌頌
的對象，身為設計師的我自然非常着迷。

《作品二號》（1969） 塑膠板雕塑

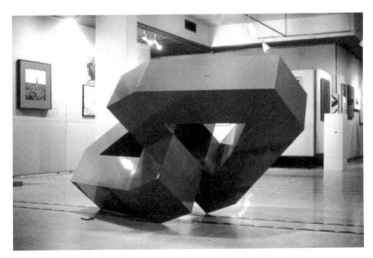

《作品一號》（1969） 木材雕塑

波普水墨就這樣成為我水墨創作的起步點。身
在香港，歐美流行文化是遠洋輸入的消費；現
代藝術是隔着空間的仰望，只能從傳播媒體的
二手資料中窺看（我在 1970 年大阪萬國博覽
會美國館內，才首次觀賞到列位波普大師的真
跡原作）。工業文明的差距就更大了，香港街
道上可看見進口名車，但本土正處於家庭手工
業的年代。

《階》（1989 年）

水墨創作的第一步，我選擇了交通工具作題
材，不是對物質文明的推崇，更似是對城市生
活的反思。《階》的畫面還是存在着平面構成
的理性結構，與解構了車的殘像混雜在不合理
的空間中。這作品運用水墨、水彩、螢光彩和
宣紙等混合材料創作，沒半點中國傳統的承
傳。我沒有想過這是否可以稱為一幅水墨畫。

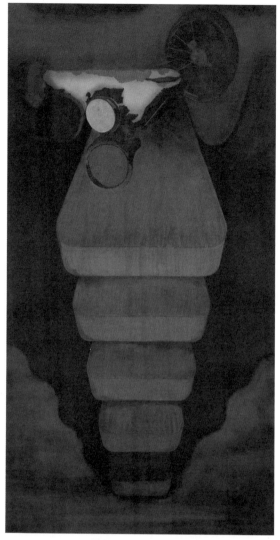

《階》（1969）水墨與水質顏料紙本　　　　香港 M+ 視覺文化博物館藏品
180 x 89 厘米

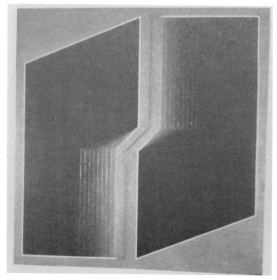

《構圖》（1969）塑膠彩布本

呂壽琨
談水墨畫

1972 年 6 月 23 日，「元道畫會」在香港大會堂九樓演講室舉行「每月藝談」，由呂壽琨老師主講「水墨畫的將來」。他從中國畫和水墨畫的關係、水墨畫的定義，談到香港水墨畫的根苗和將來的變化，有非常詳細的思考和分析。

何謂水墨？中國水墨一詞，確立於八世紀唐代王維，主張水墨為上。當時水墨的意思是：（一）對抗點線勾勒嚴謹而較多艷麗顏色的另一種風格，主張是畫家精神思想的表現；（二）從墨與水的變化中產生另一種表現形式。

「水墨」和「畫」的歷史定義既明，今日香港水墨畫的淵源亦由此而得基本概念。水墨最直接的觸感是物料，其觀念的定義有三：

「一、是傳統觀念：從知性認識筆墨，注重骨法用筆和墨韻的觀念，以識破識，求個人心性的發展而表現筆墨氣質。

二、是變化觀念：鼓勵個別的自由嘗試，及利用東西方經驗的觸發，轉變為水墨肌理的探索。

三、是突破觀念：突破所有過去知識與經驗的範疇，大破大立。

物料的定義既明，使用物料必須經過技法，技法受畫家的控制，由理生法。因此，使用物料技法的中樞，就是畫家的思想與精神……亦是表現於畫的內容之中心。

水墨畫的思想與精神：一是較傾向東方，特別是中國的，一是較傾向於西方。兩者經畫家個別的接觸後，自定其混交或傾向，而獲得個人的『適』，表現於具有個人性的水墨作品，就是水墨畫。

關於水墨作品，就這一次當代藝術展（1972）中，梁巨廷先生的作品，將水墨物料突破另一種表現形式。王無邪先生的畫，是從倪雲林或漸江的山水觸發而成……靳埭強先生採用水墨而和入發光色彩，運用設計觀念……以上各種各種的畫，是屬於水墨畫？抑或稱為『繪畫』？這只有由畫家自己去決定……水墨畫將來所需要的是諸家鼎立，百花齊放。」

——節錄自元道畫會「每月藝談」呂壽琨講話，1972 年。

Chapter
章節3

波
普
水
墨

Contents
章節目錄

1970 年，對我來說是豐盛的一年。我不但第一次走出國門，到日本參觀大阪萬國博覽會，親睹波普大師們的新作，還在各國展館和主題區的世界美術館中，看到來自各地的藝術珍藏：傳統的、現代的，都是最有代表性、最高水準的畫作，包括有梵高、畢加索、梁楷、呂壽琨……我的獲獎作品（香港館職員服裝）亦首次展現在國際舞台，第一套郵票在香港發行，第一次踏上講台教授設計課，與人合創了一所設計學校……

更重要的是，香港博物美術館主辦「香港青年藝術家展」，我成為被邀請參展的九位畫家之一。每位藝術家選展一組水墨畫新作。這個展覽在香港水墨畫發展史上有重要的意義。館方策展理念清晰，選展的藝術家張樹生、張樹新、徐子雄、周綠雲、梁巨廷、吳耀忠、譚志成、汪弘輝和我，在 1969 年「香港當代藝術展」都有突出的表現。大家都曾經修讀中文大學校外進修部的水墨課程，熱衷於新水墨畫創作，深受呂壽琨老師新水墨理念的感召。展覽就是個藝術家舞台，呈示了當年新水墨運動的藝術家圖譜。

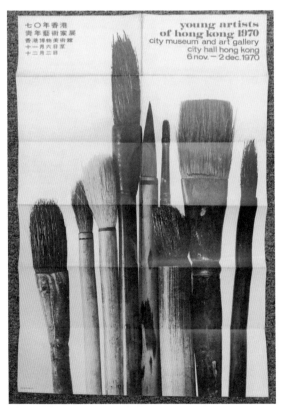

《七〇年香港青年藝術家展》海報（1970）

《宙》（1970 年）

在 1970 年「香港青年藝術家展」我的選展作品中，《宙》是最巨幅的紙本作品，需要兩張六尺整幅宣紙拼合而成。回想當年一家六口居住在公共屋邨的單位內，我沒有畫案，只在「碌架床」上放入兩平方米的夾板，逐一繪製而成。我用設計的手法先繪製小型、準確的鉛筆草圖，構思一個容易左右分割的構圖，然後分開放大繪寫。運用水墨之外，混合了水彩、丙烯、螢光彩渲染與平塗賦彩，有平整的硬邊，亦有混化書寫的肌理，形成具有強烈視覺衝擊力的畫面。

我從汽車的題材着手，進入機械的內部，嘗試以齒輪的圖象表現科技的動力。當時香港經濟發展只是起步階段，屬於低科技的輕工業時代，「四大工業」之一的手錶行業仍算是初步發展階段。《宙》的畫題具有時間空間的想像，意圖以微小探見宏大，恰如其分地與太空時代對話。

展後，香港博物美術館購藏了這作品，是該館珍藏我的第一幅水墨畫。我也滿懷信心地走進了我的「波普水墨」年代。

《原》（1971 年）

1971 年，香港博物美術館於英倫籌辦香港藝術藏品選展，編製了《今日香港藝術》（*Art Now Hong Kong*）特輯，分成繪畫、水墨畫、版畫與雕塑三種。我的《宙》獲選刊在繪畫特輯中，和白連、鄺耀鼎、潘士超、王無邪四位前輩一起。他們的作品都是油彩布本繪畫，只有我的作品是水墨與水質顏料設色紙本。

同年，我還有機會應邀參加美國紐約市利洛尼斯（Lee Nordness）畫廊主辦的「當代中國水墨畫家展」。這是我第一次在西半球展出作品。一不離二、二不離三，這一年，我的畫作分別在美國愛文斯菲（Evansville）博物館、太平洋文化（Pasadena）博物館，還有國際造型藝術家協會的亞洲巡迴展中展出。

1972 年，香港博物美術館再度主辦「當代香港藝術展」，我有兩幅波普水墨作品入選，其中《原》被購藏。經過兩三年努力創作，我用自己的技法，漸漸成熟地繪出獨特的風格。題材和意念一脈相承，肌理層次更豐裕細緻，色光對比更鮮明；尤其我深愛嬉皮士潮流的影響，盡情運用螢光彩，大膽放任地與東方水墨融滙和唱！

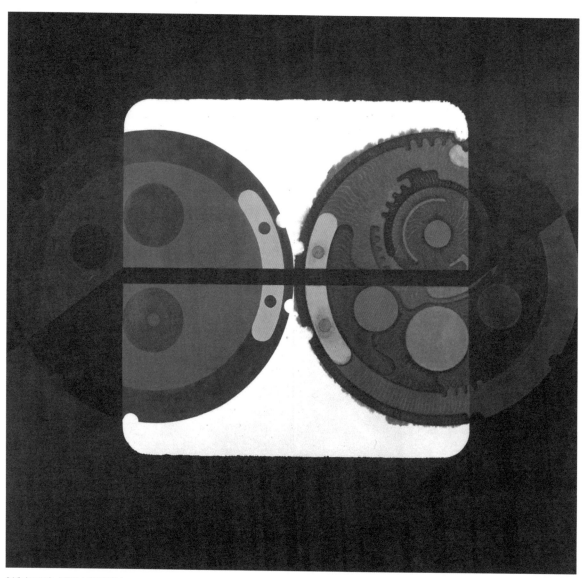

《宙》（1970）水墨與水質顏料紙本
185.5 x 187.5 厘米

《原》（1971）水墨與水質顏料紙本
122 x 122 厘米

香港藝術館藏品

Chapter
章節4

尋根初探

Contents
章節目錄

踏入 1970 年代初，我在設計專業和藝術創作兩方面都取得令人鼓舞的成績。這也容易使人自負。幸而我常檢視自己的不足，審時度勢，反思探索前路。

我回顧自己的願景是宏大的，以西方藝術基礎和現代新思潮為學習的對象亦見成效。然而，追逐潮流只會成為追隨者，我自覺應叩問自身的屬性，腳踏實地地尋根。

我決定要開拓自己的新路，希望在舊路上找到新的出口。這樣，我放下了毛筆，捨棄了螢光彩、丙烯膠彩，試做從未正式學習過的水印木刻版畫。我只前往同輩藝術家關晃的工作室探訪觀摩一趟，就回家實驗，製作了兩件作品。

《實驗木板之一、之二》（1972 年）

我常記起童年的事。在故居學步時，走到廳堂門前仰望天井的天空，心中第一次自問：「我是誰？」這當然沒有答案！

我曾經是個學生，也曾經是個裁縫；在 1970 年代初，已經肯定自己是個設計師。我的基礎是現代設計美學，理性的幾何構成是我善於運用的創作方法。這也是我一開始作畫時的基本視覺元素，體現了我作為設計師的身份。

「實驗木版」系列與波普水墨作品不同的是，我將象徵工業文明的汽車、齒輪等物象摒棄，只留下以圓弧為主的純抽象意象。沒有毛筆書寫的肌理，也捨棄單調的平塗和清晰的硬邊；代之以細緻柔和質感與調和的近似色面；營造隨機而可調校的渾化彩墨效果，求得硬中帶軟的感性意趣。

這系列水印木版畫是我以實驗的態度創作，其中化彩的效果，很難達到每一版都百分之百相同，每幅作品只能印得近似的六版左右。

我選擇了最滿意的一套兩張，參加香港博物美術館的「當代中國藝術家版畫展」，入選展出，並獲購藏。

《實驗木版之一、之二》創作有感

我試圖從對比中產生協調，從硬邊之間求柔和，在幾何形狀外呈現有機的痕跡，在理性意念中流露感性的效果。這是否表現着科技與人生的關係，或者使人聯想到了香港的「啤塑膠時期」？

「這次展出謝里法的作品，金屬效果的底色，加上座標，精密儀器和空虛的人體構成的畫面，那種現代機械文明可以比喻成太空時代。則本港靳埭強的齒輪所組成的機械文明現代或只能算是啤塑膠時期。」

——節錄自《美術季刊》第一期第 6 頁，「當代中國藝術家版畫展」的感想。

每次重讀這段文字，都覺得這是非常中肯的評論。但我更肯定的是，藝術家的創作應反映他生活的社會和時代的精神面貌。我做到了！

《實驗木版之一》（1972）水印木刻版畫紙本　　香港藝術館藏品
85 x 60 厘米

《實驗木版之二》（1972）水印木刻版畫紙本　　香港藝術館藏品
85 x 60 厘米

《夜曲之二、之五》
（1973 年）

1970 年代初，何弢博士籌建香港藝術中心期間，在中環聖佐治大廈美國銀行大堂舉辦畫展，邀請包陪麗、陳餘生、蔡仞姿、何彼達、劉錦洪、雷佩瑜、布錫康、潘玫諾與我九人聯展。這是來自不同背景的青年人，以不同媒材創作的藝術家，展出不同類別的風格的現代作品。

我繼續我的水墨創作，完成了「夜曲」系列六幅組畫。創作的思路承接着《實驗木版》的方向，由純抽象轉而半抽象，在幾何形的基礎上，融入有機形的物象，如蘋果、種子、燈泡、易拉罐口，有自然物，也有人造物都來自我設計生活中接觸過的、留在我心中的殘象，我盡情讓彩墨滲化，試以感性化解理性，似是抒發着激情後的浪漫，帶着絲絲憂鬱。

《夜曲之一、之二》被香港藝術館購藏了。更難得的是，《夜曲之四、之五》在 2003 年於廣東美術館舉行的「生活‧心源 —— 靳埭強設計與藝術展」展出，館長王璜生特別挑選為該館的藏品。這是內地美術館首次收藏我的抽象水墨作品。《夜曲》是我「波普水墨」的壓軸之作。

《夜曲之二》（1973） 　　香港藝術館藏品
水墨設色紙本，180 x 89.5 厘米

《夜曲之五》（1973） 　　廣東美術館藏品
水墨設色紙本，180 x 89.5 厘米

王無邪評論
夜曲

新的探索是機械成分的減少，自然成分的增加。他的作品再不是精密的幾何分割的世界，而幾何形體的邊緣開始溶解。

埭強寫了這組作品之後，內心中開始蘊釀一種新的變動，完全離開機械的題材，走向自然，重認自己的中國傳統。

作這樣的改變，對於他，是很重大的決定，因為他沒有傳統筆墨的基本訓練，他要付出加倍的努力，以克服本身之不足。

在另一方面，他設計的造詣一進千里，對於幾何性的造型實優為之，對構圖之平衡，色彩之和諧，再不成問題，那都屬於他每一天工作的範圍。

為何他取難而捨易？

——王無邪，1980 年，節錄自《靳埭強畫集 1970-1979》，第 12 頁。

Chapter
章節 5

包豪斯
與
民俗

Contents
章節目錄

1968 年，我在香港中文大學校外進修部修讀王無邪老師策劃的首屆商業設計文憑課程的時候，認識了鍾培正老師。他是在德國柏林留學，研習設計後學成回港，創辦恆美商業設計公司（Graphic Atelier）——是香港最早由本地華人開設的平面設計公司。王無邪邀請他在夜間文憑課程中任教，我成為他的學生。他教我平面設計、字體、書刊、商標等科目。德國是包豪斯（Bauhaus）的發源地，因此，鍾氏也是包豪斯思想的承傳者。

就在那年，鍾老師欣賞我的功課，邀請我從玉屋百貨公司跳槽到恆美商業設計任設計師。他是我的伯樂，常予我指導、信任和重用，使我很快成為獨當一面的領軍人材。我專心一意地在恆美工作八年，有段時間完全信奉包豪斯理念，以國際化的指標，創作高水準的商業設計作品。

雖然，與藝術資訊一樣，我也要從歐美書刊的二手資料中吸收新思維。和我的藝術創作相似，「全盤西化」就是我設計專業的起跑線。

Joyce Boutique 商標（1971 年）

我在恆美商業設計工作，有機會為當年香港具代表性的商業企業服務，那些個案都是我在設計專業發展的寶貴經驗。

Joyce 時裝精品店就是當中的佼佼者。Boutique（精品時裝店）這個時尚界的新名詞剛在歐美出現，Joyce 是香港第一家以此命名的高級時裝品牌，傲視同儕，歷久不衰。

我運用極簡練的幾何造型小寫字母「j」，構成高格調而具文秀氣質的商標。這不但準確地體現品牌優質的理念，樹立了新時尚；而且深受顧客欣賞，品牌包裝成為身份的象徵。

Joyce Boutique 商標（1971）

《生肖郵票・鼠、兔、龍、馬》
（1972-1978 年）

進入設計行業的五年內，我積極參加比賽，常常獲獎，引起各方注意。1971 年，香港郵政署首度委約本地設計師設計郵票，我是被邀請參加有償競稿的三位設計師之一。結果旗開得勝，後來我連續多次接受委約設計郵票。

1972 年，我設計的《歲次壬子（鼠年）》特別郵票出版發行。這是香港郵政署發行的第一輯生肖郵票的第六套。過去第一至第四套都是英國設計師的作品，鑑於他們不了解中國生肖文化內涵，作品水平偏低；而第五套豬年郵票是我的第一枚郵票作品，因政治環境的不合理限制，使我發揮不了自己滿意的水準。

當我有機會再度設計生肖郵票時，內心有一股強烈的使命感，要將香港生肖郵票提升至國際水平。我大膽地以最簡潔的現代設計風格，運用正圓形與直角，構成一個正面胖鼠似的半抽象形狀，加入同款的眼睛、耳朵，襯上幾何細線尾巴，左右一對並排成設計，最後配上大紅和金黃兩種中國節慶愛用的色彩。結果，這套具有包豪斯現代設計美學加上中國民俗色彩的郵票，被洋人郵政署長選用，成功發行面世。那時我期待這作品能在國際上獲得高度評價。

誰知事與願違！當公佈鼠年郵票的新聞在黑白印刷的報紙上刊登，立即引起大眾批評，黑色的尖角圓形中兩個漆黑的黑點，被看成是不吉利的骷髏頭！又事有湊巧，壬子年天災人禍連連，結果郵政署連續兩年不讓我設計生肖郵票了。

《生肖郵票・鼠》（1972）

我沒有懷疑自己的設計水平，只是沒想到大眾的審美水平差距太大了。事實上，這鼠年郵票不是沒有知音，當年一位中學生黃炳培（又一山人）受這枚郵票的啟發愛上了設計，後來報讀設計課程，成為我的學生，堅持努力發展設計事業，成為今天揚名國際的大師。這也是他告訴我的故事。創作者應勇於走在時代的前端，但設計師亦不能不關心受眾，用家不接受，就是設計者的過失。這令我深刻自省，努力尋源植根。

我是誰？我為什麼設計？我在哪裏？我為誰設計？我設計什麼？

《生肖郵票·龍》（1976）

《生肖郵票·兔》（1975）

這些問題使我檢視自己的創作路向，發現全盤西化是有所偏差的，對自我、對生活環境、對服務對象，都欠缺重視。而最重要的就是回歸中國文化。我的文化素養是薄弱的，我選擇以民俗藝術作為基礎，再教育自己。

1973 年，我再次有機會設計生肖郵票了，連續設計了兔、龍、馬三年的生肖郵票，都獲選出版發行，大受歡迎。我收集了不少生肖動物的民間工藝品作參考資料，用剪紙設計兔子，石刻設計龍頭，唐馬配書法設計駿馬，保留自己已掌握的現代造型手法，完成了香港第一輪生肖郵票的壓軸篇。值得一記的是，馬年生肖郵票獲得兩項國際設計比賽優異獎。這可客觀地證實，我成功將香港郵票推進至國際優秀水平。

《生肖郵票‧馬》（1978）

《aic 聯合企業商標》
（1974 年）

我不單成功在文化類的設計項目裏融合中國文化元素，亦努力在商業設計項目上體現自我的文化身份。聯合企業是一所英資集團的財經企業，提供金融投資服務。我試圖將中國人的營商理念表現在這個現代商標中。我想到「精打細算」這句話，又想到算盤是讓中國商人精準計算的傳統工具，就將算盤珠子作為基本形，結構形成「aic」三個字母，即企業名稱的縮寫，生動地象徵投資公司的經營理念。

這設計是包豪斯設計構成美學結合中華生活哲思的典型例子。我獲得香港設計協會首屆設計展金獎，作品同時入選展出於「德黑蘭國際設計展」。

aic 聯合企業商標（1974）

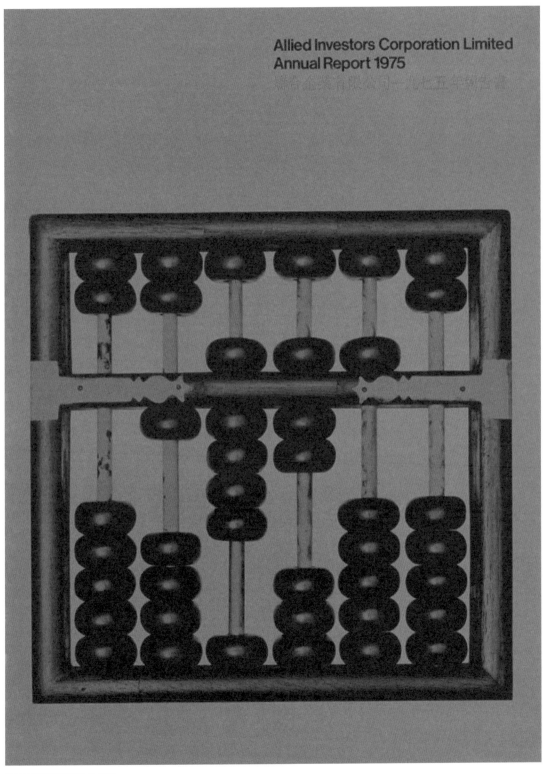

Allied Investors Corporation Limited
Annual Report 1975

聯合企業有限公司年報（1975）

Chapter
章節 6

承傳
與
創新

Contents
章節目錄

省思創作路向，不單在我的設計工作上，同時也在藝術創作上。

呂壽琨的中國繪畫史課程，對我的藝術生活影響很大，不但使我選擇了水墨作為主要的創作媒材，至今如是，而且令我不斷思考承傳與創新的課題。開始探索水墨畫以來，我勇於創新，從未認真鍛煉中國傳統繪畫技巧。這是我在香港生活十多年的影響。崇洋的社會現狀，容易使人輕視自己的文化傳統。踏入 1970 年代，香港社會漸興起對身份的認同，「關心社會，認識祖國」、「中文合法化運動」等，令我觸動，醒覺承傳中國文化的重要。

上課之外，我很珍惜與老師見面，接受身教。有時和三兩個同學一起拜訪老師，亦有跟隨老師的導賞參觀畫展。有一天，呂壽琨老師導賞「傅抱石畫展」後，特別借我一卷古代山水真跡，命我回家做臨摹功課。在眾多同學之間，老師獨借我古人真跡，如此信任，如此關愛，使我非常感動！不熱衷臨畫也必須從命。匆匆繪了長卷的一段，就趕緊歸還古畫，交上功課。過了幾天，老師發回我的摹本。他沒有修改半筆，只批寫幾句畫理評語，而在餘白位置題寫勉詞：

「第一次臨畫便見筆底清秀，用墨用筆有味，可知稟賦本質俱佳，模仿理解吸收力均強。凡此種種均屬創作之源，源本兩備。老埭才宜繪事，今後應自珍惜努力，異日必成大器。余閱歷深，不易立斷，所言諒不會錯，勉之勉之。

學習之法，仍遵師古臨寫，師自然寫生，然後結集師我求我，閒來多讀畫史畫理，切記切記。」

老師斷言閱人精準，對我勉勵嘉許，還授予學習之法三句錦囊，我怎能不終身珍惜。師古，以古人為師，就成為自己承傳中國畫法的不二之法。這是我的重大抉擇，決定放棄已純熟掌握的技巧，重新鍛煉傳統畫法，捨易取難，接受新挑戰。

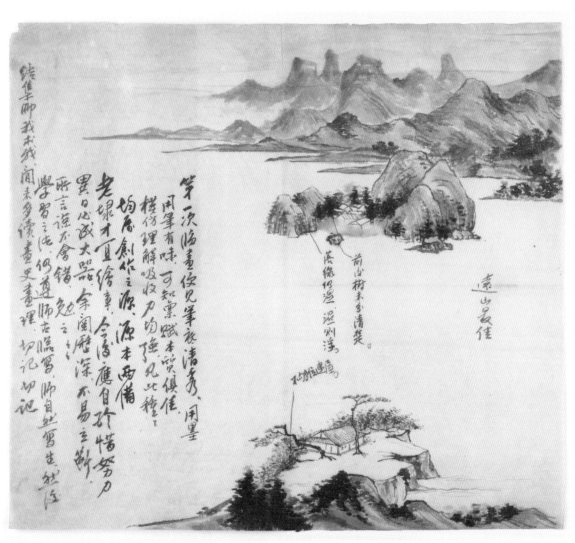

臨摹古畫習作（1968）水墨紙本

《壑》（1974 年）

要拜古人為師，范寬是我的首選。要探索中國繪畫，山水是最重要的範疇。范寬的代表作《谿山行旅圖》（印刷品）就是第一幅我要臨摹學習的古代大師名跡。要觀賞這傑作的真跡要到 1976 年，我初遊台北故宮博物院才得償所願，感受到范寬對大自然表現出的澎湃感情。

我選擇了畫中的高山崇嶺、谷中瀑布，集中臨摹山岩的結構，練習皴法用筆；又壓不住反叛的性格，大膽地設計倒對的構圖，將山崖重複臨寫一次。我自然地流露設計師的個性與品味，以現代色彩觀念賦彩，純靜冷艷，如夢如幻地與遠古的作者對話。

《壑》是我隔着遙遠的時空，在古人的丘壑呼喚的回音，像白日的夢囈……這就是我承傳創新的初試啼聲！

《壑》入選 1975 年「香港當代藝術展」，同時被香港藝術館購藏。我相信，呂壽琨老師看到這幅作品，得知我踏出回歸傳統的第一步，會老懷安慰。遺憾的是，我還來不及親身向他討教，就傳來呂壽琨老師病逝的消息！

我頓失良師，覺得需要找尋與志同道合的畫友切磋的機會。剛巧「一畫會」為了增強實力，邀請我入會。於 1976 年，我成為一畫會會員。

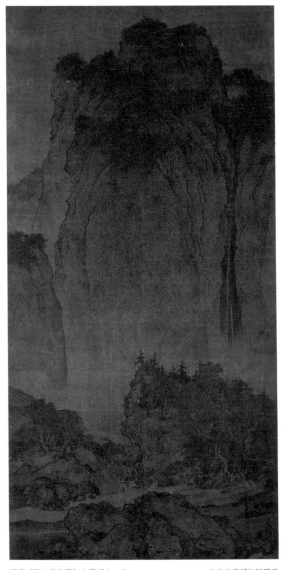

范寬《谿山行旅圖》水墨絹本，宋　　　　台北故宮博物院藏品

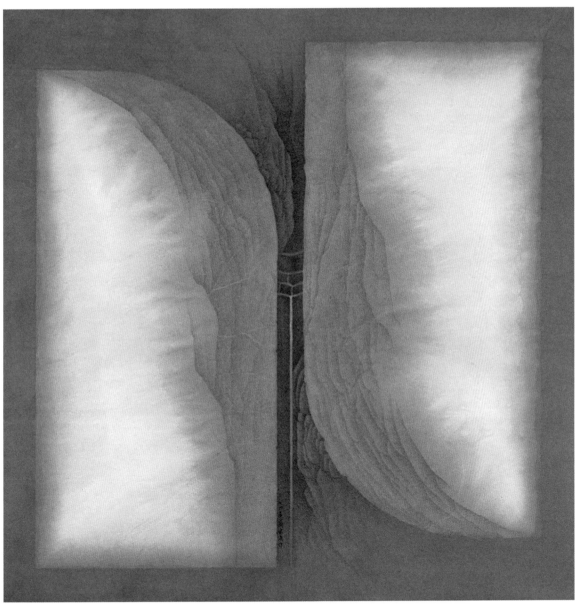

《壑》（1974）水墨設色紙本，**89 x 89** 厘米

香港藝術館藏品

Chapter
章節 7

新
水
墨
運
動

Contents
章節目錄

呂壽琨是香港新水墨運動的倡導者。他的學生在 1960 年代末組織「元道畫會」，1970 年代初，另一組學生與個別元道的會員組織了「一畫會」，每年都舉辦會展，不少佳作常獲好評，在每屆「香港當代藝術展」中成為令人注目的一股潮流。老師去世，學生更需要集結同道的力量，互相學習，互勉互勵。

1976 年，潘振華、顧媚和我應邀入會；後來元道解散後的個別會友，吳耀忠、周綠雲加入，一畫會成為新水墨最重要的力量。我們興辦星期日工作坊，多位成員齊集作畫；籌辦展覽，由大會堂高座小展館到低座大展覽廳，由小幅作品到巨幅大作，努力各展所長。

1970 年代末，一畫會還策劃水墨課程。我擔任教育組主任，培育新秀，每週和個別會員在工作坊講課，亦指導學員創作，成績良好者，便吸收為新秀會員。

一畫會亦常組織海外展出，熱心交流活動。這是我奮進的年代，我成為新水墨運動的活躍分子。1981-1982 年，我被推選為一畫會會長，在香港藝術中心舉辦了 1983 年的一畫會會展。這是一段使我珍惜的藝術生活歷程。1983 年，我退出了一畫會。

《秋韻》（1974 年）

我加入一畫會那年的會展，展出了以四季山水為題材的新作，開幕那天就被收藏家購藏了。約十年後，我在一家畫廊重見這幅《秋韻》，花十倍的價錢買回來，在家伴着我三十多年了。

我努力向古人學習，《秋韻》的皴法細靜，以積墨法仿漸江的逸氣而自愧不如！倒對重複摹寫，以現代概念賦上諧和秋色，營造超現實的幻境。

一畫會會展在香港大會堂低座展覽廳

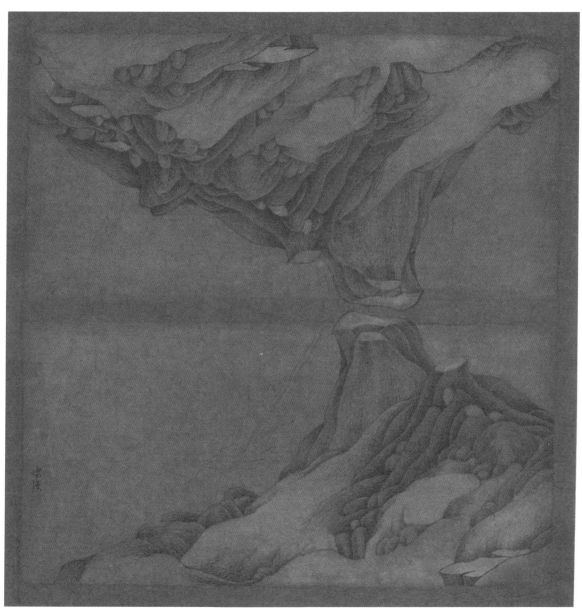

《秋韻》（1976）水墨設色紙本，66 x 66 厘米

李鑄晉教授
的畫評

呂壽琨有一群學生，都是業餘畫家。他們受了呂氏的影響試驗一種新國畫，這是以國畫為本，而吸收一些西洋的元素，而發展出來的一種畫風。他們成立了「元道畫會」，後來又成立「一畫會」，經常同聚一處，一同創作，互相觀摩，其中不少發展成獨特的個人作風，成為 60 年代後期及 70 年代初期的一個新水墨運動。靳埭強就是其中一員。70 年代初，劉國松從台灣轉到香港中文大學任教，台港兩地的新水墨畫合流了。這些畫家群中，各有不同的表現，有受呂壽琨的影響，在傳統國畫中創造新意；有受王無邪的影響，從西方的設計原理，走入新國畫之路；還有受劉國松的影響，用不少新技巧，在畫中希望達到古人的意境。

靳埭強的畫風，與他們的都不同。他的題材仍以傳統山水為主，但畫面上脫離了國畫的筆法，而用上設計上常用的直線，幾何形與硬邊等的技巧為主。因此他的畫風是從傳統變出來，而又充滿了設計方式的山水畫。這是他發展成為個人風格，用平衡、對比、上下、左右等設計原則，來創設了一些很大膽、很獨特，而又十分優美的構圖。這些，在 1974 年的《壑》及《澗》，1979 年的《秋韻》、《山水空間》等，以至 1986 年的《松月雲山》、1990 年《山月》，都是很重要的例子，很成功地把國畫的山水題材，用設計的原理及構圖表現，雖然他曾畫過不少純設計的畫，他這種山水畫就成為他個人最獨特的風格。

香港文化，一方面固然是中國文化的枝，另一方面更反映了香港社會的特質。如果我們仔細分析靳埭強的畫，一方面，他保持了傳統國畫的因素，題材以山水為主，而且注重山石的皴法，還有松樹與彩雲等，都從傳統而來，但表現方面力求新穎，利用一些設計原理，大膽地創新構圖，山峰樹石有時突出，有時倒置，有時斜列，使他的畫面十分靈活，都與設計原理有關，如對比、繁簡、明暗、左右等的表現方法，盡量利用。這種中西合壁，國畫與設計的匯合，中國文化的最好代表，使靳埭強成為最能代表香港文化的畫家。

—— 李鑄晉教授，美國堪薩斯大學穆菲講座名譽教授，2002 年 2 月於美國。節錄自《藝術得自心源 —— 靳埭強畫集》，第 4-5 頁。

《山水空間之二》（1976 年）

1976 年，是我豐盛的一年，不只是參與全部
一畫會的活動，畫作於本地和台灣的多個展覽
展出，觀賞國寶名跡，遊崇山峻嶺 …… 我還
與幾位畫友設立北角畫室，工餘一起作畫。因
空間較在家寬敞，我能試繪巨幅的作品。

「山水空間」系列是 1.22 米方紙本，還有更大
的《重奏》（1.22 x 2.40 米），都是這段時間
完成。我繼續走「師古」的路，喜愛的大師
除前述者，還有巨然、郭熙、李成、龔賢與
米芾……《山水空間之二》是以元代高克恭的
米家點法為研習範本，構成青山白雲、顛巒倒
嶺的幻覺空間。這作品展出於香港藝術節畫展
「第一選擇」和 1977 年「香港當代藝術展」，
並為香港藝術館收藏。

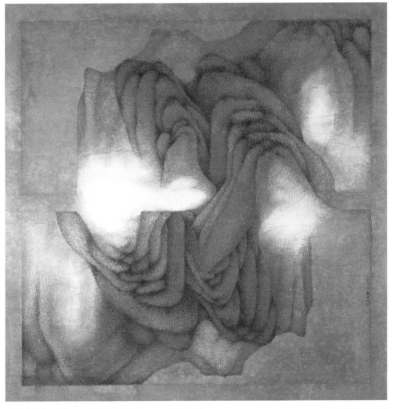

《山水空間之二》（1976）水墨設色紙本，122 x 122 厘米　　　　　香港藝術館藏品

Chapter
章節 8

師古
師
自然

Contents
章節目錄

在三數年間，我堅定地在古畫的素材上邊學習
邊創作，在創作的過程中臨寫古人的技法。又
與畫友結伴遊覽台灣和日本的自然風光，展
開「師自然」的序幕。台灣有烏來、野柳、
橫貫公路和玉山，日本有富士五湖和九洲溫
泉……雖然沒有充裕時間寫生打草稿，但總
不放過機會拍照細賞，試在心中存粉本，再回
畫室繪寫自然美景。

我試將從古畫中學來的皴法，描寫自然的一山
一石，從中領悟古人筆法與自然的關係。創作
的思路沒有改變，只更清楚了解呂壽琨老師給
我的遺訓。

1978 年，我參加了一個畫家交流團，赴廬山
遊覽，親歷名山的氣象萬千。臨別前登五老
峰，初見雲煙縹緲，若臨仙境！我靜坐山頭不
捨離去，驚覺古人並非憑空幻想，畫中境界是
「師造化」的成果。我專心觀察群峰與雲煙的
動靜，胸懷豁然開朗，畫理就在大地呈現。

靳埭強遊廬山留影，韓志勳攝於 1978 年。

王無邪
評論

觀諸埈強，他的方向是明確的，他的步伐是穩定的，他可以以長補短，在創作中學習，在學習中創作，從一張畫到另一張畫求得肯定的進境，而不必經過一段悠長的歲月作傳統式的操練。

兩次遊覽台灣，一再觀摩故宮名跡，東西橫貫公路一帶雄奇瑰麗的風景，對他深具啟發性。埈強這一年的突進，與一畫會這一年的奮發，恰巧疊在同一時間的平面上。呂先生之突然逝世，對他們是很大的打擊，驟然問道無人……之後互相激勵，決意為香港水墨畫開創新的氣象，於是 77 年的聯展充滿氣吞河嶽的畫面，而埈強正是其中令人注目的畫家之一。

1978 年廬山之旅，對埈強的影響猶為重要。此時他對傳統技法之揣摩，已薄有心得，台灣故宮博物院的古畫真跡，使他可作深一步的體驗；登廬山，觀五老峰之峭秀，雲海之詭變，遂豁然開朗，得悟古人之一皴一點，必有所本，一山一石，不悖自然之理，而虛實之互成，陰陽之開合，若非親歷其境，心胸可能壯闊，乃在尺幅之中，吐納千里之宏？

以廬山為主題的一組水墨畫於 79 年一畫會會展中展出，是埈強特別用心的作品，正可代表他 70 年代整個階段的追尋及成就。所謂成就，也許與他在未來歲月中可能獲得的更高成就相比之下微不足道，因為他在日前的發展中，正是充滿蓬勃的朝氣，他必然進一步的探索，求取進一步的發展與收穫。

——王無邪，1980 年。節錄自《靳埈強畫集 1970-1979》，第 15-17 頁。

《重奏》（1976 年）

1976 年，我遊覽台灣歸來，創作了兩幅較大的作品，展出在 1977 年一畫會會展。這是在香港大會堂低座展廳舉行的會展，各會員都創作了巨幅新作，令人注目。我展出了《和唱》與《重奏》。《和唱》寫花蓮回台北途中所見東岸山景，左右重複並列如鏡像，使用披麻皴，青藍設色，試譜寫我「師自然」的第一樂章。

《重奏》的素材是從野柳的奇石水光中提取，左右對稱近似編排四次，運用秀潤的牛毛皴寫石質光潔圓渾，賦以夕照昏暗紫調，編寫一段以景詠情的四重奏。

這兩件作品都獲知音購藏。《重奏》我不捨割愛，西九文化區的香港 M+ 視覺文化博物館洽購收藏了這作品，我也希望可讓更多人欣賞。

《洞天》（1978 年）

1978 年的廬山行，是我「師自然」的重要里程碑。回港後，我勤奮地創作一組作品，都是運用田字骨格構成，繪成的視象似篆鏡分割的畫面。其中《洞天》是我在五老峰所見所感的印象：不斷流動的雲煙，與不同角度看到峰巒瞬息萬變。我用三個畫面融合，意圖在平面二度空間中，表現四度空間（時間）的現象。古人與今人看山寫山，必有相異的視野和意境。

《重奏》（1976）水墨設色紙本，124 x 240 厘米

香港 M+ 視覺文化博物館藏品

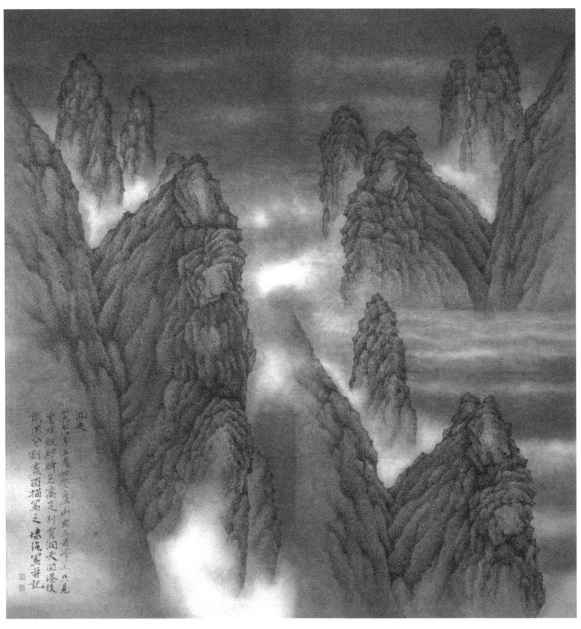

《洞天》（1978）水墨設色紙本，125 x 121 厘米

《雲巢》（1979 年）

自幼愛看遙遠的天空，卻從未好像在五老峰上那樣，白雲就在我身旁。我感受到雲和山的親密關係，相互依戀！這是最令人陶醉的美景。想不到就在那一刻起，雲煙在我的山水中，結下了不解之緣。

身處雲煙，我進入了無我狀態。放下自我，客觀地描繪那在珍貴的時空中攝取的一片片定格。《雲踪》、《雲巢》就是下山後，我寫下魂牽夢縈的心象。畫面棄用了任何設計構成的手法，與傳統山水畫不同，我沒有承傳三遠法，亦不留餘白，使山雲四方延伸無盡。無意識地呈示與古人相異，現代人獨有的鏡頭眼界。

《雲巢》被我選用在自編的第一本畫集封面中。後來，我首次獲頒東德萊比錫國際最佳書籍設計優異獎。

《靳埭強畫集 1970-1979》（1980）

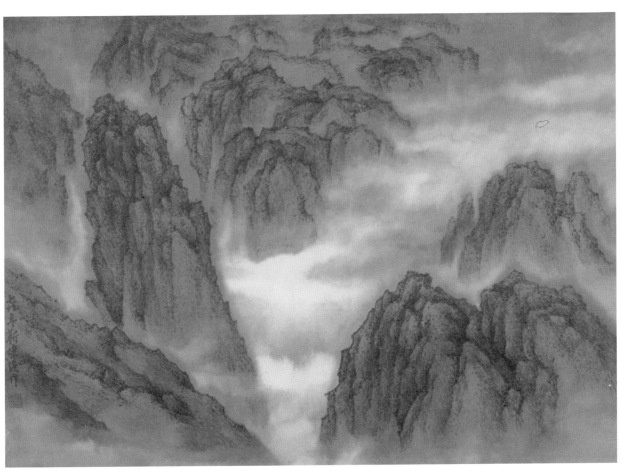

《雲巢》（1979） 水墨設色紙本，60 x 85 厘米

Chapter
章節 9

千
山
入
夢

Contents
章節目錄

1980 年，王無邪、畢子融、鄭明等畫友與我同遊黃山，是廬山行之後，「師自然」的另一重要歷程。這次是小組自由行，徒步登山，在山上留宿，尋景點寫生。前輩同道同行，問道切磋的旅程，彌足珍貴！

比起廬山，黃山更秀麗！峻嶺險峰各顯風彩：有群峰競秀，有奇石幽谷；陰晴雲雨變幻多姿，不獨看雲煙縹緲，更見雨後雲海，萬里排雲；夕照西海，崖嶂染餘輝，朝日初昇，晨光暖山巔！我還愛上黃山青松，不但有松林茂密成蔭，更多孤松獨立不群，剛勁挺拔，不怕風霜。以石峰幽崖為家，傲氣常青！

數之不盡的美景，都是以自然為師的好教材。我不是速寫的能手，但也不能辜負眼前的好老師。大家靜坐在山林中，專心觀察，細意描寫，收穫甚豐盛。

此後，「師自然」是我終生的功課。近的丹霞、桂林、武夷……遠的峨眉、九寨溝、牡丹江、西藏……還有歐洲的雪山，美國的峽谷、瀑布與激流……都是我的良師。雖無百計草稿，胸懷千山常入我夢。

《黃山小景之一》（1981 年）

登黃山第一天，從前山拾級而上，至半山亭小息，再過一線天後，令人頓覺柳暗花明又見另一境界。蓬萊三島奇峰並列，迎客松弓身相迎，天都峰聳立在前方……

我們入住玉屏樓，放下行李就急不及待往外走。右轉蓮花峰內側有小平台命名「立雪」，前望不遠見一小岩峰，山坡後長着小小青松，曲幹分四岐，針葉叢生有緻。帶點孤寂，傲視空谷！

我看得着迷，又不忘取出寫生簿，輕描素繪。想着自己身處的香港藝術氣候，面對困難必須自強不息，不驚風、不怕雨！繪成的意象看似自己的身影。

《黃山小景之一》是回家依據粉本繪成，水墨淡彩渲染一片廣闊的雲海，依傍在小岩峰周圍，浪漫地添傲松一股脫俗的氣韻。

這作品展出於 1981 年「當代香港藝術展」，並獲市政局藝術獎，成為香港藝術館藏品。

靳埭強寫生稿選輯（1980）

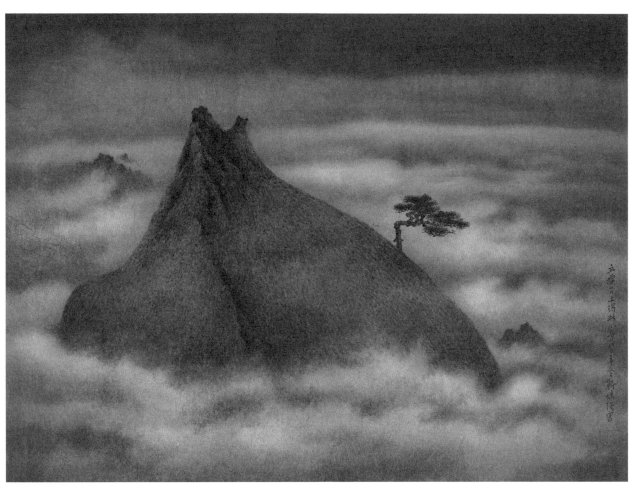

《黃山小景之一》（1981） 水墨設色紙，63 x 86 厘米

香港藝術館藏品

《駝石朝曦》（1981 年）

丹霞山是粵北的名勝，梁巨廷、張樹新和我結伴同遊在冬季。當年中國旅遊業還未開發完善，我們從廣州乘硬座火車北上數小時到了韶關，渡宿一晚後再乘小汽車往丹霞。野外風光明媚，村舍炊煙，溪流清澈。登山入山門有簡樸旅舍，只能圍爐取暖消寒。天天不見落日紅霞，滿目霜枝的峰巒，天降雪雨。數日遊山玩水，盡覽自然之美。

丹霞山是沉積岩的地質，古人的皴法較難表達。遇上濕冷氣候，「師自然」並不順利，得稿不多。下山前登主峰觀日出，雖看不見朝陽，在峰頂東隅有巨大磐石，面對「人面石」群山起伏，雨霽雲起，遙看朝曦，亦有一番景象。

《駝石朝曦》展出於美國華盛頓市，1983 年杰強與我的二人畫展，展後為杰強收藏了。

靳埭強遊丹霞山，在駝石上看人面峰。

《駝石朝曦》（1981） 水墨設色紙本，101 x 101 厘米

《虹與瀑》（1983 年）

說起 1983 年，我和杰強在美國華盛頓市舉行
二人畫展，我展出的近作都是以名山所見的自
然景色為題材創作。當年畫展的主辦單位：國
際金融基金美術會，收藏了我一幅黃山山水；
另一幅鼎湖瀑布的作品，後來亦收藏在美國明
尼蘇達州明尼阿波利斯美術館。

《虹與瀑》是我遊覽廣東七星岩所得的畫稿。
遊覽後回家創作了幾幅以鼎湖瀑布為題材的作
品，這是其中較特別的一幅。我寫的不是高山
飛瀑，而是將視線遊走在激流淌下到湖面的情
境，磐石間流水如行雲的寬闊視野。

《虹與瀑》（1983）　水墨設色紙本，50 x 186 厘米　　　　　　　　　　　　　　　　　　美國明尼阿波利斯藝術館藏品

《河谷》(1987) 水墨設色紙本,66 x 135 厘米

《河谷》（1987 年）

1983 年，我第一次遊歷美國。這是我人生中最長的一次旅程，由夏威夷到西岸、中部，再到東岸；探親、訪友、賞自然、看藝術、辦展覽和與大師交流……非常豐盛。

杰強與我同遊西部三大峽谷，再從東岸北上大瀑布，都是美洲的自然奇景。美國西部的自然山川與中國名山有顯著的不同，少了我喜愛的秀氣，多了曠野寬宏的剛勁力量。三個峽谷各有性格，其中大峽谷最廣闊宏大。高原上一度與天際線上的萬里行雲挺直平行，往下層層崖壁，斷沉千丈，重山疊嶂，谷壑交匯，河道隱現，或有熱霧升飛，幻似呼吸的大地。

可能我上黃山後得稿不少，忙着寫雲山青松，在幾年後才完成這以大峽谷作粉本的《河谷》。也想不到這件作品還沒有在畫展中公開展覽，就被選刊在藝術雜誌上，馬上被一位讀者收藏了，沒有機會讓更多人欣賞。

《激流》（1986 年）

美洲之行使我看見不同的山，也看到不同的水。跨越美加的尼加拉瓜大瀑布，與大峽谷不遑多讓，也是宏偉無比的自然奇景，同時，也應是一位好老師。很多畫家都以它為學習的對象，包括近代的中國畫家也創作大瀑布水墨畫。

我們分別在美加兩國境內，以不同的角度觀賞那像萬馬奔馳般、一瀉千里的瀑布全景，感受那震撼人心的自然力量。我們捨棄乘船，在河道上近距離經歷波濤的險象。選擇通過電梯到最接近瀑布前方，在佈滿河石的棧道上，真正近距離細看激流的異象。仰望河水怒吼從天而降，衝擊起千重巨浪，化為大小飛瀑川流不息……我頓覺得流水與磐石，行雲和峰巒，異曲同工，合奏着各自精彩的自然戀曲。

《激流》就是已有知音的其中一闋觸動我心弦的詠嘆調。

《激流》（1986） 水墨設色紙本，66 x 110 厘米

Chapter
章節10

設計
與
文化

Contents
章節目錄

1976 年，我加入一畫會那年，也是我離開恆美商業設計公司，與友人一起創業的時候；同時，我受集一畫廊東主所托，策劃集一設計課程。這充分體現了我在這三方面都開展了新的篇章。

1970 年代初，我決定以民俗藝術回歸，再學習中國文化，探索民俗風格現代化的設計方向，在郵票設計和商業設計項目都有成功的表現。創辦新思域設計製作公司，我更堅持自主貫徹設計公司的願景與理念。因為合夥人都愛好藝術，創業期喜歡服務文化活動推廣個案，亞洲藝術節、香港國際電影節和香港設計師協會年刊等都成功體現民俗現代化設計風格。

第三屆香港國際電影節海報（1980）

香港設計師協會年刊（1978）

香港設計師協會年刊（1979）

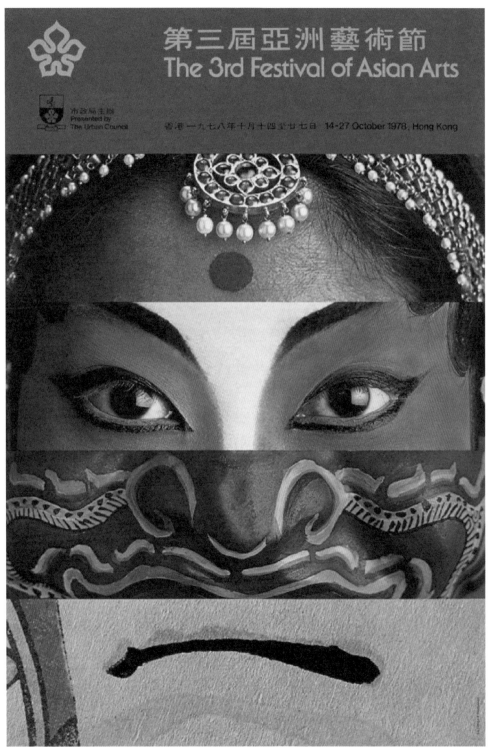

第三屆亞洲藝術節海報（1978）

王無邪評論

他的設計事業早已卓然有成，任何新的榮譽加在他已有的榮譽總和之上，顯得微不足道。當然在這方面他仍舊努力不懈，在意念與造形方面不斷求新，以適應急劇蛻變的現代社會之需求。

不過在 80 年代中，埗強主要的進取可能不在設計方面。在寫作方面，他已完成第一本設計專著，即將出版，他還有更多的書要寫，而他可能是唯一最適合寫這些書的中文作者。在藝術與設計教育方面，他雄心萬丈，未來幾年內一定有所作為，他有他個人對教育的看法，以前主持插圖課程時已顯示出其超卓的組織能力及正確的觀點。在水墨畫創作方面，他或會付出比其他方面更大的努力。

我與埗強都生於中國一特殊時期，由過渡進入真正現代化的時期，又同在香港，這可能成為中國現代化實驗場所的香港，我充分了解到為何埗強沒有一心一意投入藝術創作，而將自己幾乎不可能地分成幾個單體，每一單體做不同的工作。

—— 王無邪，1980 年。節錄自《靳埗強畫集 1970-1979》，第 17 頁。

新思域設計製作商標（1981）

新思域、靳埭強設計，
靳與劉、靳劉高的品牌更新

隨着公司發展的進程，新思域的商標由合夥人張樹新設計的幾何電光形，變作中國木刻商用印；靳埭強設計 / 靳與劉 / 靳劉高的商標一再更新，改為方勝吉祥圖案現代風格，一脈相承。堅定地實踐現代設計，中國文化內涵的路線。這不是傳統圖騰的表面借用，而是表現和洽交融的精神承傳，代代更新。

靳埭強設計、靳與劉、靳劉高公司商標（1988-2013）

集一設計課程海報
（1976-1977 年）

策劃集一設計課程的時候，我已經有六年設計
教育的經驗。從傳授老師教我的知識，到分享
實踐工作經驗，教學相長再重編教案，策劃新
課程，不斷省思探索香港藝術與設計教育的
路向。

我參與的是成人教育，有教無類。可貴的是不
分學歷，平等機會。行內也只看作品，不看文
憑，能者受重用。然而，我們自覺做的不是職
業先修，或者專業培訓。雖然香港的教育政策
是這樣短視。我常檢視自己的缺點，希望年輕
一代有更好的設計教育。

我創作前後兩款集一設計課程海報時，就將我
對香港設計教育的主張充分表現出來。我覺得
我們的學生不但要學西歐現代的設計技巧，也
要學中國的文化藝術知識。我運用了鴨嘴筆代
表現代理念，毛筆代表中國文化，米字格上以
西方工具寫出宋體「集」字，九宮格上用毛筆
寫楷書「一」字，形象鮮明地傳達我的教育
主張。

兩張海報都吸引了不少年輕人，有的先後成為
我的弟子，各自努力鑽研設計，成為國際級的
設計人材。

集一設計課程海報（1976、1977）

一畫會會展海報
（1979-1983 年）

加入一畫會後，畫會的設計都由我義務執行。
其中兩款海報，是我重要的代表作。

童年時在故鄉，我很喜歡看祖父寫大字，但自
愧沒有好好學習書法，只愛觀賞碑帖。進入設
計行業就樂用漢字做設計，偏愛宋體以外，亦
常試用行草書法，但自己寫不好，只好借用古
人的字跡。一畫會的會友有擅長書法的，例
如：翟仕堯、徐子雄，都是獲獎的高手。我就
求畫友依我的設計意念替我揮毫，完成作品。

1979 年的會展海報，就是翟仕堯的手跡。我
要求寫一個橫度而具有畫意的草書「画」字，
將第一劃改為紅色，促成「一」與「画」合為
一體的效果，再配上其他畫友的水墨山石構成
海報。

1983 年，我將創意簡化成「一字兩體」，楷
書「一」結合幼線體「画」字，表現傳統與現
代融會創新的「新水墨」精神，同時象徵石濤
畫語中「法於何立，立於一畫」的觀念。

兩張作品都在香港獲獎，後者更連獲香港市政
局設計大獎全場冠軍和美國洛杉磯奧運會藝術
競賽設計金牌的殊榮！我能為中國人爭光，感
到非常榮幸！

一畫會會展海報（1979、1983）

日本大阪「香港十三畫家水墨畫展」海報（1988 年）

自從退出一畫會，我與香港水墨畫家有更多的交往。「香港十三畫家水墨畫展」是我為日本大阪市大丸百貨公司舉行的「香港週」活動策劃之展覽。展出畫家包括多位前輩名家，屬不同流派，作品來自不同畫會。

海報設計的創意集中於表現水墨畫和日本展出的主題。我用濃淡水墨寫成的方形，和一碟朱紅顏色，構成了形似「日」字的圖像。這個不是書法的文字意象，水墨直線是我親筆寫成。書法家慣用濃墨寫字，我十多年來用筆用墨繪畫，漸領悟「骨法用筆」與「墨分五彩」的妙用。因此，我用中鋒書寫的墨線，能呈現濃淡層次豐富的墨韻。

這一年，是我踏上水墨設計探索的第一步。我已從事設計二十年，走回歸中國文化的現代化設計路向也十多年了。這幾年，我為多個展覽設計了水墨書寫的視覺形象。

日本大阪「香港十三畫家水墨畫展」海報（1988）

德國漢堡「香港現代中國藝術家聯展」海報（1988 年）

香港的現代藝術在二戰後發展出一段獨特的歷史。它的形成離不開中西文化交匯的特殊時空。香港華人藝術家的創作都有一個共通點，亦中亦西，兼容並蓄，好像太極陰陽兩面的調和共處。

我設計這個在德國漢堡舉行的「香港現代中國藝術家聯展」海報時，就運用濃淡水墨畫寫出代表中國文化的東方氣韻，另一半用洋紅彩筆繪出象徵西方現代藝術的神彩，組合成一個獨特的太極圖，正好準確地顯示着香港現代藝術融合中西的新面貌。

這並不是簡單地挪用傳統圖騰，而是將中國道家哲理，宇宙萬物為一體的觀念，化為我設計意象背後的文化內涵。

德國漢堡「香港現代中國藝術家聯展」海報（1988）

Uwe Loesch
評論

細看我倆的作品，我得相信縱使彼此的創作空間相隔很遠，但仍可一脈相連的。他就在始，我就在終；又或者我在始，他在終。

我們都懂得如何去利用一雙手，將內心的構思創造出來；利用簡單的形態，將內心的訊息表達出來，這就是創作的形式了。

中國數千年來的藝術歷史，尤其是傳統的水墨畫，再次由靳埭強先生嶄新的演繹出來。他選用精湛的書法是優異的標記。

他所創造的圖像和文字極具美學元素，成功地反映文化，這樣優秀的才華，即使在遙遠的將來，也會得到很高的評價。藝術並沒有固定的形體，像煙霧一樣，他的作品就是在煙霧中成形的意念，在煙霧幻化中，消散了又融合起來。

藝術家就是創造者，或者我們會想創造宇宙萬物的上帝是位藝術家。那麼靳埭強先生的創作是人的一條肋骨，是我們創作命途的基本元素。

—— Uwe Loesch，德國平面設計師，1997 年。節錄自《物我融情》，靳埭強海報集，第 10 頁。

「香港造形藝術 88」
展覽海報（1988 年）

這是另一個香港現代藝術組織的國際交流展，參展者的背景與藝術風格與前述的相近。我設計的時候，試將重點放在參展藝術家各有不同的創作素材方面。這些素材可歸納在：水墨畫、雕塑、油畫與素描四個類別。

我親筆書寫重墨粗壯的豎劃，代表水墨畫；拍攝一塊在九曲溪邊拾得的石頭，代表雕塑；用油彩肌理繪出石頭的陰影，代表油畫；而鉛筆細密的排線素描，如影隨形地襯托着水墨豎劃，增添四類素材交匯的空間層次。把這些編排成一點一豎的字母「i」，表現出國際交流的聯想。

輕微濃淡而帶渾化墨漬的筆意，與大阪展海報中的方形筆劃意趣各異，也正好配合漢字和西方的文化差距。而且，這更體現了中國水墨宜中宜西，跨越融和的包容氣度。

「香港造形藝術 88」展覽海報（1988）

1989 年國際舞蹈學院舞蹈節海報（1989 年）

我樂於推動香港的文化藝術，常與不同類別的表演藝術團體合作。香港社會投放在文化藝術方面的資源不多，我很珍惜每次參與文藝活動創作的機緣。尤其是國際交流活動，我們有責任努力打造具香港文化特色的國際形象。

1980 年代，香港興建了香港演藝學院，與比鄰的香港藝術中心相比大得多，已是一項難得的建設。1989 年，學院與紐約、羅馬、馬尼拉、台北、蘇門答臘等城市的舞蹈學院交流，舉行舞蹈節。我設計了一張具中國文化特色的海報，靈感來自「莊周夢蝶」的故事。

莊子夢見自己是蝴蝶，活生生的彩蝶；醒來他還是莊周，真實的莊周。就想：那是莊周的夢？還是蝴蝶的夢呢？最終，莊子悟出「萬物為一」的道家哲理。

我運用彩墨書寫似舞者躍起的蝴蝶形象，蝶與舞者合為一體，表現美妙的舞姿寄意於生命的內涵。淡墨寫的字母「i」，代表國際活動，同時也象徵舞蹈藝術家的小我精神。

莊周夢蝶 原文

昔者莊周夢為胡蝶，栩栩然胡蝶也，自喻適志與！不知周也。俄然覺，則蘧蘧然周也。不知周之夢為胡蝶與？胡蝶之夢為周與？……此之謂物化。

——《莊子‧齊物論》原文節錄

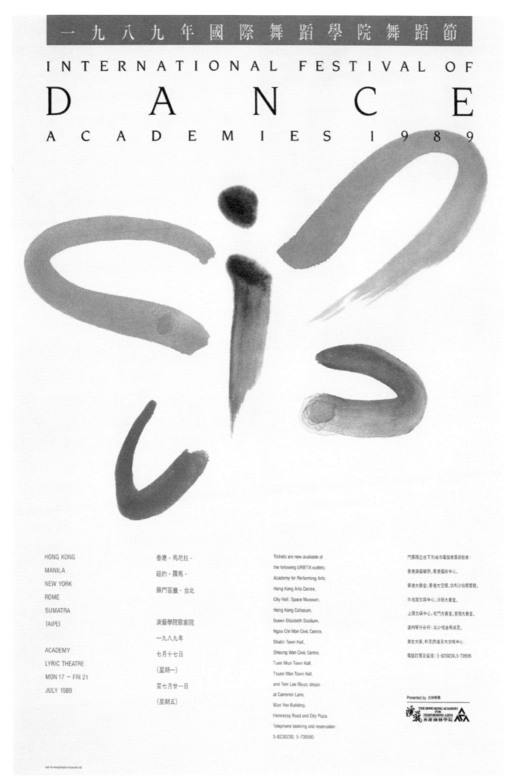

國際舞蹈學院舞蹈節海報（1989）

《共生》（2006）雕塑

《人在自然》（2001）雕塑

「世界環境日：美的回響」 畫展場刊封面（**1989** 年）

中國文化豐富多彩，尤其是哲學思想博大精深，必須用心思考學習。我漸漸喜歡探索以中國哲理寄意傳情的設計方法。

道家思想是我喜愛的學說，莊周夢蝶的故事也給我不少創作靈感。我多次用不同的手法，表現不同的主題。我曾運用蝴蝶與人的側面融合設計了《人在自然》和《共生》兩個公共雕塑，表現人與自然融和共生的主題，希望作品豎立在本是郊野的新社區中，能喚起居民愛護自然環境。

「美的回響」畫展是一個為環保籌款、畫家義賣的展覽。我希望利用展覽的形象，喚起觀眾珍惜自然的善心。毛筆是繪畫的工具，純白的筆毫捵上紅彩，似待放的蓮。「花非花」，畫家筆下的水墨蜻蜓，嚮往着不染的清香；一片餘白象徵純淨無瑕的清新環境。「虛則實之」，我運用東方的審美觀，傳達愛護自然的普世價值。

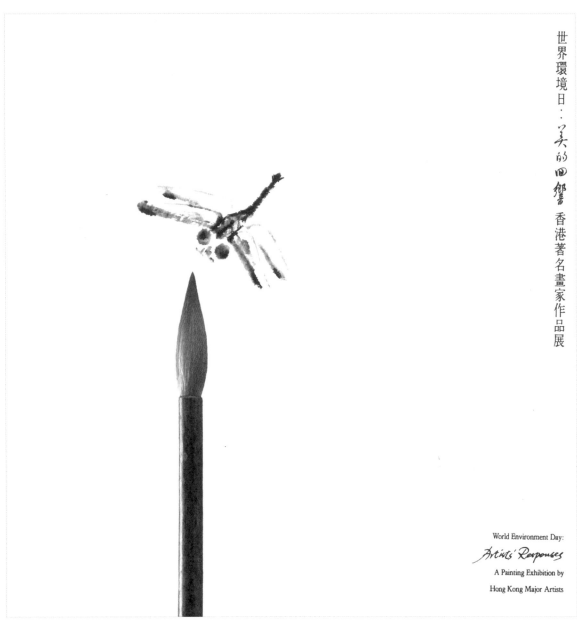

世界環境日：美的回響　香港著名畫家作品展

World Environment Day:

Artists' Responses

A Painting Exhibition by

Hong Kong Major Artists

「世界環境日：美的回響」畫展場刊封面（1989）

Chapter
章節11

師我求我

Contents
章節目錄

呂壽琨老師生前寫給我的學畫錦囊中,「師我求我」是最重要的方法。我由《塈》開展「師古」的路,《和唱》和《重奏》啟動「師自然」的篇章,都沒有忘記求我法的堅持。

打從在設計創作上尋源植根開始,就同時反思自己在水墨畫中探索私我的面貌。我用我法師古人,用我法師自然,師我則更自然地求我法,師我心矣。老師授我這三法,應是沒有先後次序的,都是終身的功課。

在我熱衷於向大自然取材作畫時,不自覺地放下自我,謙恭、客觀地表現大自然;同時,我又越來越愛設計創作,更不由自主將漸漸熟識的水墨神韻融入設計中。「師我求我」的思考使我更肯定設計師的身份。

十五年來,在藝術與設計雙線發展的平衡軌跡上,我相互觀照,明辨兩者在本質和目標的同異,而又自然地互相影響。因此,我的設計蘊含着水墨藝術家的心靈,我的水墨畫顯現出設計師的情懷。

「歲寒三友」
冊頁系列

七十後,我喜歡畫畫小冊頁。有時候,將寫生鉛筆速寫繪成水墨小品;有時候,描繪一些案頭上喜愛的物品;亦有時候臨摹古人的畫作……

有一年收到一份印刷精美的月曆,是以不同畫家的梅花作品為主題,引起我臨寫梅花的興趣。我沒有學習過畫花卉,寫了一冊《詠梅》,可算是我第一件花卉水墨畫作品。之後,我又摹寫了另一冊《師竹》,選歷代名家繪竹的範本學習各家各法,自得其樂!兩本小冊頁都為年輕的畫友洪強收藏了。他是中學時代認識我的,一直喜愛藝術,成為藝術家。

2018 年,我再繪一冊《松頌》,臨摹南唐周文矩,北宋李成,南宋馬遠、牧溪,元王蒙,明文徵明,清八大山人、弘仁,近代張大千和潘天壽等名家大作。我自登廬山後就以松入畫,師自然而求我法後,回頭再以古人為師,獲益不少!

這樣,我又使洪強可擁有完整的「歲寒三友」冊頁系列,滿足他的收藏心願了。

《詠梅》（2017）水墨紙本冊頁

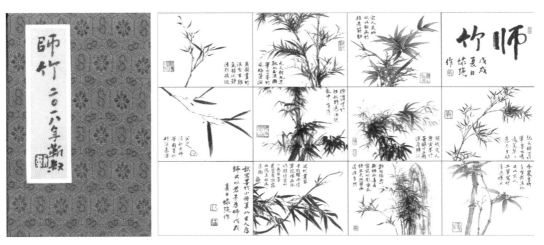

《師竹》（2018）水墨紙本冊頁

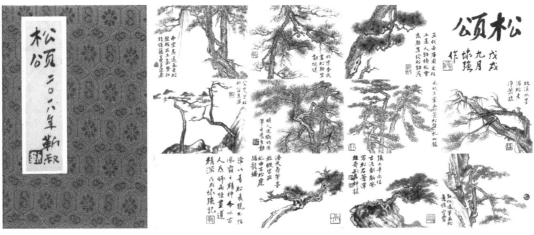

《松頌》（2018）水墨紙本冊頁

《夕照》（1983 年）

1980 年初，我創作的水墨畫離不開黃山的題材，盡情地以自然為師，收穫甚豐。不知不覺間，自然美景化為胸中丘壑，常呈示在我的作品中。

《夕照》很容易使人聯想到黃山的「夢筆生花」，當年我看到的是那棵還未枯死的小青松，生長在那座似筆峰的小石峰上。這實在也是「師自然」的好題材，但我不滿足於客觀地依據草稿描繪，而嘗試借景重構。運用對稱分割的構圖，圓弧層疊出山巒；再用非傳統的賦彩概念，將雲壑染抹出一片藍紫調的暮色。

這是一位設計師「師我求我」的探索成果。我以至誠求我法，異於古人，異於今人，「我之為我，自有我在」。

《青山濕》（1983 年）

遊歷不同的名山，給我不同的「師自然」題材，同時也給我「師我」的靈感。

《青山濕》是我初遊桂林後的創作，同樣是圓弧與直線的構成，沒有奇峰和青松，單純的江南山谷，青溪倒影，表現雨霽霞霧輕飄的美態。我刻意淡化「甲天下」的獨特山水形貌，只是我用我法，寫我心中一片清澈明靜的心境。

《夕照》（1983）水墨設色紙本，66 x 66 厘米

《青山濕》（1983）水墨設色紙本，66 x 90 厘米

《暮色》（1984 年）

我們常將事物分類、對立，例如：傳統與現代、東方和西方、具象與抽象、有機形和幾何形⋯⋯好像必須作出明確的取捨。在思辨研究的過程中，這些都要探索和理解；在創作上，尊崇自主創新，各取所長。但我更傾向兩者兼容，別出心裁。

《暮色》的構成是意圖結合有機形和幾何形，具象和抽象，東方與西方，傳統與現代，共融在一度自主私我的空間中。

《暮色》（1984） 水墨設色紙本，50 x 180 厘米

《春頌》、《夏頌》、《秋頌》、《冬頌》（1984 年）

藝術與設計創作的最大分別是，藝術家創作應是自由自主，不受客觀條件限制；但設計師是為滿足需求為目的而創作，通常都有委托人提出設計的要求和審定設計，最後生產面世。

然而，藝術家也有受委約創作的機會。最簡單的是委托人喜歡某藝術家的作品風格，請藝術家為他創作一個類似的作品，只要求一個指定的尺寸。我也曾接受這類委約，委托人還請我親身到他家中作客，了解我的作品將來陳設的環境。這令我用設計師的角度去創作。

1984 年，東亞銀行總行大樓落成，大堂營業大廳需要藝術品提升環境的文化品味，委約我創作一系列四幅、每幅 4 平方米的作品，沒有指定的題目，只希望我繪畫的色彩能令灰冷的現代室內空間增添使人愉悅的神彩。

我決定以四季為題，將自己對廣闊自然的季節印象，運用我熟練的現代造形和賦彩的技巧，譜寫成歌頌自然的視覺交響曲。

三十多個寒暑裏，在國際金融中心香港中環，商業空間中的一隅，我的作品帶給城市人一片清麗明媚的自然風景。

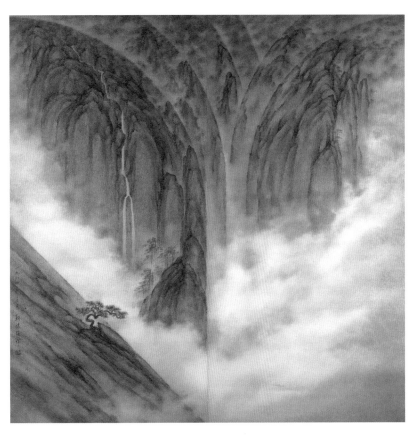

《春頌》、《夏頌》、《秋頌》、《冬頌》　東亞銀行總行營業大廳藏品
四幅系列（1984）水墨設色紙本
每幅 180 x 180 厘米

《雲山藍》（1985 年）

東亞銀行的「四季頌」系列組畫，雖然是一項商業委約工作，但也是一次絕對自主的創作。四季的意象，是絕對主觀的表現。無論形與色都不設實景的客觀依據，點、線、面、幾何形、有機形，色、光，肌理與空間⋯⋯就好像音符。音樂家運用音符譜寫音畫，以抽象表現物象。我就是如音樂家一樣繪寫我的視覺樂章。

畫面中的幾何線與面就如樂曲的結構，形與色就似音符組成的旋律，寫出我對自然的頌唱。

《雲山藍》就如一曲視覺詠嘆調。柔和的弧線隱隱約約構成輕盈的節奏；大小峰巒疊列出優美的音韻；孤峰傲松是引人共鳴的主旋律，高唱出如藍調般的雲山戀歌。

陳萬雄
評論

他故意避開平面設計觀念的影響，全心投進黃山的山境去；於是繪出一批相當寫實的黃山的松和峰，其中一幅還在「香港當代藝術雙年展」中獲獎。以靳埭強學習山水的歷程來看，他的確邁出了很大一步。當他一心一意表現自己對黃山的情懷之際，竟然忘了那天賦的設計師的個性，把創新的任務拋於腦後，渾然忘我。

然而，那只不過是暫時的現象，他並沒有真正忘掉設計家的本位。從 1983 年到 85 年所作的一系列以雲山為主題的山水畫，幾何的圓弧和直線再次出現在他的畫面上。那些圓弧是靈活而多變的，有時候是一層層的疊成多層次的圓山嶺。

——陳萬雄，1985 年。節錄自《雄獅美術》，第 177 期，第 25 頁。

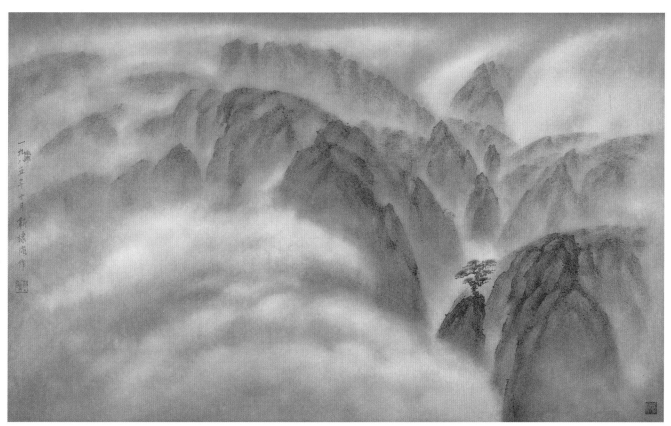

《雲山藍》（1985） 水墨設色紙本，66 x 110 厘米

1987 年，日本竹尾株式會社每年編刊的桌上日記本，選擇了我的水墨畫作為專集。這是令人鼓舞的事。多年前開始，我就每年都在新歲之交收到竹尾寄來的日記本，不同的藝術與設計專題都是世界一流水平的內容，少有的個人專集都是國際頂尖的大師級人物。選擇我的水墨畫作專題，對我的設計師身份更是難能可貴！這是竹尾第一次選刊華人和香港設計師作品，邀請了王無邪老師寫序和題字，又邀請在日本工作的 Helmut Schmid 裝幀設計，非常精美。

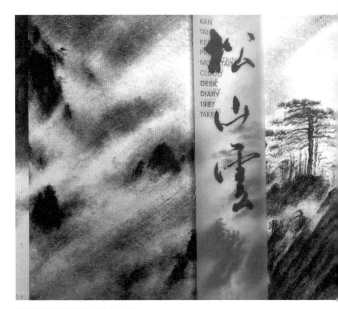

《松山雲》竹尾日記本內頁（1987）

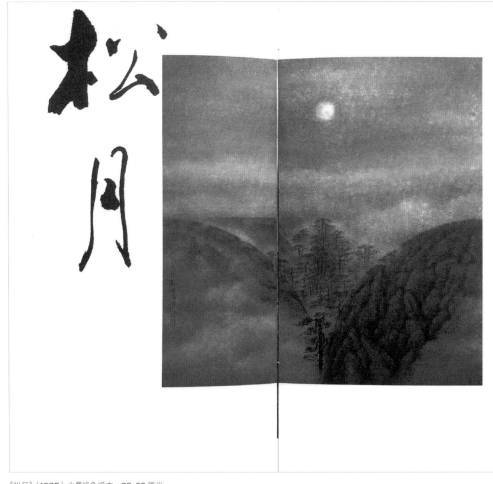

《松月》（1985）水墨設色紙本，66x66 厘米

王無邪文章
《松山雲》
日記本

靳埭強的盛譽，主要建立於他的設計作品及設計教育上。他投入設計行業，前後歷十七、八年，期間他努力不倦，參加無數次競賽，榮獲獎項之多，在香港華人設計師中，無與倫比。在設計教育方面，他早於 1970 年，與友儕創立香港第一家私立設計專校，其後又長期在香港理工學院設計系兼職夜間課程講師，由是桃李滿門，學生在他的悉心指導下，成績斐然，靳埭強更將其教學心得，寫成《平面設計實踐》一書，尤是聲名益著。

所以，靳埭強在繪畫方面的成就，不免被其他成就掩蓋。他對繪畫的興趣，童年時已見端倪，惟限於生活與機緣，他在繪畫起步較晚，迄今畫齡不逾十五年。此外，埭強的設計基礎，不過從兩年餘的夜班學習得來，他的繪畫主要靠自學，從未正式拜師或攻讀長期性的藝術課程。

欣賞與品評靳埭強的繪畫作品，上述的背景是不能忽略的，因為繪畫與設計的目的雖截然不同，但都蘊含構圖與色彩元素，創作者的美感觀念，亦無二致。

所以，靳埭強的畫風，除了 1978 至 1982 那幾年間純以師造化為指向外，都明顯反映出設計的背景。富有設計感的構圖與色彩並非不可以入畫，藝術家本來面目是什麼就做什麼，自己之所長可能是別人之所短，也形成自己的特色，故埭強由師造化的路線走向師心的路線，這是一條不是任何藝術家也懂得走的路線，埭強開始邁出他的第一步。

靳埭強自 1974 年起，即以山水為主題。寫山石則剔透玲瓏，晶瑩潤澤；寫樹木則兀立不群，孤傲遠塵；寫雲霞則輕紗盪漾，虛中有實。埭強對自然的態度，始於靜觀，進面萬物之序，由我重組其韻律，或倒或疊，或移其位而重現，或頓其勢而明割，或暢其氣而暗應，乃能丘壑爭鳴，群峯競響，雲烟伴奏，以畫面為音詩，物我交融於永恆。

先後上黃山，泛西湖，遊尼瀑，賞富士，由而眼界益大，胸次尤宏，遂悟自然萬變，亦如心之所欲，意之所寄，所以近年來，靳埭強進一步以圓造境，剪山為形，引水為線，驅雲為氣，立松為神，其獨特畫風邁入新途，益顯靈秀之致。

靳埭強不以事忙不因名成利就而怠於繪事，蓋其有真正內心之追尋，形成一股不懈的毅力與信心。因此看來，他未來的藝術成就是無可限量的，他的近作正是其至誠的明證，同時顯示出他墾闢出來的一段新途。

Chapter
章節12

心動
山動

Contents
章節目錄

求我、師我的路是漫長而看不見終點的。不斷成長的我，拓展着自己的心路歷程。每一段路都有一番歷練，滋養着更清澈的心源，像活泉湧動，流往前方。

走過了二十年水墨畫創作的路，腳步是堅定的。但每當我踏進一個較平坦的路段時，總會希望找到較陡峭的斜坡，期盼踏上更高的台階。

登五老峰使我初遇縹緲的雲山，就心繫魂牽，不斷譜寫自然的戀曲。穩立大地的高山，遇雲煙流動而生氣勃勃，輕輕撥動了畫家的心弦。畫家的心動，心中的山動。

我一開始描寫雲山的動態是比較客觀的。然而，我寫雲山實在不是重視眼前的山，只是依深藏心中的丘壑重現地創作。這就是「外師造化、中得心源」的成果。

客觀的山動是從山脈的背向，雲與山的空間關係引帶動力；主觀的是隨我之中的動向，擺動筆勢如山動，似雲天中龍在舞，山在搖。

《冷月》（1989 年）

住在香港，冬季沒有下雪，我第一次看到雪紛飛是在日本，第一次踏在雪地上是在日光。後來才在不同的地方看到高山上的積雪，都是珍貴的生活體驗。

《冷月》描寫的雪山，只是遠方山峰有點點積雪，三數巒峰敘在月下，四方雲起，抹上一層夕照餘輝，依戀着山巒，遙望月色迷濛……我沒有寫生稿，只是意為心動，靜止的剎那間，山似在湧動的雲海中浮動。

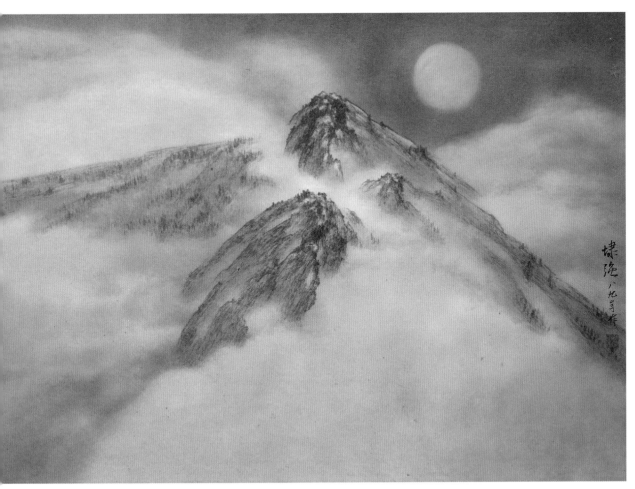

《冷月》（1989） 水墨設色紙本，66 x 108 厘米

《山月》（1990 年）

我自小就喜歡看月亮，尤其是圓圓的滿月，不
單在中秋看，在生活過的地方，或在旅途上，
不同大小、圓缺的形貌，都讓人心動。在故鄉
的地堂、在香港的海岸、在東方的山川湖泊、
在西方的荒漠公路上⋯⋯

《山月》中的明月正在峽崖山巔升起。似斷又
連的山脈，靜中若動。無所謂故土和他鄉，無
所謂東方與西方。這是絕對主觀的、超越時空
的心中意象。

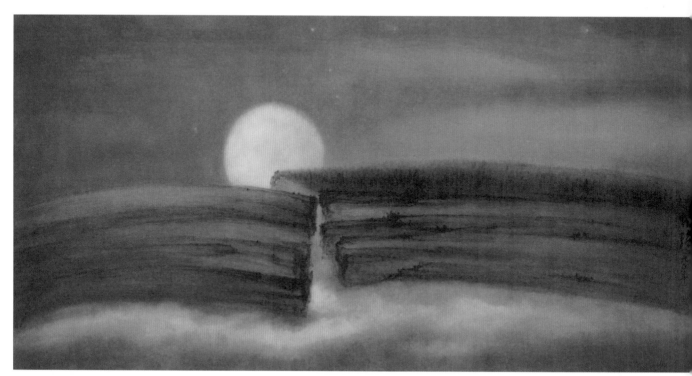

《山月》（1990）　水墨設色紙本，67 x 137 厘米

《松峰》（1990 年）

自從在黃山上遇到小孤松，欣賞那堅毅長青、不懼逆境的形象，我就常以物寄情，在畫中留下自己的身影。

《松峰》寫的不是黃山，小孤松亦非寫稿中的某棵松樹。山是我隨意揮毫畫出方向各異的弧道，構成主峰與坡谷；松是我隨心選擇最險崖壁上生長，表現不群的傲氣。

1991 年，這作品在香港西武百貨公司西武畫廊主辦我的個展中展出，被藏家購藏了。二十多年後，獲知作品成為英國牛津阿什莫林藝術與考古博物館藏品。

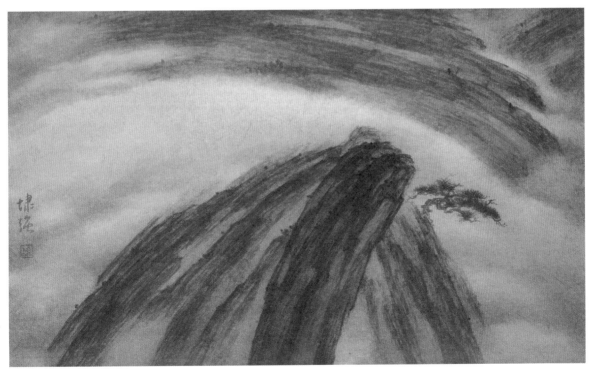

《松峰》（1990）水墨設色紙本，43 x 73 厘米

英國牛津阿什莫林藝術與考古博物館藏品

《脈動之一》（1991 年）

《脈動之一》也是我隨意揮筆寫成幾道弧面，
構成層次深遠的崖谷與尖峰，似山脈在躍動，
節奏剛勁。輕柔的雲海似浪漫的和弦，縹緲
於深谷，好像要為生長在險峰上的小孤松齊
頌唱。

這也是我心源的寫照，險中求變法，動靜互
補，理性和感性相交融。

黃蒙田評論

靳埭強深入現實生活，即面對真實山水進行一連串體驗以後。對自然現象的加深
了解和對自然不同於古人的感受，進一步認識傳統的造型方法為什麼這樣表現，
更重要的是在實際生活中實踐加強、豐富了傳統在某些方面的不足甚至是蒼白無
力。經過這一連串在山川中探索，我們看到靳埭強的山水畫出現了完整的創作整
體、深邃的意境、看來比較完美和具有鮮明風格的形式。在這樣的時候，我們理
解到靳埭強絕不是一個頑固的傳統保守主義者，也不是一個對自然忠實的寫生主
義者。他尊重傳統，但傳統不是一切而是可以改變 —— 省略或豐富它，是可以發
展的。

—— 黃蒙田，1988 年。節錄自《美術家》雙月刊第 64 期，第 20 頁。

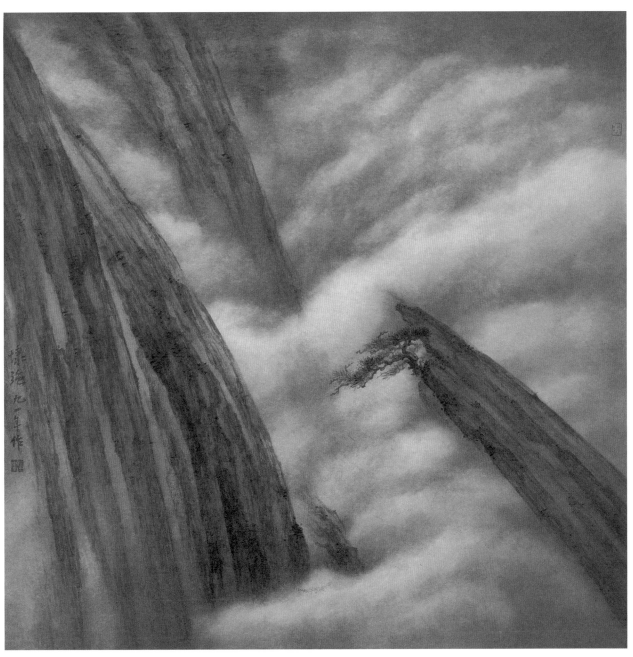

《脈動之一》（1991）水墨設色紙本，91 x 91 厘米

《心韻之五、六、七、八》
（1994 年）

1990 年代中，是我的設計事業的黃金時代，也是我水墨畫積極求變的年代。無論藝術與設計兩方面，海內外交流活動頻密。我保持活躍參與交流之外，亦繼續追求創新。

1995 年，美國馬里蘭州陶森大學亞洲文化藝術中心邀請我展出水墨畫。我計劃展出一系列最新的創作，「心韻」系列就是我特別為這次交流活動而完成的作品。

在這幾年間，我吸收了在海報設計上常用的空間餘白創作手法，開始在水墨畫中運用虛空的餘白。「心韻」系列中，無論是水是雲，都減少渲染，在自由揮筆寫成的山石意象之外，節制地染寫水氣與雲煙，連接一片虛白，對比中間的流水、日、月的簡約意象，表現非客觀自然的「心畫」。之五、之七，寫瀑布前亂石與流水的神貌；之六、之八，則繪旭日和新月下磐岩與雲煙的氣韻。餘白是心中丘壑的重要部分，好像此時無聲勝有聲似的，繞樑未散的心韻。

《心韻之五》（1994）水墨設色紙本，**70 x 70** 厘米

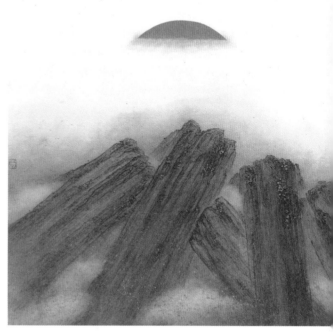

《心韻之六》（1994）水墨設色紙本，**70 x 70** 厘米

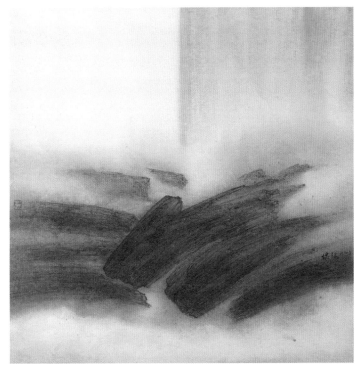

《心韻之七》（1994）水墨設色紙本，**70 x 70** 厘米

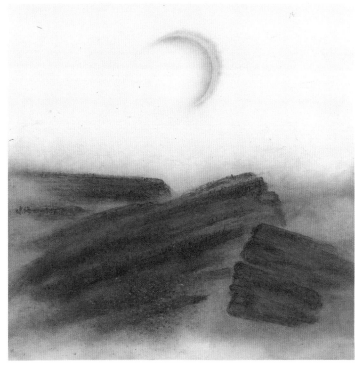

《心韻之八》（1994）水墨設色紙本，**70 x 70** 厘米

Chapter
章節13

禪意
的
傳承

Contents
章節目錄

呂壽琨老師逝世十週年的時候，香港藝術中心舉辦了一個紀念畫展，展出一些呂氏的遺作之外，同場還展出呂氏學生的作品，藉此向老師致敬。

呂壽琨老師的藝術道路，也實踐着他自己寫給我的學習之法。他在 1948 年來港之前，已師古法，掌握了中國傳統繪畫技巧，也沒有停止過向古人學習，不論院體工筆畫，或者文人畫法，都用心臨摹學習。直至他已揚名海外，還樂此不倦。

呂氏定居香港後，常與畫友結伴到香港郊野和離島寫生，以自然為師。1960 年代，他創作了很多以香港風貌抒情寫意的傑作。1970 年代，呂氏遠遊台灣寫生，汲取更豐富的自然養分，意欲在與自然感應中，求得物我相融的境界。

「師我，求我」是呂氏終身探索的路。無論「師古」，或「師自然」，都以「中得心源」為目標，建立我法。呂氏常以哲理思考畫道，「肇自然之性，成造化之功」，可與道家「道法自然」同理。他長期運用半抽象和抽象的表現手法求取我法，也由道家「無為」與佛家禪宗「無心無相」的道理中悟出真我的畫道。

「水墨的年代」畫展海報 (1985 年)

呂壽琨老師生前帶領着他的學生推動香港新水墨運動。呂氏的晚年，可稱為「水墨的年代」。一畫會繼承着先師的遺志，將運動延展到 1980 年代。1985 年的「水墨的年代」展覽，可說是一個總結。我是參與者之一，設計任務自然落在我身上了。

這個紀念老師的展覽，當然要把呂氏的藝術精神發揚光大。視覺形象的創意，自然在呂氏的作品中尋覓。他於晚年尋禪問道，「禪畫」的創作，應是毫無疑問的精華。

1960 年代中期，呂氏開始用紅點寫半抽象的蓮花；至 1970 年代，演變成象徵蓮花蕾的抽象意象，加上濃淡或乾濕的墨漬，代表淤泥，呈現出「出淤泥而不染」的禪意。

基於這展覽不是呂氏的個展，不宜只選一幅禪畫作設計。為了要表現呂氏師生承傳的重要訊息，我以他弟子的身份，恭敬地於方紙上揮毫仿繪老師的紅點，再用圓石硯疊入焦濃的墨漬。紙、筆、墨、硯的水墨素材裏，融入呂壽琨禪畫的精神。這海報精準地傳達着香港水墨時代的真面目；獲得眾多國際獎項之外，又成為德國漢堡國際海報博物館的藏品。

水墨的年代

一九八五年十月八日至十六日・上午十時至下午八時・香港藝術中心四樓及五樓包兆龍畫廊

東西畫廊主辦

Presented by art east / art west

SHUI MO

The New Spirit of Chinese Tradition · Oct. 8-16, 1985 · 4th & 5th Floors, Hong Kong Arts Centre

18 Design & Production

「水墨的年代」畫展海報（1985）

「佛法在世間」海報（1989 年）

在創作「水墨的年代」海報的過程中，我更深刻地體會到傳承的意義，觸動了我認真思考怎樣承傳呂壽琨老師的創作精神。

我已踏出了第一步：向老師致敬，臨寫了他的「不染」紅點。如果我再次仿繪老師的紅點做設計，就不是承傳老師的藝術，這將變成抄襲。沒有取得授權則是盜用和侵犯版權了。因此，我嘗試從老師的原創紅點吸收消化，衍生出自己的意象，還要融入它背後不同的內涵。

1989 年，香港佛教弘法週活動委約我設計海報，我就馬上嘗試承傳「不染」紅點的創作。雖然「不染」正是佛教的觀念，我也一定要放棄重複老師原似「蓮」的形象。在主辦方給我的資料中，有觀音像和《心經》，都是可用的好素材。

佛法是一種信仰，《心經》是求得「心無罣礙」的佛法。「心」字的篆體可以化作坐蓮的形象，中間的紅點變為最基本的圓點，代表我心常在的信仰。我心即佛法，佛法即我心，這紅點傳達着「明心見性」的禪宗哲理。

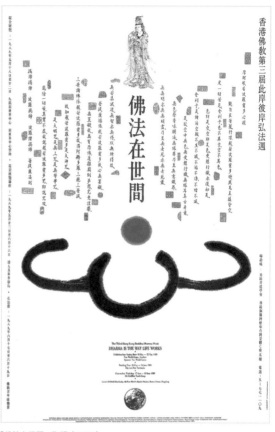

「佛法在世間」海報（1989）

日本名古屋「香港著名畫家十三人展」海報（1989 年）

同年，我策劃的「香港著名畫家十三人展」在日本名古屋舉行。我再次有機會將代表「我心」的紅點用於海報設計中。

這海報中的紅點放在中間的位置，下方放置筆尖向上的毛筆，捺了紅彩，好像點出圓形紅點，象徵畫家的心源，也代表日本國旗的紅日。這展覽是中國畫家在日本的交流活動，上方垂直的墨線與石硯疊成「中」字，帶出中日交流的主題。同樣的紅點蘊含着不一樣的意義。

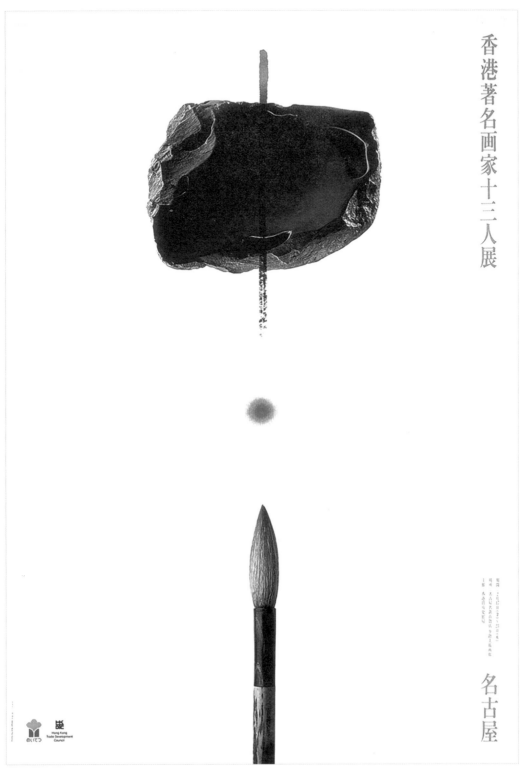

日本名古屋「香港著名畫家十三人展」海報（1989）

「愛護自然」海報（1991 年）

創作文化類的設計，設計師比較容易爭取表現個人風格的主動權。難得在商業產品推廣項目上遇到可以自主創作的機會，也讓我在紅點的傳承中探索出新的突破點。

一家花紋紙企業委約設計師為環保花紙設計推廣海報，讓設計師自由創作可發揮紙張的印藝效果，同時宣揚「愛護自然」的環保訊息。我以硯石代表大自然受傷了，用宣紙代替紗布包紮自然的傷口，紙上的紅點象徵大地流淌的鮮血。我賦予紅點新的意義，也把產品廣告化作公益海報。

永井一正
評論

靳埭強的作品，講求空間構成，一直以來有其獨特的個性。靳氏體內蘊藏着中國的傳統水墨畫藝術，並由此散放出來，成就其作品，在現代設計事業取得豐碩成果。以那東方精神上的脊樑來表徵他的設計品，靳氏筆走留痕，或成其線，或恰到好處地留下餘白，使作品予人清澈輝亮的感覺。因有靳埭強的人品，才有此典雅的海報！

——永井一正，日本平面設計師，1997 年。
節錄自《物我融情》，靳埭強海報集，第 34 頁。

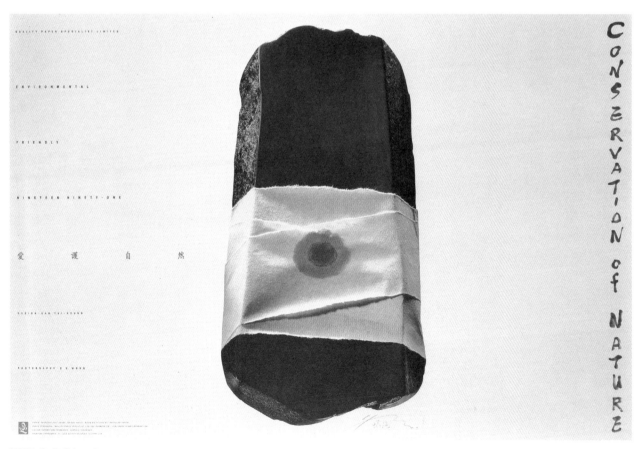

「愛護自然」海報（1991）

「愛大地之母」海報
（1997 年）

愛護自然、關心地球，是近三十年來世人關注的議題。地球暖化，冰川溶化，這不單是影響極地生態的問題，也是全球人類與萬物共生的危機。

1997 年，日本京都主辦國際環保會議，我榮幸地受大會委約設計主題海報。怎樣喚起全球人類對地球的關愛？這是我尋覓靈感的重點。我想到偉大的母愛，母親哺育我的生命，我們都愛母親；而地球被稱之為「Mother Earth」（大地之母），哺育全人類和萬物，我們更愛大地之母！我以「Love Our Motherearth」為題創作了海報。

海報裏的紅點化作母親的乳頭，淡墨畫出乳房，肌膚上隱隱可見美澳太平洋的胎印。溫柔淡雅的大地之母意象，深深吸引世人的眼球，喚起人類對地球的關愛。不分種族，不分性別。

這海報在各地展出時，常令女性觀眾凝視良久，不捨離去。我曾收到歐洲美術館轉來女觀眾的來信，告訴我深受作品感動，魂牽夢縈，要求收藏。

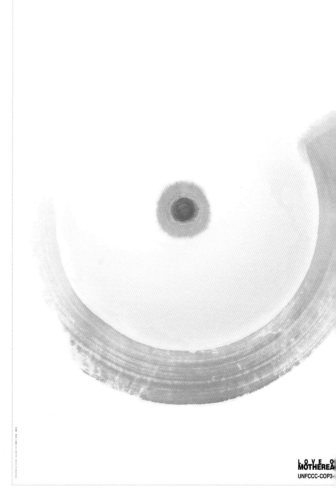

「愛大地之母」海報（1997）

BUTSUDAI 雜誌封面
（1997 年）

我的設計作品在海外漸受廣泛的傳播，又獲得
不少好評。我在道佛哲思的創意，亦獲得中外
受眾的共鳴。韓國名牌「雪花秀」曾邀請我授
權我的紅點意象，舉行品牌創意交流活動；日
本宗教團體委約我創作宗教刊物封面，都是難
忘的經驗。

BUTSUDAI 雜誌的委約給予我最自由的創作空
間，沒有要求我在設計中傳達他們的教義。我
是沒有宗教信仰的人，只是喜愛了解和思考不
同的宗教哲理。因此，我非常自主地在這個封
面裏表現私我的宇宙觀念。

位於中央的紅點代表宇宙的核心，萬物的主
宰；細線畫出的圓是天，方是地；水墨繪出站
在地上的人，面對代表大自然的山形玉器，這
件文房筆山亦象徵人類生活的文明。

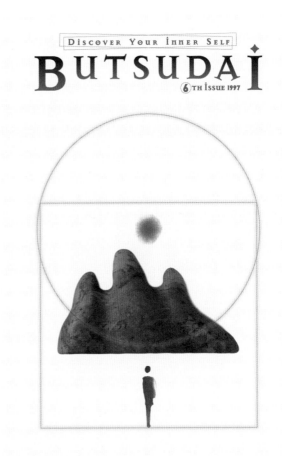

BUTSUDAI 雜誌封面（1997）

《天、地、人》（1997 年）

我不但重視設計交流活動，同時積極參與國際
藝術交流。

日本環球文化中心（GCC）是一個國際藝術
交流組織，曾在香港藝穗會舉行展覽，亦在不
同城市策劃交流展。1997 年，日本環球文化
中心舉辦的「第二屆國際團隊展」在法國巴黎
新凱旋門頂樓的展廳展出。這是一次難得的
經驗。

場地提供者對參展藝術家有一個特別要求，除
了展出自己的代表作之外，亦需創作一件與新
凱旋門建築有關的作品。我覺得這是很有意義
的題材。那建築可說是當年巴黎的新地標之
一，正方形中空的玻璃幕牆大樓，似巨門敞
開，面向古典的凱旋門，顯示着巴黎的新時尚
姿采。

我將巨門下的帳幕形入口繪成一座山脈，四方
牆幕反映山崖肌理，地面站立的人更加渺小，
面對天圓地方，大自然和人造物，紅點就是萬
物的引力，生命之源的意象。

這幅水墨畫陳列在交流展中的顯眼位置。十多
年後，成為香港 M+ 視覺文化博物館的珍藏。

《天、地、人》（1997）水墨設色紙本　　　香港 M+ 視覺文化博物館藏品
150 x 97 厘米

《心境》（1993 年）

從 1993 年起，我受委任為香港藝術館榮譽顧問。1994 年，該館主辦「當代香港藝術雙年展」，又委任我做評審，並被國際評審團推薦為主席評審。《心境》是我應邀參展的作品。

1990 年代是我設計事業的黃金時代，也是我水墨畫創作銳意求變的階段。我在設計領域中取得靈感，很容易啟發我對水墨藝術的創新。先是海報裏承傳呂老師的「不染」紅點，自然地在我的畫作中出現；海報中的餘白也擴展到我的畫面裏。我記不起紅點和餘白是否最早顯現在這《心境》中。

紅點就是一輪紅日，在廣闊的空虛餘白中，照耀大地。心中浮動的山巒變成更抽象的兩道弧面，雲煙輕漫，層岩遼遠。這就是身處蒼海一角的現代城市人，隔着悠悠時空，對古人山林之意的一片心象。

《心境》有幸收藏在香港匯豐銀行總行頂層宴會廳裏，獨處半空透明的水晶宮，與貴客作伴。這真是一個不一樣的好歸宿。

《心境》（1993）水墨設色紙本，187 x 187 厘米　　　　　　　　　香港匯豐銀行藏品

李渝
評論

生於廣東的香港畫家靳埭強，喜歡使用非常淡雅的灰藍色或灰紫色，慢慢溶在一種清冷透明的空氣裏，蕭寂的氣氛有點接近弘仁（1610-1663）。他也常用細鈍的筆搓擦出不太像線描，倒更接近用鉛筆或筆擦出的素描似的質地；可能因為在使用中避開了寫意手法常會引起的囂張筆調，氣質細靜得多。安靜的山脈、靄霧無形無所不在地浸漫，似夢如幻的效果很近樊圻（1616-1694）和吳彬（明）。但是這裏的情況比較單純，除了常是一種顏色主持全局以外，形式和結構也有意地一律且重複：是十世紀大師董源的礬頭圓巒，再光滑簡單些，幾何般的半圓或長圓形，重複出現，平行排列，如影隨形，如同一組符號及其變貌。不同的構圖則如同一組基型及其變貌。

純粹、一致、重複機械：理性的分析，資料的陳列，代號的轉換，在對立中保持距離；對立不是對斥而是彼此自重自尊。尊重中受感於林泉並且與之合一，或者藉林泉以寄興寓情的古典欲望似乎已經消失，替代了的是機械文明下的對林泉的冷靜的、隔着空間的反思。

林泉早已不見於都市的節奏中。古時的人若是想念了，身入林泉便能再獲得。現在的人就是怎麼去山中攀登逗留，也無法尋回真正的林泉；但是希望如此強烈而它畢竟也出現時，它是遙遠的、蕭冷的，是從隔離在工業文明距離的這一邊看過去的，脆弱、玻璃一樣的夢幻之鄉。

一個試着進入夢境。沉緬的、解放了的、敢於追隨直覺、探掘醜陋、進出煉獄的藝術家在中國畫家群中不能見到；退而求其次，能夠避開集體獨自摸索的，便已是難能可貴的少數，靳埭強便接近這一類。猜想這樣的創作者的心願包括了，在前面談到的極不利水墨發展的逆境中，多方覓求非成見非慣性的媒介和技巧以外，還包括了更重要的，如何進入長久被中國畫家所遺忘了的「私我」的田野。是從意識和潛意識、真實和非真實的這曖昧的基本的現實層次，摸索着人的組織和品質是什麼的這一創作的起點，水墨可以老老實實地開始它的現代階段的第一步。

——李渝，1990 年。節錄自《雄獅美術》，第 232 期，第 107-109 頁。

《無限（為思蒂而作）》
（1994 年）

1993 年是個豐收的年頭，我受多份國際權威設計雜誌採訪，作專題評介，先後包括：*IDEA*、*Creation*、*Graphis* 的專題。其中由龜倉雄策親自編輯的 *Creation*，專題評論是由杉浦康平撰寫，並同時選刊我的設計和水墨畫作品。龜倉雄策是我的伯樂，他的雜誌只選刊了一個中國人。在同年的 *IDEA* 紀念特集中，選刊了世界一百位設計師，龜倉雄策和福田繁雄又評選了我，使我成為唯一入選的中國設計師。

這本特刊要求每位入選者寫一段感言，刊在自己作品的專頁上。我深感榮耀，認真地將我二十多年的創作生活感悟寫下來，發予 *IDEA* 刊載。這段感言感動了思蒂的母親，她很欣賞我的水墨畫，覺得我的說話和繪畫都能激勵她的女兒，決定委約我為思蒂作畫，送給她作為大學畢業的禮物。

我受太極圖啟發，寫大地虛空交融，生生不息；紅點似朝陽，亦象徵媽媽的愛心。我的祝願伴着思蒂前程無限，這是別具心意的紅點傳承。

《無限（為思蒂而作）》（1994）水墨設色紙本，**66 x 66** 厘米

靳埭強在 *IDEA* 雜誌的自述

從事設計工作廿五年,設計已成為我生命的重要部分。創作的泉源無處不在,不自覺地從我所見所聞與生活體驗中孕育靈感。我不是天生的設計師,只是自然地從生活中培養潛能。熱愛生活也有助增進我的創造力;無論順境或逆境,我皆欣然感受箇中甘苦。這不但使我領悟寶貴的人生觀,同時予我神妙的創作動力。我渴求在實踐中汲養,不分喜惡,均能助長豐富的想像和開明的觀念,使我常常能獲取不息的創意。設計是我的事業,我的生命。

—— 靳埭強自述,1993 年。
節錄自 *IDEA* 40 週年紀念特大號「世界平面設計百傑」。

「金山實業年報」(1995-1996,1997-1998)封面 2 冊

《晨序》（1995 年）

香港是個「重利輕文」的地方，社會對文化藝術不重視。但仍有不少默默耕耘的文化人和藝術家，創造出一道道獨特的風景。另一方面，香港也有別具欣賞能力的收藏家，不但收藏古文物和字畫，也懂得鑑賞與典藏近代和當代藝術。

我創業不久，金山工業集團就成為我公司的客戶，由第二個年度的年報開始合作至今，建立了長遠的關係。總裁羅仲榮先生是一位重要的收藏家，不但熱心推動香港設計與文化創意發展，而且藝術收藏豐富，別具慧眼。他在 1980、1990 年代已特別關注香港新

水墨運動，收藏了呂壽琨與其弟子的不少代表作，包括我不同時期的作品。

《晨序》就是羅氏的藏品，左邊餘白中一點紅，似旭日初昇，右邊序排雲峰中湧動，小孤松隱現峰巔，傲立天際。

自 1995 年起，我們每年選擇一件羅氏的藏品來設計金山實業的年報封面。1995-1996 年的年報選用了呂壽琨的《太平山》；1997-1998 年的年報選用了我的《晨序》，並將雲彩盡退，只留純墨雅淡的松與峰。

《晨序》（1995）水墨設色紙本，65 x 187 厘米

Chapter
章節14

如
水
墨
心

Contents
章節目錄

我童年時代在故鄉就接觸墨，最早的畫畫工具也有墨；決定要當畫家時，雖然不是首先學習水墨畫，但在嘗試了一些西洋素材後，很早就選定了創作水墨畫，從此與墨結下不解之緣。

我在設計工作上，與墨結緣要晚一點。設計的起步點是包豪斯觀念，字體基礎也是英文為先，墨與毛筆的應用要到我創業前後的時期了。我對中國文化的回歸探索，在 1980 年代找到突破點，摒棄傳統圖騰的表面應用，轉求生活心源的追尋。水墨就是如水的泉源，自然地在我的一些文化和公益項目中流淌，善變而無定法。

水墨可以濃如漆，可以淡如水；可以純抽象為點線，亦可具象似蝶如花，寫山寫水；又或工整理性，乾淨俐落，或成狂放潑墨，感性不羈⋯⋯

萬變不離意在筆先，水墨形貌筆隨心轉。

「第一選擇」藝術展覽海報（1985 年）

早在「香港現代中國藝術家聯展」海報中的濃淡水墨太極圖之前，我設計的「第一選擇」藝術展覽海報中的抽象墨跡，是比較單純的濃墨運用。由濃墨至乾筆，自然豪邁，與後來太極圖的濕筆濃淡墨色漸變各具韻味。

「第一選擇」是 1970 年代初開始，由畫評人金馬倫（Nigel Cameron）策劃的當代繪畫與雕塑展，新水墨是其中重要的內容。我有幸應邀參與多屆展覽。海報中的水墨意象與摺成立體的「1」字，正好代表了繪畫和雕塑展覽的主題。

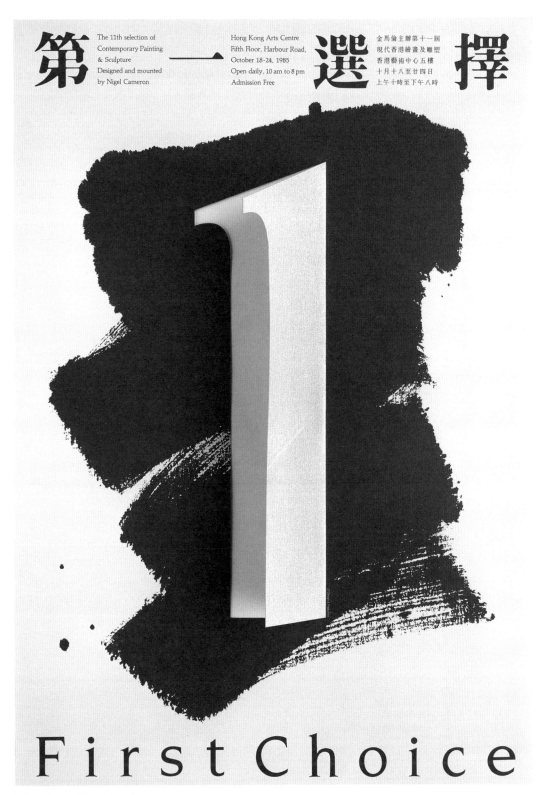

「第一選擇」藝術展覽海報（1985）

「亞洲大師海報展」場刊封面（1992 年）

金馬倫先生是積極推動香港藝術的策展人。他曾為香港置地公司在交易廣場中央大廳策劃一系列藝術展覽，「亞洲大師海報展」就是其中特別有意義的設計展。他選展了多位日本和香港大師級名家的海報作品，我是其中最年輕的參展者。場刊封面設計運用紅日代表日本，在宣紙上的一片淡墨象徵香港，相交疊成字母「P」的意象，表現張貼海報的主題。中日兩國都愛用墨，宣紙的質感與水墨融合出一片平和的墨韻。

「亞洲大師海報展」場刊封面（1992）

GRAPHIS 海報（1993 年）

前文曾題及瑞士的平面設計雜誌 *GRAPHIS* 刊載我的專題評介，自己不但感到榮幸，也覺得是為港人爭光，這可能算是零的突破。這雜誌在美國出版發行，編輯、設計和印刷都很精彩，能成為被專題評介的對象，比獲國際獎更高難度。其出版社亦編輯關於海報、商標、書刊、字體、廣告和平面設計等專刊，也經常選刊我的作品。其中一期商標設計專集，我成為入選作品最多的設計師。

我取得授權，重刊我的專題單行本，並為之設計了封面和推廣海報。我沿用雜誌的標準格式，借用刊名首字母「G」，以水墨圓弧與黑石文房擺件構成能代表我的文化與生活志趣的設計。

這石頭是我喜好之物，得自京都彩雲堂老店，外形巧似「G」的豎劃。妙手偶得，實為緣結西東。濃淡、濕乾墨弧，由理性幾何轉化為自然感性筆劃，東方文化意象與歐陸文字現代美學有機地融會一體。

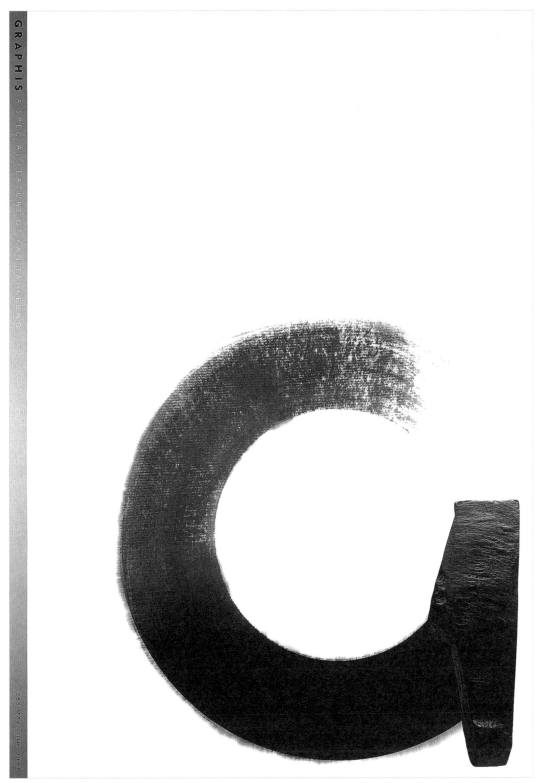

GRAPHIS 海報（1993）

Ivan Chermayeff 評論

在一些傑出的平面設計師的作品中，有某些特質我是特別欣賞的。簡潔、直接是其中兩種。然而，最重要的是神秘感。這種特質會令人驚嘆，令人沉思。作品的含意不是鐵一般的絕對、顯然而見的，而是讓人隨意理解當中的意義。這種特質蘊含豐富的感情，能誘發觀賞者的思索、聯想，從而把觀賞者帶進作品的思想領域中。它並不會給你一個答案，而是帶出很多很多問題讓你去思考。

靳埭強先生就是一個傑出的提問家。而最卓越的是他的作品能引人注目之餘，又不會嘩眾取寵，失去了作為一件細膩的設計作品所具的內涵。在他的作品中，把攝影、繪畫、書法和諧地融會起來，效果清新，而且熱熾地打動人心。

—— Ivan Chermayeff，美國平面設計師，1997 年。
節錄自《物我融情》，靳埭強海報集，第 30 頁。

NOVUM 海報（1995 年）

德國出版的平面設計月刊 NOVUM 也是優秀的權威專業刊物，同時是我較早有機會閱讀的國際設計雜誌。1968 年，自德國學成回港的鍾培正老師在香港中文大學校外進修部教授字體和設計課程時，就帶給我們參考。同年，他聘請我在恆美商業設計公司工作，NOVUM 是那時公司長期訂閱的刊物。

這是德、英、法三文並用的國際專業月刊，每期選刊世界上最優秀的設計專題評介，用嚴謹的現代網格、靈活多變的版面設計顯示內容，給我豐富的專業知識，也擴闊了我的國際眼界。我在 NOVUM 的專訪，是這十年內，繼日本 IDEA、瑞士 Graphis 之後的第三本國際權威設計雜誌專訪。我又用了石與墨設計重刊版本的封面和海報，亦運用刊名首字母、小寫的「n」作素材；德國式設計當然要用包豪斯風格的無襯線（Sans-serif）現代字體。我再選了一片比例相同的老玉石作豎劃，與破筆水墨連接，構成一個德國包豪斯與中國文化融合的新意象。

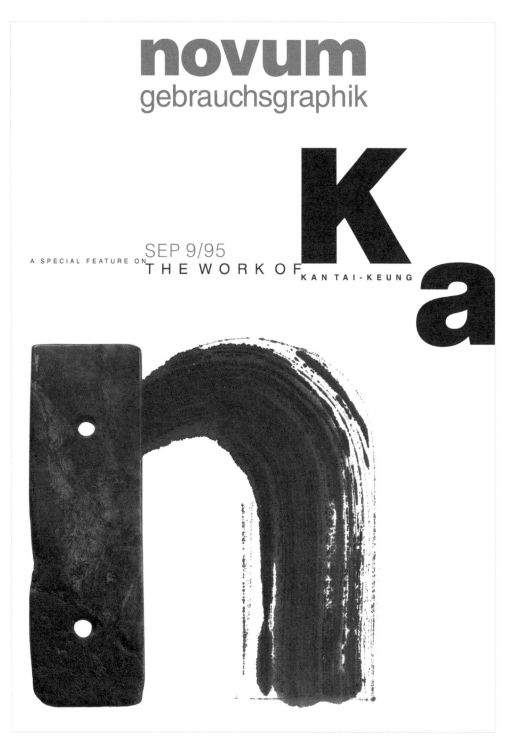

NOVUM 海報（1995）

Communication Arts 雜誌封面（1999 年）

美國出版的 *Communication Arts*（CA）是我最愛的四本設計雜誌之一。這個雙月刊每年出版四本比賽年刊，包括平面設計、廣告、插畫、攝影，都是全球比賽。我特別重視 CA 平面設計年獎，該比賽每年收到約五萬份參賽作品，只選二百個優異獎，可說是最具挑戰性的比賽。我在 1981 年以中國銀行行標首次獲得 *CA* 獎，令人異常興奮！但這遠遠比不上在 1999 年我獲 *CA* 雜誌專題評介，還選用了我設計的封面。*CA* 每年只有兩期刊載國際設計專題，每年有幸接受專訪的設計師不到十位，而且甚少邀請設計師設計封面。

我再次運用刊名簡稱字母「CA」設計這期封面。「C」字以淋漓的水墨寫出半圓的弧度，代表我的中國文化背景；「A」字則運用斷筆和斷尺，構成我不為工具所用，勇破成規做設計的象徵。我常在生活中收藏令自己有感悟的器物，思索到不少人生道理，以物詠情，得心應手。

我初學設計時，心裏就藏着一個宏願，將來做好設計，日、德、瑞、美四大權威設計雜誌都專題評介我的作品。三十年後，我終償所願了。

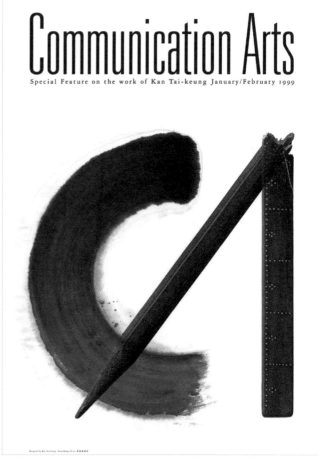

Communication Arts 雜誌封面（1999）

《21 世紀字體設計展望》
專題海報設計（1996 年）

獲設計雜誌邀約做專題的心願，我已超額完成
了。這些專題包括 *IDEA* 在 1980 年代先後兩
期刊載我的專訪，更重量級的如 *Creation*，
前文已提及龜倉雄策主編的業界大師叢刊，也
刊載了我的專題評介。此外還有另類的小眾刊
物，例如日本字體設計協會會刊 *T*，和日本森
澤字體公司的字體刊物《縱組、橫組》，我都
有幸與之結緣。

T 刊在 1996 年策劃了一個專題，邀約八位不
同國家或地區的設計師創作字體作品，展望字
體設計的將來。多位西方大師的設計都流露着
死亡或悲觀的情緒，只有韓國好友安尚秀和我
傳達着希望。

也是以物詠情。我收藏的古墨上雕有文秀楷
書，可以象徵字體創作「師古」後「求我法」，
用我法創新，才是字體設計未來的希望。加上
清水和墨形成的一筆橫劃，成為字母「T」，
再用幼線構成「YPO」底格。「TYPO」的意
象看似是一個人體結構圖形，代代傳承就是字體
生生不息的生命力量。

這一筆水墨由我樂觀的心靈寫出，似流淌不絕
的永恆希望！

「21 世紀字體設計展望」專題設計（1996）

《縱組・橫組》字體刊物
50 號海報（1997 年）

日本森澤是字體設計與字庫開發企業，是漢字字庫創作的先驅。《縱組・橫組》是該企業出版的字體設計專業期刊，內容排版分縱排和橫排兩組，分為從左翻開與從右翻開雙封面的設計形式，因而採用這樣別開生面的刊物名稱。

這刊物的第 50 號是紀念特集，以「眺望二十一世紀設計的方位」作專題，邀請了十八位世界各地的設計師做訪談。我是八位住在日本以外地區的設計師之一，被編排在橫組部分。重讀內容中我的結語：「歸根到底，就是依據自己的文化、傳統，然後思考如何去變換更新，賦以現代的生活……今後，我作為香港的設計師，中國的設計師，亞洲的設計師，甚至是全球社會中的一位設計師，定當繼續努力奮進！」這其實是我自 1980 年代開始定下自身的座標和設計方向。

這張紀念海報亦用期刊英文刊名首字母「T」為意象，取橫組封面中的平衡彩虹變幻成數碼橫線，接合一組親手繪寫的水墨長線作縱向的豎劃，運用電腦科技將其合拼，實踐着將傳統水墨更新，賦予其面向未來的現代意韻。

「縱組・橫組」50 號海報（1997）

《縱組・橫組》
前言

二十世紀有時會被稱為「設計的世紀」，同時，誰也不敢否定設計的工作對推動社會起着很大的作用。另一方面，歐美的價值觀、科學技術以至大量生產、大量消費所引發成的機械論……所賦予二十世紀的特徵，是有着很深厚的基礎要素。設計就是在這樣的環境下，發揮它的威力。

《縱組・橫組》創刊自 1983 年，當時像「後現代」已成為時代的潮流，但現在想來，時代好像還停留在二十世紀中期那樣，實際上，印象是那麼深刻。

實際上，二十一世紀已迫在眉睫，而支撐二十世紀的價值觀，已經動搖起來。由歐美到亞洲；由開發到環境……價值觀的轉換，不是說說而己，而是有其現實意義。而設計工作更加特別重要的是電腦化使通訊的形式大為改變。

如此劇烈的變化，使現時為止用以支撐設計工作的基礎要素，都一一被清洗出來。同時，亦促使設計工作有機會得以展開新猷。

際此奇異的時期，正迎上《縱組・橫組》雜誌創刊 50 號，遂特別邀請國內外十八位創作者、研究者來發表談話，從而編成《眺望 21 世紀設計的方位》的紀念特集。二十一世紀的設計將是怎樣？這是很難預測得到的，我們倒不如一面把即將一定到來的時代形象建立起來，並把今天的設計軌跡重整，馬上確切地認清「設計的方位」，然後邁出新的一步。

—— 1997 年。節錄自《縱組・橫組》50 號紀念特集。

《元素時計》產品系列海報（1994 年）

1990 年代是電腦科技發展蓬勃的年代，科技漸漸影響着平面設計專業。我公司在 1980 年代中就開始引入蘋果電腦作設計工具，鼓勵設計團隊學習使用。我們創作時，也盡量嘗試給予設計師機會，在表現電腦技巧上有所發揮。

香港貿易發展局委約我為產品設計師葉智榮創作小時鐘設計推廣海報。他以日、月、風、水、火、生六個元素為題，設計了一系列小巧的時鐘，充滿未來科技感。因此，我將原大尺寸的產品攝影圖像放置在海報底部如星球表面的弧面上，而在上方大片金屬色調的虛空裏，創作一個與不同主題元素有關聯的超現實圖像。我希望盡量運用團隊中的電腦高手，發揮新的技巧，配合我們已熟練的攝影與水墨技法，綜合構成引人幻想的意象，最後使用我們精通的印藝，創作出海報。

剛好第一屆電腦藝術比賽在波蘭創辦，我選擇了日、月、風、水四張呈現較多電腦藝術技巧的海報參加比賽，結果榮獲全場冠軍！這是我們設計團隊在電腦技術方面的成就。作品中的水墨似是綠葉的作用，但我們能將傳統水墨渾然天成地融會在新設計科技中，而且獲得國際賽冠軍，是值得驕傲的事情。

《元素時計》產品系列海報（1994）（4 幅）

Henry Wolf
評論

差不多十五年前，我在紐約遇上靳埭強先生。從他那裏買了一幅由他親手繪製作的山水畫。我把這幅畫送給了一位日裔朋友，她珍而重之，至今這幅畫依然掛在她家中。後來，我在 *IDEA* 雜誌發表了一段文字外，更對於這位設計師所創作的設計作品，能保持簡單、明朗的特性而深表敬佩。

由於現今日益先進的數碼及電子技術，往往使設計過分精確，流於複雜化，破壞了簡單的美學精神。雖然靳氏最近嘗試將攝影技術融合於畫面上，但仍不失其「簡單就是美」的基本設計精神，他實在是一位天才橫溢而具有個人風格的設計師。

—— Henry Wolf，奧地利出生的美國平面設計師，1997 年。
　　節錄自《物我融情》，靳埭強海報集，第 29 頁。

靳埭強深圳大學設計講座
海報（1998 年）

從 1980 年代開始，內地很多大學都開設了設計系或設計學院。我經常受邀約去講學，將現代設計新觀念傳授給年輕人。我樂見中國設計教育改革迅速發展，重視境外設計交流。我的設計著作亦廣受設計教師和學生歡迎。

雖然我早已與深圳業界有頻繁的交流，但直到 1998 年才第一次獲深圳大學邀請演講。主辦方更聯合深圳幾家設計職專學校，集合眾多師生，舉行大型的演講會；還取得贊助商贊助，印刷由我親自設計的海報，成為人人喜愛的紀念品。

深圳和香港都有一段不尋常的發展歷史，滄海桑田高速更迭。我從深圳地名部首中的「水」、「土」兩元素思考創作，用水墨寫「水」，以石為「土」。我的案頭有一石頭充盈着鄉土之情，是故鄉祖居中祖母的遺物——她生前打紙元寶的工具，斑斑的紋理是親情鄉情的印記。放在這海報中，可代表我這塊「他山之石」在深圳這海濱城市中講話。拳頭大的石頭投入蒼海中，聲音可能微弱，或會激起少許漣漪……能給在場的後輩留下多深印象呢？那一筆漩渦般流動的水墨，在熱情洋溢的人潮散開後，我的片言隻語能否繼續滋潤、激勵他們的人生？

「靳埭強深圳大學設計講座」海報（1998）

祝賀北京設計博物館開館的海報《誕生》（1999 年）

前文提及的水墨應用，都是抽象筆跡，在墨分五彩的氣韻中傳情。再來看一些「以形寫意」的例子。

《誕生》海報以幼芽象徵生命的開始。烏潤的小石看似種子，我讓它發芽，運用三筆淡墨，意動筆動，乾淨、清新，帶出生命的氣息，希望幼苗茁壯生長！

當時這一所民間籌辦的設計博物館座落在北京北郊，沒有宏偉的現代新建築，沒有豐富的國際收藏，只有熱心的設計愛好者的一份願望 —— 中國現代設計發展了二十年，可否創辦第一所設計博物館？

館長廣邀各地華人設計創作以「誕生」為主題的海報，策劃開幕展，還請我作演講嘉賓，分享企業形象設計實務，這也對推動設計專業發展產生了一定的作用。可惜好景不常，第一所中國設計博物館不久後就倒閉了。是水土不良嗎？

可能我喜愛的那烏石不是真正的種子。讓我們努力尋找良好的種子，在適當的時空努力建館吧！現在杭州已建立一所宏大的新館了，我將在那裏籌辦回顧展呢！（不過疫情影響嚴重，未知會否又胎死腹中？）

《誕生》海報（1999）

《物我融情》海報選集封面
（1998 年）

在 1997 年香港回歸祖國之前的二十年裏，我創作了很多海報作品。回歸時，我從中挑選了一百〇八件代表作，編刊選集。在這二十年裏，我在國際交流中結識了不少業界精英，我們互相欣賞，成為朋友。出版海報選集時，其中十五位分別來自英、美、法、德、澳、日、韓和內地的設計大師給我寫了評論文章，這真是難能可貴。很多位前輩已逝世，我非常懷念他們！

我不但重人情，也重「物情」。因此，在我的設計裏常出現一些觸動我感情的物象，藉此融入創意，傳遞訊息。我的海報選集就用「物我融情」為題。封面選用了一小片黑色膠貼，結合水墨半圓弧，構成海報的英文首字母「P」；將小小的張貼工具放大數倍，顯示出海報必須具備的視覺衝擊力。

黑膠貼是很少見的，我第一次遇見是收到從波蘭寄來的包裹，用了這黑膠貼包裝。我不但很珍惜收到的華沙國際海報雙年展作品集（內刊有我的作品），還被那材質獨特、樸實不華（通常用完即棄）的物品深深吸引，令我不捨棄置⋯⋯也意想不到它和潛藏動感的水墨筆跡，能夠融合在靜謐、豐富的精神領域，發揮出誘人回味的效果。

田中一光
評論

靳埭強的海報是極富東方色彩的。他每一張作品都流露出中國傳統上的風格，靜謐而端莊，簡潔清亮，毫不紛擾，常見一大片留白，整潔中如清風拂過，成為海報的主體。構圖簡約，似不想驚動任何人；作品既保留矜持的風韻，又能恰當地輕輕迎上觀賞者的視線。

在靳埭強那靜悄的畫面上，常有墨跡遺痕。筆和墨描畫出來的不是什麼繪畫，也不一定是字，只不過是飽沾墨液的毛筆在運走時表現出優美的軌跡來。那些由黑色到灰色以至呈現奇妙的濃淡度，使人感到是東方心魂的躍動，靳埭強那簡潔的畫稿，以蜿蜒游動的造型設計成的海報，雖不奇拔，卻有一種魂縈夢繞，需要發倍投問的依依之感。這就是靳埭強獨特的境界。

——田中一光，日本平面設計師，1997 年。
節錄自《物我融情》，靳埭強海報集，第 6 頁。

「物我融情」海報選集封面（1998）

「悼念土魯斯‧勞特累克」海報（2002 年）

十九世紀，歐洲的海報設計展開一個重要的歷史階段，其中法國的演藝海報具有一股浪漫的風格，土魯斯‧勞特累克（Toulouse-Lautrec, 1864-1901）就是一位代表人物。他當時的石版印刷，以繁華的夜生活為題材，運用具東方韻味的流暢線條描繪舞娘，風格深受日本浮世繪與法國印象派畫家的影響。

2002 年，法國舉行紀念土魯斯逝世一百週年的國際海報設計展，在全球各地邀約一百位海報設計名家，特別為紀念展創作一幅悼念大師的海報。我有幸受委約創作，並在巴黎參加國際平面設計聯盟（AGI）的年會時，出席這個精彩的海報展開幕禮。

我的參展海報選擇土魯斯常繪畫的康康舞（cancan）為題材，用濕筆淡墨揮寫一片如輕紗的幔幕，再用毛筆繪寫似裙邊的波紋線，加入剪影造型的美腿從幕內踢出，構成字母「K」，是我英文姓氏的首字母。策展人也要求參展設計師的設計必須連接大師與自己的簽名。我試將水墨的半抽象的東方文化意象融合在法國的浪漫情調中。

「悼念土魯斯‧勞特累克」海報（2002）

「北京奧運會」海報系列 （2006 年）

視覺傳達設計呈現的是一種文化形象，國際活動的視覺傳達則是呈現國家的文化形象。因此，我很重視北京申辦奧運會時的視覺形象，積極參與了不少設計顧問工作。官方肯定我的努力，曾先後頒贈我四項獎狀和一筆獎金。

我努力為北京奧運工作並不是為了獎金，只是希望為中國人出一分力量，義不容辭。2006年，中國美術館邀請專業設計師為 2008 年北京奧運創作海報，參加展覽。這不是奧運會官方委約的工作，只是純義務性質的學術活動。後來，全部參展作品沒有獲官方選用，但我的作品在國際海報雙年展中榮獲最佳運動海報獎，還得到了一筆獎金。

這系列海報也是以物詠情。尺子與我的生活關係密切，令我感觸良多：尺子不單是工具，更是標準；奧運會是創造新標準的活動，我就用尺子與水墨圖像，表現運動員創造不同項目新紀錄的意象。水墨毛筆的書寫，以游動點線的表現為主，可畫圖，可寫字。這組表現運動員動態的水墨符號，與尺子配合，共創不同項目的英姿。

「北京奧林匹克運動會」海報系列（2006）（5 幅）

「北京奧林匹克運動會」海報系列（2006）（5 幅）

《日照雲峰》、《月影群峰》
(1999 年)

1980 年代中，水墨在我的設計空間裏初露五彩墨色，漸漸滲化在不同題材的表現，素靜、淡雅的純墨氣韻誘人共鳴。十年間的潛移默化，我漸漸淡退自己純熟的賦彩技法，突然走進另一純淨的水墨世界。

《日照雲峰》與《月影群峰》是一對掛軸。下方雲山湧動，大小峰巒似動非動，在縹緲的空間中譜寫出大自然的舞曲。紅點似日，銀彩描月；一日一月映照在上空。

《日照雲峰》(1999)　　　　香港 M+ 視覺文化
水墨設色紙本，140 x 76 厘米　博物館藏品

《月影群峰》(1999)　　　　香港 M+ 視覺文化
水墨設色紙本，140 x 76 厘米　博物館藏品

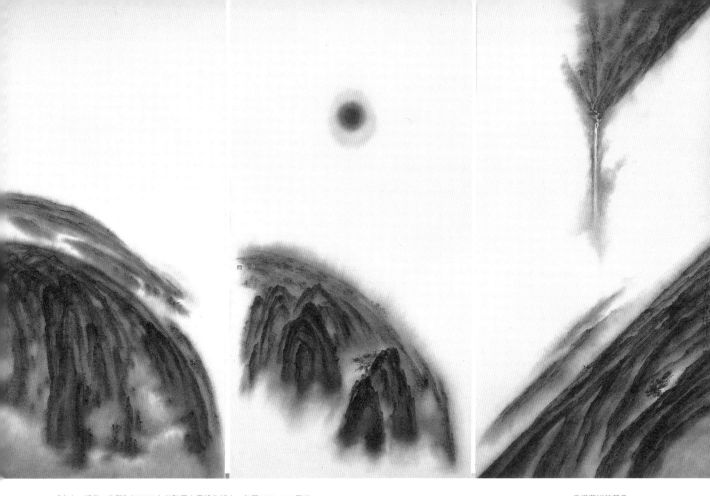

《空山 · 朝日 · 泉聲》（2000）三聯屏水墨設色紙本，每屏 199 x 98 厘米

《空山 · 朝日 · 泉聲》
(2000 年)

我曾應香港藝術館的邀請擔任客席策展人，策劃了「衝擊 · 設計 —— 當代香港藝術展」，選展香港不同年代的設計師／藝術家的作品。其實很多設計師都是跨界創作者。《空山 · 朝日 · 泉聲》三聯屏就是我的參展創作，與我的水墨海報一起陳列，「衝擊」出一道跨界的和諧風景。這作品成為香港藝術館的藏品，曾在海外多國巡展。

幾何崖壑重巒隱現，謙恭孤松藏身谷中，泉聲悠揚千里送遠，紅日當中墨韻傳神。此處無聲勝有聲，只見純墨勝重彩。

《方圓・山林》
（2003-2018 年）

《方圓》本來也是 2003 年個展中的作品，與
《天地》的風格相同，而意念相異。我運用方
圓和垂直線為骨格，擦染濃淡不同的墨色平
面，似是人間的空間界格。是地域？是門牆？
也不重要。只供人自由地想像。這是三十多年
前的硬邊構圖重現？

2018 年，汕頭大學長江藝術與設計學院舊生
會主辦我的水墨畫個展，我整理舊作時重看
《方圓》，在那平面的現代空間上似突發白日
夢地想像。不是四十年前那倒對重複的丘壑，
而是文人畫家的山林逸意之殘象。我半夢半醒
地在那方圓空間上摹寫當中的山林。

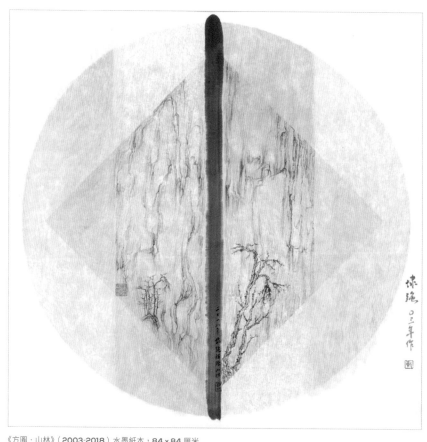

《方圓・山林》（2003-2018）水墨紙本，84 x 84 厘米

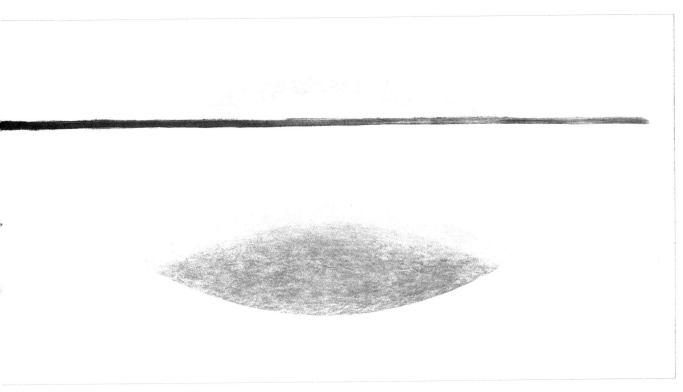

《天地》（2003）水墨紙本，69 x 136 厘米

《天地》（2003 年）

新加坡客藝畫廊曾兩次主辦我的個展，其中
2003 年的個展在新加坡法國文化中心舉行。
策展人非常欣賞我在海報方面的水墨韻味，鼓
勵我在水墨畫中嘗試純抽象的表現風格。我正
是不斷求變的人，也樂意突破自我，創作一組
純抽象的水墨畫。

《天地》是其中最純最簡的一幅展品。先寫一
筆清水和墨的中鋒長線，像遠方的地平線，劃
出遼闊的大地。然後在墨線上方的中央，擦染
一片弧面，用清墨輕染，滲化外延，虛虛渺
渺。線下餘白中間再擦染一塊欖形的弧面，由
淡墨向上漸化為清墨，似大地上的小盆地，或
是一湖淺水……無所謂虛實，無所謂方圓。

《三人行》合作揮毫
（2007 年）

香港設計中心策劃了一個書法與設計大師工作坊活動，邀請了淺葉克己先生、董陽孜女士和我主持。董陽孜女士是風格獨特的現代書法家，淺葉克己是自稱「文字探險家」的設計師，兩位都是我非常佩服的朋友。尤其是日本朋友熱愛中國文字，曾遠赴雲南研究少數民族文字，還每天早起臨寫唐代大師碑帖，令我自愧不如。

我們在工作坊中各做講座之外，還即席揮毫合作水墨書畫創作，結下難逢的筆墨之緣。三位各自在宣紙上動筆，然後再交給另外兩位，故總共有三張作品。

這幅作品是由我開始動筆。先拵清水後拵濃墨寫一平衡直線，不徐不疾，安穩平正；再於下方寫染滿滿一片水波紋理；然後在上方點繪紅日，交給董老師出手。董氏看看畫面，以筆毫拵滿淡墨，在我的墨線上端寫上如畫的「山」字，就停筆讓淺葉大師接力。淺葉克己不慌不忙，在左上方的空間中，寫下四行廿八字文秀挺健的唐楷，最後在底部畫上花押般的署式。

真是和諧的合作，幾近完美的互動創作。董老師說，這是她首次公開揮毫雅集。是我終生難忘的樂事。

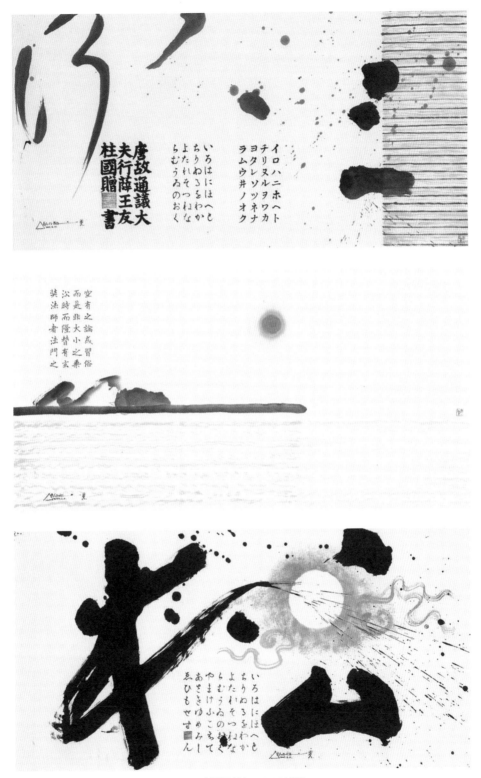

《三人行》（2007）淺葉克己、董陽孜、靳埭強合作，水墨設色紙本，69 x 136 厘米

Chapter
章節15

漢字
的
感情

Contents
章節目錄

在傑出的書法家面前，我只有羨慕和佩服，希望在他們的身上觀摩學習。我非常珍惜每一次文字創作的交流活動，尤其是漢字字體設計的專題活動。在活動中結識的漢字設計大師，除了淺葉克己，還有田中一光，他在漢字設計方面有傑出的成就。

中國人對漢字是有深厚感情的。但在近代處於現代社會變革過程中，漢字在印刷排版的技術創新方面，遇到不少困難。我進入設計行業初期，漢字排版技術還是落後，可用的字體只有兩三種，常有提倡拉丁化的議論，令我擔心優美的漢字被淘汰。

幸好後來電腦科技解決了漢字的排版問題，眾多輸入法非常簡易。加上近十年漢字字庫的開發質量迅速提高，漢字專業設計進入一個新時代。

然而，新科技的優勢又影響了人的生活習慣，電子裝置的應用令人與筆疏遠。寫字的機會減少，書法變成單純的藝術愛好。

書法是中國文化的藝術瑰寶，是一種獨特的視覺藝術表現方式，源遠流長。歷代名家輩出，傳承創新是我們的責任。我不擅長書法，但長期熱衷於運用書寫與漢字在設計中傳情達意。

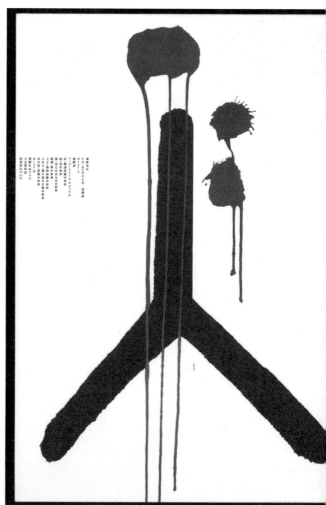

靳埭強 x 田中一光二人展（1997）

「漢字」主題海報系列
（**1995** 年）

我是台灣設計交流活動的常客，與當地的設計師、藝術家結下深厚的感情。1995 年，台北策劃了一個「台灣印象」海報展，是以漢字為專題的交流活動。我應邀為這個展覽創作一系列漢字海報。他們定了一個標題：「文字的感情」。

這是一個引起我共鳴的標題，漢字、書法是我欣賞喜愛的藝術，每一個字都誘發着不同人的感情。造字者以生活的感悟設計文字的結構；寫字者將心中之意貫注筆鋒，寫出傳情的文字；製造文具的匠人用妙手巧藝造成紙、筆、墨、硯，實用而美觀，令人感動⋯⋯設計師的感情自然由此而產生。

一支筆、一個筆山，寫出如畫的「山」字。「字與筆，恩重如山」，意在筆先，寫出書法家的意象，設計師的感情。

一張宣紙、一具魚形紙鎮，清淡的墨寫出如流水的「水」字。「字與紙，如魚得水」，蘊含着造字的創意，設計師的感情。

一把水洗、一台松紋古硯，疊入點線飄動的「風」字。「字與硯，如沐清風」，匠心造物，設計師的創意，融入工藝師的感情。

一尊墨、一張雲形墨床，逸筆舞起五色墨線的「雲」字。「字與墨，閑逸如雲」，墨客閑情，設計師的靈感來自文人的詩情。

ならまちギャラリー
墨をつかったポスター2人展
靳埭強×田中一光

田中 光 Ikko Tanaka

7年11月1日(土)—28日(金)
良市ならまち格子の家
らまちギャラリー
良市元興寺町44 電話:0742(23)4820
料 開館時間—9時—17時 月曜休館

這些高雅的文房都是我合眼緣的藏品,只有那紫檀木墨床是我設計後,交由老工匠精雕的原創品。

「文字的感情」系列海報在「日本字體設計師協會 1996 年展」中榮獲最佳作品獎。那天黃昏,我在東京銀座的展場領獎,遇見前輩大師田中一光。他向我祝賀後,接受全場大獎。他的世界文字系列海報氣勢磅礴,實至名歸!

頒獎禮後,田中氏邀我共進晚餐,交談甚歡。席間還邀約我於他的故鄉奈良一起舉行水墨海報二人展。奈良是日本古城,產墨之鄉,這樣的文化交流活動,意義深長。難得大師提攜後輩,深感榮耀。這是比任何獎項都要高的嘉許!

1997 年,「靳埭強 x 田中一光海報與水墨作品展」在奈良一幢歷史建築廳中開幕,田中氏在門前親迎晚輩,令我受寵若驚!還相約回東京同遊廟會,終生難忘!

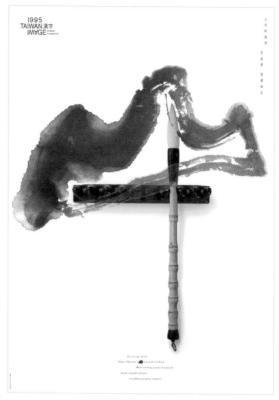

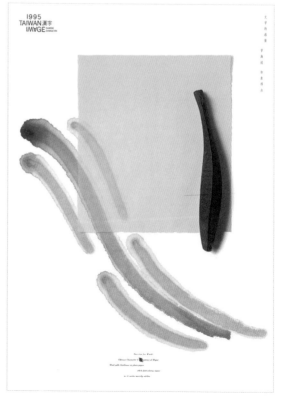

「漢字」主題海報系列（1995）（4幅）

杉浦康平
評論

觀看過靳埭強的近作，感覺是簡潔中見灑脫，凜然之氣，充盈於餘白紙面，如清風拂過，予人印象是暖洋洋的……猶似「和心」般親切。這種潛生出來的不可言喻的調和感，是以其「寬綽中有豐靈」之妙，把靳氏的作品整體蘊涵在內。

紙面本身所有的光澤，亮出一大片餘白作為背景，跟那墨跡、硯、印色、筆、石、紙等素材，嚴整地撮放在一起，相互構成，相互共存。這些素材，將圓形、直線、正方形、三角形等原始圖形還原，成為主要的創作對象。

當細心觀察，可以看到他的作品雖然是原始圖形，但絕非完全靜止。譬如那單純的圓圖，是由移動的陰陽太極所分割開。黑而圓的墨硯，極盡濃黑的墨跡層層相疊，似是天地初開的渾沌情景，使人浮現出「玄」那種色感。再看那盛滿朱墨的繪碟，紙上面是朱墨的點染經滲透後不斷延展擴闊，彷彿道出生命誕生那種神秘的世界。通過靳氏感性的創作，還原出原始的圖形，映照出深潛在大自然中肉眼看不到的內力，以及生命的繁衍和靜極生動的一瞬光景。

經歷五千年而且仍具生命力的中國文化，其間孕育和發展了三大宗教及其思想 —— 儒教、道教、佛教（禪）。前面已經說過靳氏作品中的色彩和象徵是幾個隱潛的要素，但這些內在的中國文化投影，值得我們靜思細賞。

「簡潔」和「灑脫」都是表示遠離世俗的一種簡樸的心境和不沾塵污的智慧，反映出禪的思維。又如「餘白」中充滿了「氣」的流運，是天地萬物中潛藏的一種動力。這種學說，源於道教。而親切溫馨的「和心」，則是由「天人合一」的儒教理念所萌生而來的。靳氏的作品，悄悄地，漫不經心地用那墨跡繪成圓形，活現了由中國爛熟的傳統文化所編織出來的大自然與人類的調和共存思想。「寬綽中有豐靈」，可見靳氏那顆東方人的匠心，其奧博處教人驚嘆。

—— 杉浦康平，日本平面設計師，1997 年。
　　節錄自《物我融情》，靳埭強海報集，第 8 頁。

「自在」花紋紙與海報系列（1996 年）

田中一光與我的難忘往事真的不少！他也是我的伯樂，我不只從他身上學習怎樣將傳統文化轉化成現代設計，他還帶給我實踐的機會。

田中氏是日本特種花紋紙的顧問。特種紙坊是日本最出色的造紙工坊之一。他們觀察到中國市場的發展潛力，計劃設計生產一種蘊含中國文化的環保花紋紙，開拓進口中國的市場。日本國內有很多傑出的花紋紙設計師，但特種紙坊認為他們不能透徹了解中國文化。田中氏認為我是最能夠勝任這工作的人，特種紙坊就誠意邀約我設計這種獨特的花紋紙，要求我創作三個方案，選擇一種生產發售。我受到意想不到的禮待！

我獲邀赴靜岡考察，田中氏陪同，入住特級大酒店的日式傳統房舍。舍內有雅致的私人庭園，櫻花隱隱於春雨綿綿，據說天晴時可眺望富士雪山！晚宴後還與田中氏與主人在半露天的浴池享受溫泉，滌懷於世外桃源。深感企業主人對設計的尊重，和對我的期許。

身為設計師常獲得出乎預期的滿足感！我竟能與蔡倫成為同業，以平面設計師的身份，跨界造紙。我們運用了很多中國文化元素創作了五個方案，超額完成了任務；也全部得到紙坊主人的讚賞，還讓我挑選生產的方案。經過客觀調研，我決定推薦「自在」方案：紙紋由宣紙竹紋與手造紙毛邊，變化為似起伏山形的肌理構成，自然的韻律表現無礙無罣的「大自在」禪意。

自在紙與創意圖

我特別在多種中國傳統工藝中探求具代表性的色彩，生產這系列環保紙。為了示範印藝的效果，我設計了「自在」系列海報：

《行也自在》—— 僧鞋或布履皆可逍遙於山林；

《坐也自在》—— 坐石坐井一樣靜觀；

《睡也自在》—— 瓦枕木枕猶如睡蓮夢香；

《吃也自在》—— 素葉青豆也成佳餚；

《玩也自在》—— 推牌戲水亦各自悟禪。

與大自然和諧共處是中國人的哲思，不執着於物慾，心平氣和，悠然自得，就是我們應該追求的生活方式。設計中的書法都與主題創意融和，形態自在，氣韻自然感人，充分發揮了漢字的魅力。

這本是市場上成功的產品，可惜出現品質不良的山寨貨，嚴重影響原創生產，自在紙已成絕響！

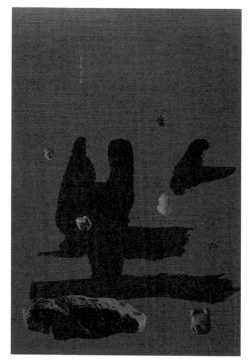

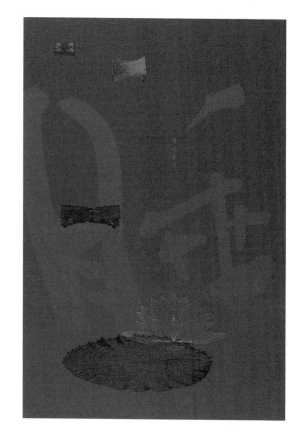

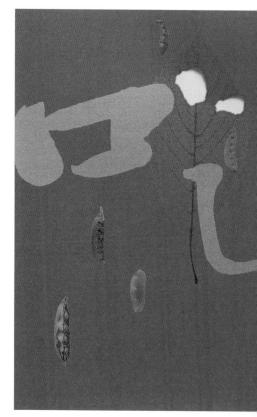

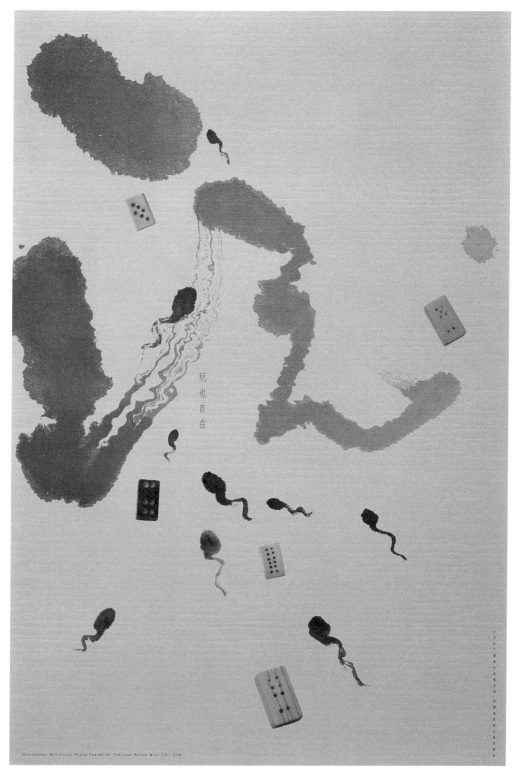

「自在」海報系列（1996）（五幅）

「韓國統一」海報（1997 年）

除了中國是用漢字的國家，日本和韓國都有用漢字的歷史，他們的姓名多用漢字，雖然兩國也各自創造了不同的拼音文字。

1997 年，韓國設計師組織主辦文字創作設計活動，邀我參加。我運用漢字完成了一件別開生面的海報作品。

朝鮮半島在上世紀五十年代的朝鮮戰爭後，南北分治，以三八線為界，北方國名用朝鮮，南方則稱韓國。兩地同文同種，本是一國，人民都期望有統一的一天。我收到韓國設計師的創作標題是「韓國統一」。

北看是朝鮮，南看是韓國。邊旁相同，面目有異；本是同根，相貌相似，原是兄弟。我用上下均衡的黑體設計部首，再用水墨書寫「月」與「韋」，行草的書法追求氣韻相近。然後倒對融合成不能分割的兄弟國號，南看北看都是個整體。

我對設計中應用書法的要求頗高，常選擇創造力強的高手合作，例如：容浩然在「文字的感情」系列中寫的「山」、「水」、「風」、「雲」，和「自在」系列的「睡」、「吃」、「玩」；徐子雄在「自在」系列寫的「行」和「坐」，都有高水準的效果。然而，這次「朝」與「韓」合體的書寫，得由自己親筆揮毫，比較方便反覆求取最合意的效果。

「韓國統一」海報（1997）

「東/西：新的紀元」海報
（1998 年）

新加坡有四種官方語言，漢字也是當地人應用的其中一種文字。我曾受委約為 1998 年新加坡國際設計會議設計大會海報，運用了漢字與英文組合的意象表現主題。

新加坡自 1990 年代初起興辦國際設計會議，我也開始參與當時的交流活動。1996 年，我應邀在國際設計會議上以嘉賓身份發表「商業與文化・對立或共存」的演講，又多次擔任評審和主持教育工作，能為在亞洲舉行的國際設計活動做設計是難得的機會。

大會的主題是「東／西：新的紀元」，我嘗試以漢字書法和電腦圖像的英文字，創作一個與主題關聯的意象。運用濃淡變化豐富的水墨書寫草書「東」字，然後利用草書內的字母「e」，結合三角、圓和方內藏的「W」、「S」、「T」三個電腦幻彩圖像，組成「WEST」（西）。東方的傳統和西方的現代，對立於這時空中，互補共存，融和地衍化為「新的紀元」視覺形象。

我的設計充分配合大會的視覺傳達，徽誌內的圓方角形與色，都巧妙地運用在其中。我也跟隨標準字體的風格，把大量的文字訊息，設計在一個嚴謹而又多變的網格中，整潔地編排，美觀易讀。

「東／西：新的紀元」海報（1998）

「互動」海報（1998 年）

1998 年是我非常繁忙的一年，我參加了很多
國際設計活動，其中一項是在上海舉行的國際
海報邀請展。我還被推選為大會主席。

上世紀末，中國改革開放後，現代設計發展
迅速。自深圳設計師興辦「平面設計在中國」
展，成立深圳平面設計師協會，成功地帶動了
其他城市的結社和策劃活動。我一直積極協助
他們。上海就有一群年輕而熱誠的設計師，成
立平面設計專業委員會，邀請王序與我當顧
問。以「互動」為主題的國際海報邀請展，就
是他們的創會活動。

「互動」這個主題也是在設計專業和新科技高
速發展的同時，對人的生活、對設計師的創作
產生巨大影響的時候，讓我反思探問的課題。
我常在漢字中尋找啟導思維。「互」字具有相
互扣合的形態，中國造字者的智慧已巧妙地設
計了簡練易明的符號，傳情達意。我只是運用
更國際化的視覺語言，加入兩個人的側面，上
下倒對互疊成為眼睛的形象。黑石代替了眼
球，象徵人與人溝通的靈魂思想⋯⋯這就是
互動的原動力。

這個漢字的現代幾何造型，亦回到原始的起
點，象形、指事⋯⋯沒有國界。

「互動」海報（1999）

Michel Bouvet
評論

我與靳先生在深圳見面，那時剛好我應「中國平面設計比賽」之邀請，去深圳作評判。我當時心裏有種很奇怪的感覺，彷彿我是與他認識已久的朋友。我從那天開始，就知道我和他之間不論是對藝術、生活的看法都大同小異。靳先生是屬於那種把生活和藝術創作，融會在一起的藝術家。這兩者互相交流，並建立了一些緊密互存的聯繫。如果世界上存在着兩種設計家，其中一種是熱愛生活，而靳先生無疑是屬於這種人。他不但待人熱情，而且是一位偉大的藝術家，是屬於那些懂得綜合外形和本質的藝術家。

由於他作品線條優雅，外形精細，而兩者又配合得精密而恰當地表達中心思想，他更發展出一套非常強烈而準確的表達方法。因為設計工作最難的地方，在於一個概念的調和，這個概念的實現和構圖，使文字和形象相關比例均衡，從而構成一個準確表達意念的整體。靳先生不但在他整體創造上達到了這一點，而且還達到了只屬於大藝術家風範的一體性形象。因為，他的創造，雖然是深深地烙上中國文化的印記，但卻對西方人有啟發作用。我從這一點能看出，這就是藝術為不同文化、不同種族的民族，加強與加深彼此了解和器重的證據。然而靳先生的作品最使我入迷的地方，在於它形象純樸，沒有任何不自然的地方和多餘的細節，他的技藝都在於使用最簡單的方法精煉地表達要點，但又決不令人覺得乏味或平淡的感覺。

他懂得結合傳統與現代特色，不顧其他的潮流和一些這幾年很時興的虛浮畫風。他保留原來的身份、文化加上接受外來的影響，就是他最好的創造與創新方法。然而，靳先生並不為他的知名度而感到滿足，他還努力培養新血，推廣藝術，這才是他最大功德之處。他有一種利他主義精神。這種精神使一些藝術家變為慷慨、和睦的人，而且有待人如己的心。這些藝術家因此為我們生命帶來更多光彩。

—— Michel Bouvet，突尼斯出生的法國海報及平面設計師，1997 年。
節錄自《物我融情》，靳埭強海報集，第 12 頁。

「九九歸一」海報（1999 年）

澳門也是我熱門的交流點，是比香港更重視文
化藝術的小城市。早於 1988 年，澳門市政署
畫廊和賈梅士博物院就舉辦了我的水墨畫個
展，比香港文化博物館更早，澳門藝術博物館
則主辦了我的大型設計回顧展，我也是澳門理
工學院創辦設計學院時期的顧問……

澳門回歸的設計項目，最難忘的是為中國銀行
澳門分行設計發行澳門鈔票的整體視覺形象設
計。我們的設計令澳門市民喜愛，成為他們收
藏新鈔之外的珍藏。

「九九歸一」海報運用澳門市花 —— 蓮的花瓣
象徵過渡回歸，用「回」字與數字「99」寫成
似水的回紋，構成高潔不息的意象，隱喻着澳
門市民有出淤泥而不染的情操。

這海報的漢字以淡墨書寫，亦回到象形、指
事，似圖騰的原形，清澈的墨韻餘波流轉，和
平致遠。

「九九歸一」海報（1999）

「悼念田中一光」海報
（2002 年）

漢字的應用歷史悠久，不單在書寫方面，中國也是最早期發明印刷術的地方，衍生了印刷活字。活字由宋代畢昇發明，書寫的文字變為雕刻或鑄造，文字等筆劃變為幾何，由楷書變作宋體。近代增添了黑體，與宋體一起成為印刷漢字的兩大種類。但漢字字體設計發展緩慢，直到近二十年新科技時代，漢字設計才進入新階段。

在日本，宋體漢字被稱為「明朝體」。由於日本的現代印刷術發展比較先進，設計師在文字排版、字體設計方面都表現出色。其中田中一光設計了「光明體」，是非常優秀而具創意的宋體字，也是他出類拔萃的代表作。

田中一光不幸在 2002 年逝世了！我設計了海報悼念故人。運用他的光明體誘發創意是不二之選。光明體的鮮明個性在於筆劃粗細對比強烈，與及橫劃線端角飾菱角分明，剛勁有力。我就以光明體「一」字代表一光前輩，將筆劃倒置，象徵大師瞑目仙逝。在目下添一筆淡墨，於角飾尖端的淡墨化作一滴淚水。這是傳統文化和現代科技的結合，故人的字體設計與我的水墨藝術互相融會。我帶着敬仰和哀傷，悼念永遠在心中的偶像！

「悼念田中一光」海報（2001）

Chapter
章節16

畫字我心

Contents
章節目錄

我在日本奈良與田中一光先生的二人展中，既與他一起展出以水墨素材設計的海報，同時展出一組水墨真跡。

我特別為這展覽創作了「心畫」系列。那可能是我最早運用純水墨繪寫的畫作。以「心畫」為題，也可能是我在 1990 年代，熱衷於漢字與書法的設計，漸漸領悟了「書為心畫」的道理。因此，我運用混沌的水墨筆劃，似字非字地繪寫抽象的圖畫，心中有求變的強烈衝動。

書為心畫，可否以書法作畫？畫與字合體，以圖畫組成文字，早在傳統工藝中存在。那為什麼在歷代繪畫中少見呢？是否畫家看不起工藝的「匠氣」？我身為設計師，就不應該輕視這點「匠心」。這不是書畫同源嗎？可否嘗試新的詩文、書、畫融合呢？

這不是易走的路！而且我不是書法家，面對的困難很多。但回想當初，我回歸山水畫傳統，也是捨易取難，我肯定自己是個不怕艱難的人。

踏入新紀元，就走進「畫字我心」的新歷程。

《心畫（一）》（1997）水墨設色紙本，**66 x 66** 厘米　　　　田中一光藏

《心畫（四）》（1997）水墨設色紙本，66 x 66 厘米

田中一光與靳埭強在聯展合照

田中一光與靳埭強之《心畫（一）》合照

《心象》（2001 年）

回想 1979 年，我設計一畫會會展海報時，要求畫友翟仕堯寫一個橫幅似畫的草書「畫」字，非常精彩，氣韻生動！此後，草書就常在我的設計作品中出現。要以書法作畫，自然也從草書入手。

「心畫」是寫心中的畫。心中有畫，是「外師造化，中得心源」的結果。我經過「師古」、「師自然」、「師我求我」，追求「一心是畫」的境界。「一心」就成為我第一幅書法山水的題材。

「心」字草書變化自由流暢，與「一」字斷續連綿的筆勢一氣呵成。然後順其自然地將心中的山巒林木，縹緲雲煙，依筆劃造形描寫，呈現出隱現在雲海中的心象。加入紅點，延續對老師禪意的傳承。

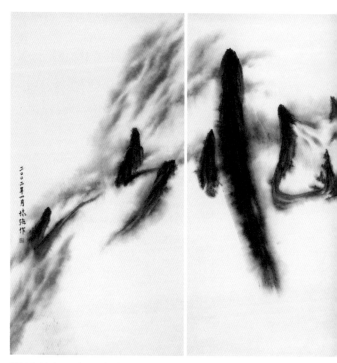

《似山非山》（2002）四屏水墨紙本，每屏 179 x 91 厘米

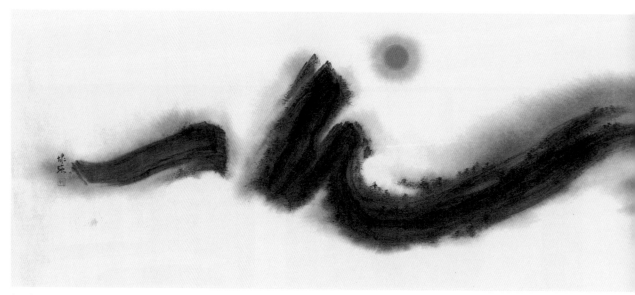

《心象》（2001）水墨設色紙本，58 x 187 厘米

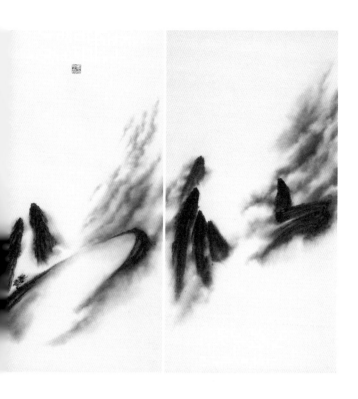

《似山非山》（2002 年）

2002 年，香港文化博物館開館第三年，主辦我的個展，以「生活‧心源」為主題，展現我的藝術創作與設計的歷程，包括不同年代的設計與水墨畫作品。其中新完成的就是《似山非山》四聯屏，成為水墨畫展品中的壓軸之作。

《似山非山》每字一屏，我用草書的筆劃組成在空間中躍動的視覺旋律，互相呼應，獨立的文字連成不可分離的整體，成為一幅湧動雲海中群峰列陣、節奏明快的四聯屏。

高美慶教授為「生活‧心源」個展作序，當中有這樣一段話：「這新的畫風標誌着靳氏的水墨創作與設計的密切關係，因為他的設計意念一向非常重視將漢字賦予現代感情，此外，也象徵他回歸傳統另一重要媒介，以之作為創作的源泉。不過，此趨勢目前僅現端倪，應拭目以待畫家的繼續探索。」

我充滿自信地開展探索的長路。

《山在心中》（2003 年）

在香港，國際藝術交流的機會不算多，更沒有多少次是香港作為主辦城市舉行交流活動。亞洲藝術家聯盟（Asian Artists Alliance）是藝術家自行籌辦的交流活動，香港委員會初組於1996 年。我每年參與民間自組的「亞洲國際美術展覽」，並為多屆展覽義務設計香港作品場刊。2003 年，我們獲康樂及文化事務署支持，在香港文化博物館舉行第十八屆交流展，成為香港參展藝術家最多（四十位）、層面最廣、實力最強的一次盛會。

由於展場有高達六米的空間優勢，容許參展作品向上發展。因此，我計劃創作一幅可直排，又可橫排的四屏水墨畫。

我運用「山在心中」四字，設計了可以橫讀和分行豎讀的畫面。難度在於文字要互相呼應得宜，求取完美的空間疏密節奏。四個草書字比例形態各異，粗細、輕重、濃淡變化靈活。雲煙自然流動，平遠、高遠兩相宜。豎排田字形的聯屏，更添一份異於傳統的現代空間感。

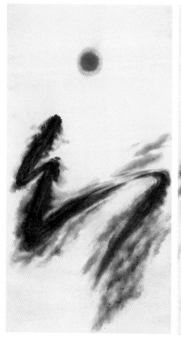
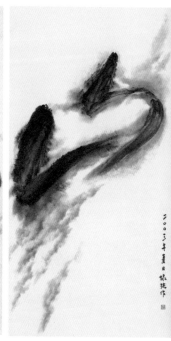
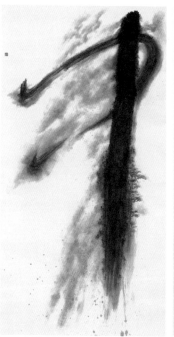

《山在心中》（2003）四屏水墨設色紙本，每屏 179 x 97 厘米　　香港 M+ 視覺文化博物館藏品

「第四屆亞洲國際美術展覽」場刊封面（2000）

「山外有山」（2005 年）

新世紀後的幾年間，我積極創作書法山水畫，不知不覺間，這種新風格走進了我的設計領域中。我運用一個書法山水畫「山」字，與一個現代幼線體「山」字疊合成圖像，設計了一張海報。

漢字的造型可以是多變的，它們都有標準的基本形態，但在設計和書寫上是容許作靈活的改變。其中例如「山」字就有不同的書體，如篆、隸、楷、行、草，而在一種書體中，如草書，字又有很多寫法。

2005 年，台南市東方技術學院與台灣海報設計協會合辦漢字設計交流活動「漢字成語國際海報創作邀請展」，我當然樂意參與。成語亦是具中國文化特色的題材，不難從中找到好靈感。我第一個想起的是「山外有山」，能使人謙虛的至理名言。我曾求一位心儀的雕塑家劉煥章為我刻一個閒章，非常喜歡！這正好在我的成語海報中起點睛的作用。

「山」字本來是象形字，很適合我的書法山水畫題材。幼線現代體源自篆書，書法山水源於楷體，加上朱文缺角印章，正好成功地將詩文、書畫、篆刻交匯出一股現代神韻。

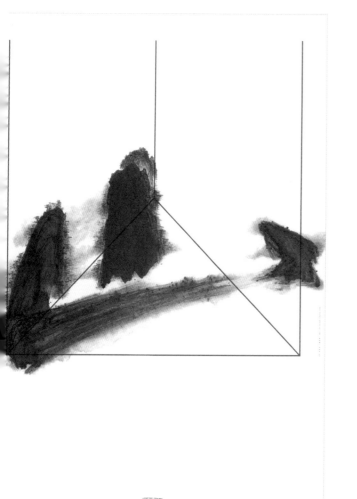

MOUNTAINS AND BEYOND

「山外有山」成語海報（2005）

《觀自在》（2006 年）

21 世紀初的交流展是頻密的。除了亞洲國際美術展覽之外，在大阪的「墨與椅 —— 靳埭強 + 劉小康藝術與設計展」，在深圳的「國際水墨雙年展之設計水墨邀請展」，在杭州的「書‧非書 —— 開放的書法時空」，在北京的「經典十年 —— 客藝廊十週年紀念展」，都展出了我的書法山水畫。我非常勤奮地探索「畫字我心」的課題。

2006 年，深圳畫院主辦我和杰強的「畫意書情」二人展。杰強展出書與畫，在他鄉中重新發現故國，遠距離的傳承創新；我展出書法山水畫，將如夢的林泉心象，書寫在書跡之間。身處國土，住在城市，山林之意仍是遙遠！

這展覽是個短短的回顧：《山外有山》、《山非山》、《清心》、《心如水》……都是前人的佳句。我又能否繪出佳境呢？我得到不少鼓勵，也接受長輩可貴的關懷忠告。

《觀自在》是自己喜歡的作品。多年後，香港 M+ 視覺文化博物館洽藏我一組不同年代的水墨畫時，我還是捨不得割愛。

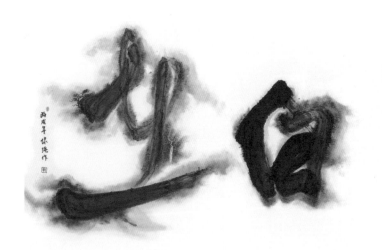
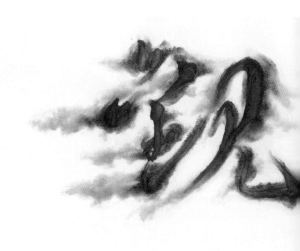

《觀自在》（2006）水墨紙本，70 x 212 厘米

陳俊宇
評論

國際藝術交流日益頻繁的今日，隨着水墨畫作為東方文化的傑出代表，活躍於國際藝壇之時，海外水墨畫藝術的現代化進程是大陸同行值得重視的經驗；因而，香港畫家靳埭強在水墨藝術上的成果和價值取向，無疑值得我們關注。

靳埭強對於現代水墨的話語建構還是出於對傳統文化的無限眷戀。他試圖借用西方美學原則，特別是形式構成美學來重新闡釋中國古典美學。他的取向也可說是代表了一部分中國畫家進行水墨的現代性言說的一種姿態，他在 1970 年代的探索呈現了自我藝術的形式建構，從而得到藝界認同，並成為新時期香港文化際遇中的典範文本之一。不得不指出的是對於這種思索和嘗試，靳氏比大陸的同行們要早得多。

從 1978 年開始，靳埭強有多次的廬山、黃山之行，一次次地登臨祖國山川，在他的心中已日漸形成一座可望不可即的丘壑。在其筆下的大自然展現了幻想和現實所見的共同性，隱在畫面背後的是作者歷久常新的「記憶」國度。從繪畫技法語言來看，他這批作品很巧妙地借鑒了構成形式的表現手法，並成功的使技法語言和其所表現的景物融合無間，其中境界的宏大和靜穆讓人們一再感受東方精神的博大和虛靈。可見靳氏對「精神澡雪」的審美境界有着下意識的尋求。

從二十世紀九十年代起，靳氏即以一個國際知名設計藝術大家活躍於海內外，然其並沒有放鬆水墨畫的創作探索。此時，他的作品中更多地體現以設計師和水墨畫家的雙重身份而產生的藝術境地，作品的趣味則更加傾向於以形式語言的手法，來呈現他心中東方文化的概括性表達；並以鮮明的中國漢字意象，來表達與自己對傳統精神的觀照。進入千禧年代是其藝術的成熟期，他一再沉浸在中國繪畫往日書畫同源的輝煌，故國山川的意象含蓄地起伏於他的書法之中，其畫面中虛空混沌的境界包孕着他那綿長而婉約的心跡，從而使書跡、心象、丘壑三者融合無間，這些作品讓人感到既遙遠又親近、變幻而神秘，這些作品顯然是他對中國傳統極具個性的理解。老莊思想中虛實相生、玄之又玄的美學原則在他的作品有所體現，一如返回生命之初與精神故里；他在漢字的騰挪迴旋寄託着山林雲嶽的隱現出伏，筆觸奔放豪邁而縱橫馳騁，色彩剛陽而深沉，不可抑止的激情瀰漫着整個畫面，以高亢的筆調去呼喚遠古精魄的回歸。

——陳俊宇，2007 年 1 月。節錄自《明報月刊》，總四九三期，第 102 頁。

《本無法》（2007 年）

2008 年初，香港大學美術博物館主辦「畫字我心 —— 靳埭強繪畫」展覽。我為寬敞的展場畫了特別巨幅的畫作，其中兩幅是選兩句七言詩繪成的七聯屏書法山水畫。

這兩句詩都是蘇東坡的名句：「只緣身在此山中」和「我書意造本無法」。前者出自《題西林壁》描寫廬山風光。我登廬山後共鳴甚深，五老峰的雲煙銘記心中，教我寫好雲山百遍。我大膽改動古人詩句，用「只緣心在此山中」創作了七聯屏，首展於深圳國際水墨雙年展之「設計水墨」國際邀請展中。

另一句則改了兩字，「雲山意造本無法」繪成另一七聯屏。所謂「意在筆先、書畫意在」，「法本無法，貴乎會通」。我的雲山意在書畫會通，我用我法。草書的筆劃旋律優美，寫出自然的視覺樂章。

《本無法》在香港展出後，曾於上海美術館和深圳關山月美術館巡展，然後回到香港藝術館為上海世博策劃的交流展「水墨對水墨」中展出。最終成為香港 M+ 視覺文化博物館的藏品。

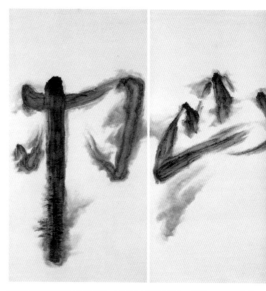

《只緣心在此山中》（2004） 七聯屏水墨設色紙本，每屏 179 x 97 厘米

《本無法》（2007） 七聯屏水墨紙本，每屏 179 x 97 厘米

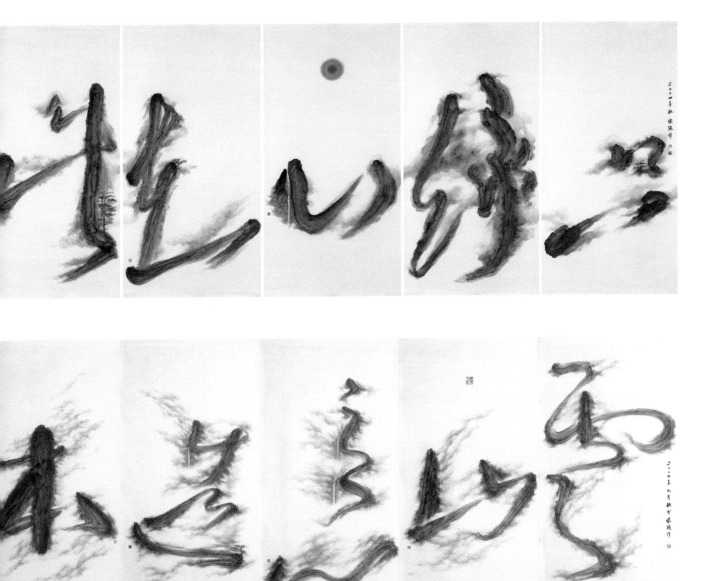

《山水十則》（2009 年）

2009 年，南京藝術學院主辦國際字體設計展和國際設計論壇。我應邀參加活動，還特別設計一系列漢字海報。大會提供給國際演講嘉賓較多的展出空間，我計劃設計十幅系列海報，以一至十的書法山水作題材。

十個數字都是筆劃簡單的漢字，繪成山水畫毫無難度！但我追求的是每幅作品的內在意義。我很快就想到將不同數字連結到畫理方面，巧妙地與中國繪畫和書法的理論連結成十則論述。一畫、二宗、三品、四岐、五彩、六法、七情、八維、九勢、十德，組成「山水十則」的標題，再從前人的書畫論述裏輯錄精簡的語錄作內容，間中加入自己的觀點，引人深思。行草的書法山水畫疊入自創的現代細線體，再排入自由編排的內文版式，典雅抒情，構成文秀清新兼具現代神韻的字體海報。

《山水十則》海報在南京首展。後來我將標題和內文題寫在書法山水原作上，成為十卷掛軸。掛軸與海報先後在深圳和香港一起展出，另有一番觀賞的情趣。

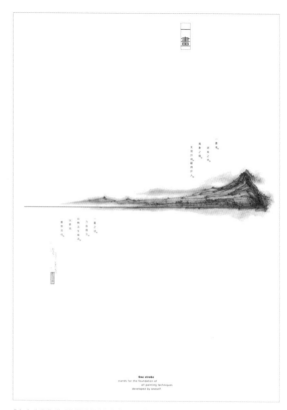

《山水十則》海報系列（十幅）（2009）

《山水十則》海報與畫一同展出

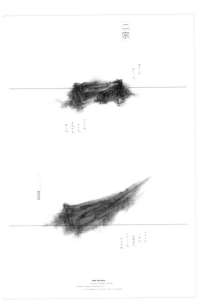

二宗

Two factions

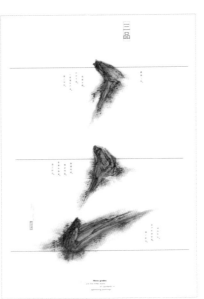

三品

Three grades

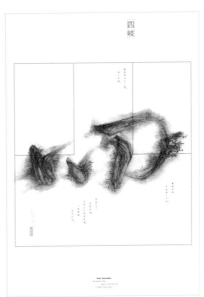

四岐

Four branches

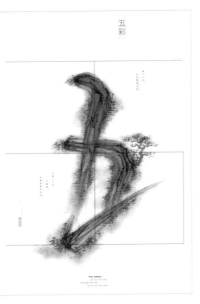

五彩

Five colours

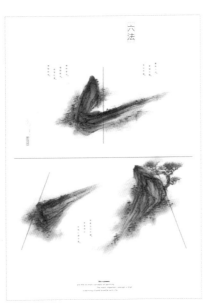

六法

Six canons

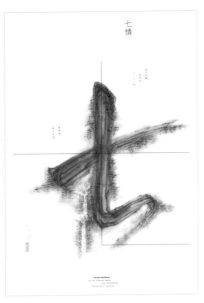

七情

Seven emotions

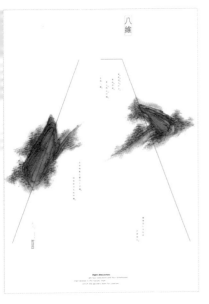

八維

Eight dimensions

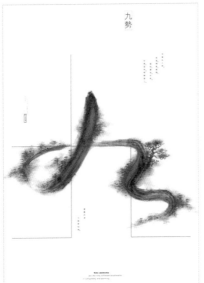

九勢

Nine elements

十德

Ten virtues

山水十則

一畫

一畫者。眾有之本。萬象之根。見用於神。藏用於人。一畫之法。乃自我立。以無法生有法。以有法貫眾法也。

二宗

畫家分有南北二宗。北宗宗師李思訓。趙幹。馬遠。夏圭等。南宗宗師王摩詰。荊。關。董。巨。米氏父子等。各具風範。

三品

畫論三品。氣韵生動。出於天成。人莫窺其巧者。謂之神品。筆墨超絕。傅染得宜。意趣有餘者。謂之妙品。得其形似。而不失規矩者。謂之能品。

四岐

畫家寫石分三面。樹分四枝。畫樹枝幹若直路之分岐。四岐之中面面有眼。四岐之外頭頭是道。千頭萬緒皆由此出。

五彩

墨分五彩。有焦。濃。重。淡。清。用墨以五彩求墨韻。惜墨潑墨兩相宜。

六法

畫有六法。氣韻生動。骨法用筆。應物象形。隨類賦彩。經營位置。傳模移寫。後者五法可學。前者須以中得心源求索。

七情

喜。怒。哀。懼。愛。惡。慾。乃人之七情。以畫傳情。貴乎率真。

八維

東。南。西。北。四方。東南。西南。東北。西北。四隅。合稱八維。自然物象位處四方四隅。相背相向互相呼應。繪事宜心在自然外師造化。

九勢

用筆有九勢。落筆。轉筆。藏鋒。藏頭。護尾。疾勢。掠筆。澀勢。橫鱗豎立。書畫同源可融會相通。

十德

君子有十德。仁。知。義。禮。樂。忠。信。天。地。德。畫如其人。修身以求十德。

《劍膽》、《琴心》（2011 年）

除了系列、聯屏的書法山水，我也創作了一些一雙一對的作品，例如：《樂山》、《樂水》、《天長》、《地久》，和《天人》、《合一》……這種形式的作品具有互相呼應的視覺連貫性，但也較需要考慮各自獨立的感情。

《劍膽》、《琴心》是比較明顯的例子。文字上結構各異，字義上是強烈的對比。一武一文的屬性，剛勁與柔和的性格，絕不含糊。在創作的時候，我運用相同的雲山、流泉、青松和高士的素材，也以一貫常用的筆墨技法，寫出諧和的個人風格。然而，兩者一密一疏，一重一輕，自然流露着各自獨特的韻味。可以成雙成對，又能獨立存在，各具姿采。

杰強在香港舉行個展的時候，策展人同時展出香港新水墨畫家呂壽琨、王無邪和我的作品。《劍膽》、《琴心》就是與兩位老師相敍一堂的功課。十年的「畫字我心」探索，只能自我評價。

《劍膽》、《琴心》（2011）水墨紙本系列，每幅 69 x 69 厘米

《水墨為上》（2015 年）

2015 年，呂壽琨老師逝世四十週年，藝倡畫廊在香港藝術中心主辦紀念畫展，展出呂氏的遺作之外，也邀請不同年代受呂氏影響的藝術家參展。我能參與這可貴的活動，而且獲策展人安排了一個寬闊的展位給我自由創作，深感榮幸。我特別為四米乘四米的展牆構思一件新作。

記得在老師逝世十週年的時候，我以「水墨的年代」設計了海報，傳承了老師的不染紅點。在這次的新紀念展中，我想用上自己的紅點的同時，也應以近期的新風格創作。我決定用古人的名句「水墨為上」創作一幅五聯屏書法山水畫。我在之前所作的聯屏，都是以每屏一字的佈局，這次五屏四字是新的嘗試。

《水墨為上》的「墨」字為中心，佔兩屏空間，第三屏居中，上方餘白加入紅點，向老師致敬。在試作書法山水畫之前，我不敢想像自己能寫超過一米的大字。這次站在兩張並排在地上的宣紙前，拿起斗大的毛筆一揮而就，實非易事！

雲山流水、青松、高士之外，新作中還有少見的亭子，這也是我的化身，一個現代人與高山林泉共存的另一身影。

《水墨為上》（2015） 五聯屏水墨設色紙本，每幅 273 x 69 厘米

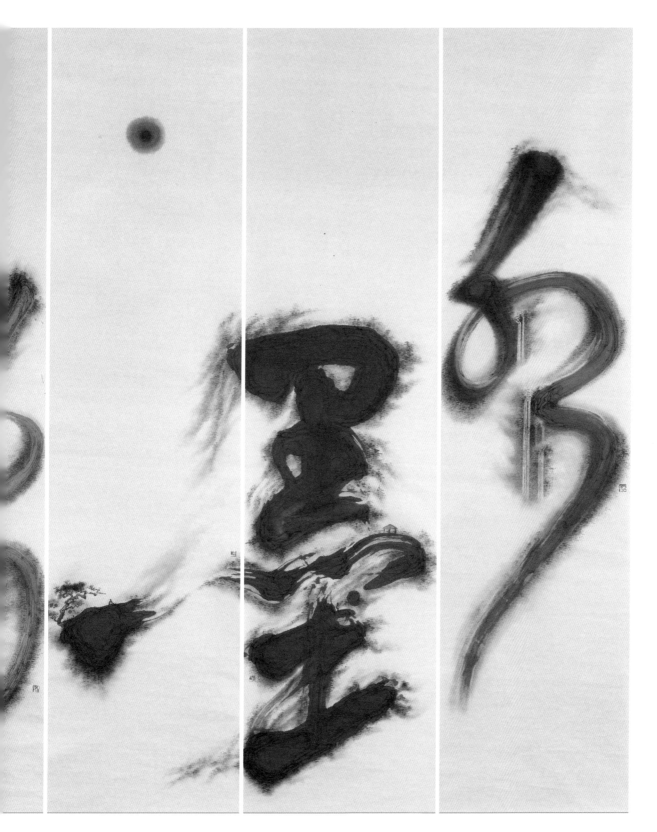

《無法》（2017 年）

為慶祝香港回歸祖國二十週年，雲峰畫苑籌辦
了一個全球水墨畫大展，展出五百位當代水墨
畫家每人一件作品。策展人以邀請和公開徵集
評選的方式組織這項藝壇盛事。我有幸受邀參
與展出，依據大會要求的統一尺碼創作新作。

我讀石濤《畫語錄》，最欣賞的理論有兩章：
一畫章第一，變化章第三。第一章重點在「一
畫」之法乃自我立 ……「以無法生有法，以有
法貫眾法也」。第三章重點是「至人無法，無
法而法，乃為至法。蓋有法必有化，化然後為
無法 ……」這是影響我終生追尋我法，不斷求
變法的觀念。

《無法》就是我創作《本無法》之後，受石濤
啟導的另一件書法山水畫。這個橫幅作品運用
狂草與行書互相交融，流暢點線筆劃徐疾輕重
濃淡之間氣度流轉。似乾旋坤轉之間，道法自
然，師心求我而自有我在矣。

畫字我心，畫自我心。路雖難行而遙遠，吾行
吾素，我用我法，吾道一以貫之。

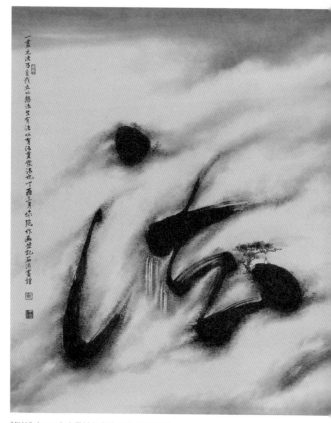

《無法》（2017）水墨紙本系列，115 x 213 厘米

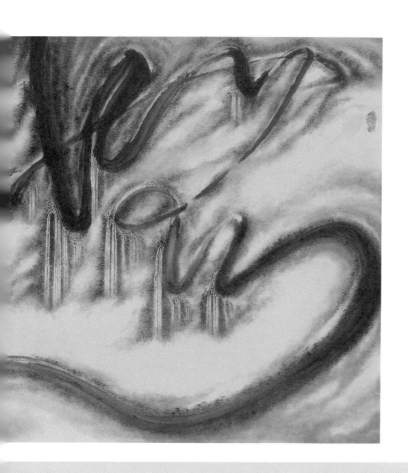

青松與
孤亭

我在創作水墨畫的歷程裏，在不同的時期，都會試着把生活中所見所聞、
所思所感，在作品中呈現，以物象抒發感情。

登廬山與黃山後，青松的身影常在我的畫中成為主角，孤松的堅毅長青，
是我自勉的模範。

本來喜繪空山了無人跡，我漸覺松下靜坐，是自己夢寐以求、親近自然的
樂事！畫中的孤松開始有人物相伴。

我與杉浦康平對談的時候，談設計、講創意，談文化、論品格。他說我的
水墨畫中常有清泉細水長流，自身要有不盡的創作泉源。

有一位外籍記者採訪時問我一個很特別的問題：「如果你是一幢建築物，
你是什麼？」我很快回答：「我是亭子。」他說：「亭子建在山上！」我說：
「不一定！亭子沒有圍牆。」

Chapter
章節17

共融合一

Contents
章節目錄

最初我先後走上設計與水墨兩條不同的路，衍生出兩個不同的身份：設計師和畫家 —— 既是一個喜愛水墨畫的設計師，又是一位做設計的水墨畫家。我自覺地分辨自己的身份，走在兩條平衡的路上，方向是類同的 —— 都是追求創作的滿足感；目的是不同的 —— 設計是為實用目的，而繪畫是為自我表現；願景是相同的 —— 都是要創作能感動人的藝術。

這兩條路有時距離較遠，有時候比較接近，甚至有點重疊。重疊的時候，身份就變得有點融合，自然地，我會以畫家的心靈做設計，當然不忘實用的目的；也會以設計師的本能去繪畫，更不忘獨立自主的創新追求。

近十年來，水墨設計融合一體。無所謂設計，無所謂繪畫，都喜歡用筆用墨在宣紙上創作。有時候，加上一些標題內文排版，或乾脆用毛筆寫上標題和印文，全手繪的海報原稿，就是一幅水墨畫的作品。

設計與水墨兩條路之間，變成一條沒邊界的寬闊大道。

《無中生有》（2010 年）

前文敘述了香港設計中心於 2007 年舉辦書法設計工作坊，邀請了淺葉克己、董陽孜和我三人做講座與揮毫合作水墨作品。之後，董陽孜在台北舉行「無中生有：書法、符號、空間」書法藝術展，非常成功。香港設計中心再度邀請她合作，舉行「書法‧設計」海報及創作展覽。由淺葉克己（東京）、陳俊良（台北）、韓家英（深圳）和我（香港）策劃四地的《無中生有》海報及創作展。四地參展者運用董陽孜的「九無一有」書法系列為素材，各自透過不同的媒介詮釋創作新作。我邀請了十位中青年香港設計師和我參展。

怎樣表現「無中生有」？好像是非常自由、容易的事，但我希望在作品中傳達更深層次的中國哲思。一時找不到靈感 …… 晚飯後無所事事，隨手拿起一本刊物，偶然翻到香港作家小思的散文，她憶述老師在庭園中禪思，看到石壁碑文「無山見山，無水見水」…… 馬上令我頓悟：多年來師自然，丘壑林泉盡在我自己心胸。眼前無山，心中有山，則無山見山；眼前無水，心中有水，則無水見水。我挑選董氏兩個狂草「無」字，臨寫其中一字繪作雲山，題為《無山見山》，另外一字繪為流水，題為《無水見水》，我展出的「海報」就是全手繪的水墨畫作品。展後作品又成為香港藝術館的繪畫藝術收藏。

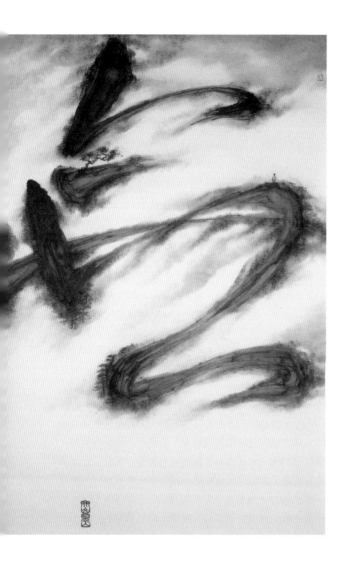

《無中生有》（2010）水墨紙本系列・每幅 135 x 99 厘米 　　　　香港藝術館藏品

皮道堅評論

靳埭強的現代水墨作品充溢着濃郁的現代生活氣息，尤其是他前期的一些作品，融合了中西文化的多種元素，以一種前無古人、今無洋人的現代設計構成與傳統水暈墨章交匯融合的畫法，將幾何抽象、機械具象、山川自然與光影變幻表現得別開生面。簡直就是華洋雜處、中西交融、多元、動感、充滿活力的香港文化的確切而且鮮活的象徵，難怪李鑄晉先生稱靳埭強為「一個最能代表香港文化的藝術家」。

儘管他的這些作品給我的感受與我在是次香港藝術館展出的那些中國古典書畫作品前的感受全然不同，靳埭強的現代水墨作品卻又真實地令我深感它們與那些我心儀神往已久的中國古典書畫珍品有一種極為內在的關聯。尤其是靳埭強的近期作品，它們似乎保留了更多中國古人的生活態度和精神氣質，與中國的古人「心有靈犀一點通」。這是一種難以言辯的模糊感覺，也許只有時空的過濾才能讓它清晰起來。

這讓我忽然想起一千六百多年前王羲之那句意味深長的慨歎：「後之視今，亦由今之視昔」。我於是想到將來的人們站在靳埭強的作品面前，大約也會有我站在那些中國古典書畫作品前的類似感受。說靳埭強是最能代表香港文化的藝術家，顯然包括很多方面，不只是指他的現代水墨作品能體現中西交融、多元、動感、充滿活力的香港文化的差異性特質，也應包括他的靈活運用中國傳統文化元素和現代媒介圖像，形象清新，意趣盎然，被譽為「存在着張力、和諧及睿智」，並且是留有禪宗、道家和儒家思想痕跡的獨特平面設計風格。當然還應包括他由一個只具二年初中學歷的洋服學徒，通過艱苦的個人奮鬥而成為一個享譽國際的平面設計家和傑出的現代水墨藝術家的傳奇人生故事 —— 一個典型的、勵志的「香港故事」。在所有這些方面中，最值得探討的應該是靳埭強的現代水墨作品對香港文化之差異性特質的圖像化敘述和對文化歸宿感的強烈訴求。

進入新世紀，靳埭強的這種畫風醞釀成熟為一種十分獨特的東方式抽象寫意風格。作於 2002 年的《似山非山》是這種新抽象寫意風格的濫觴，結構畫面的山石林泉演化成氣勢磅礡的行草書法結體，此前用作表意符號的暈化紅點已從畫面上消失，使得書法的筆意更加單純顯豁，湧動的雲煙加強了畫面的動感，巨幅尺寸不唯令此雲山書法的骨骼更具視覺張力，亦使作品空間有如一巨大的氣場，這種由物理而心理的空間轉換，體現了作者對書法美學內涵的深刻領悟。近作《雲山意造本無法》等作品將這一風格提煉得更加精純，更加耐人尋味。

以圖畫組字的手法本來就存在於中國藝術傳統之中，如清代蘇州桃花塢的民間年畫《姑蘇玄妙觀》即以各種人物、動物、建築乃至故事場景組成楷書「新雨清流」四字，流行於內地民間的花鳥草蟲書對聯亦用彩色圖像組成書法。

將詩、文、書、畫融為一體使之互得益彰的做法，更是中國書畫藝術自元、明以來的一個久遠傳統，靳埭強能巧妙地吸收民族、民間藝術營養，翻用詩、文、書、畫融為一體的傳統，將書法放大，將雲山縮小，以形成一種新的兼具詩意與哲思的觀念性水墨畫格局，很大程度上得力於他作為設計家的職業敏感。以漢字及其書寫作為創作媒介元素是 80 年代以來中國當代藝術的一大取向，從谷文達、吳山專、徐冰到邱志傑等各具機杼，表現出各個不同的藝術睿智。

靳埭強以其新的書法抽象寫意風格「意造雲山」，意在強調全球化語境下的文化差異性，保持文化歸宿感，為這一取向又添新格。這表明立足於本土的生存體驗，自覺延續傳統文脈，巧妙利用民族、民間藝術資源，當是全球化語境下民族當代文化復興的一條可行之路。

——皮道堅，2008 年。
　　節錄自《畫字我心：靳埭強繪畫》，第 4、5、7 頁。

「慶祝巴黎」（2013 年）

我常常會為受邀參與國際交流創作活動而感到
榮幸。不單能與鄰近地區的人們交流，而且還
能前往遙遠的歐美，這實實在在令我感到自己
是全球大家庭中的一分子。我更珍惜這些非常
難得的機會，將自己的文化傳播到遠方。

巴黎是我很喜歡的城市，我與家人、朋友、
同業們在那美麗浪漫的城市歡度過了不少好
時光。會議、展覽、評審……精彩的藝術、
建築、美食、市場……還有些不是身歷其境
的、遙遙與巴黎市民一起慶祝的節慶盛事。

「慶祝巴黎」海報是為巴黎城慶而創作的。這
是 2014 年法國舉行的平面設計節（Fête du
graphisme）其中一項活動。邀請了四十位國
際設計師，創作「慶祝巴黎」海報，在法國首
都巴黎展出。我試將字母繪成山水畫，將巴黎
的地標艾菲爾鐵塔改變成一座中式五重塔。融
合了兩國的文化，我寫出一幅充滿詩情畫意，
古今中外共融一體的山水畫。朋友傳來相片，
看到我的海報陳列在凱旋門前香榭麗舍大道
上，視覺效果清新怡人，令我滿心欣喜。

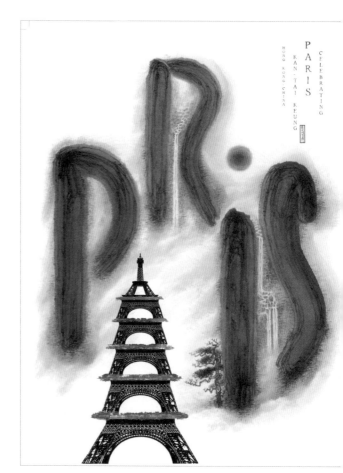

「慶祝巴黎」海報（2013）

「融」巴西 AGI 年會海報
(2014 年)

1997 年，我由英國設計師提名成為國際平面設計聯盟（AGI）會員，參加了很多 AGI 年會的活動。AGI 年會每年由不同的城市主辦，邀請會員創作以主辦城市為題的作品，在年會中展出。我不一定每年都出席年會，但都不想錯過每年的會員展覽。

2014 年的 AGI 年會在巴西聖保羅市舉行，邀請會員設計主題海報「FUSION」（融合）。大會還有個特別的要求：每位參展會員要選一位同城的設計後輩合作，共同參展。我邀請了區德誠一起互動創作參展。

我將草書「融」字繪成高山飛瀑的水墨畫，是對南美自然美景的想像；排上我的手寫羅馬字體標題，突顯東方的韻味。然後交給區德誠自由創作「FUSION」的現代體，充滿動感的筆劃，似隱現着球場上的青春活力，譜出輕快的拉丁節拍。交疊的兩種文字意象互相唱和，東弦西奏，古情新意，是隔着時空的大融會。

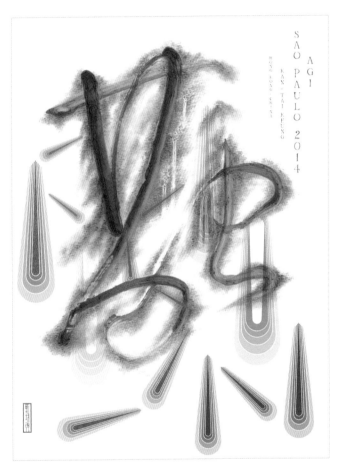

「融」（2014）巴西 AGI 年會海報，與區德誠合作

「共生」瑞士 AGI 年會海報（2015 年）

2015 年，AGI 年會在瑞士舉行，邀請會員以「COEXISTENCE」（共生）為主題設計海報展出。我也樂意參加。

瑞士是一個美麗的地方。第一次和家人歐遊的時候，由意大利北上途經雪林，對那聖誕卡似的雪景印象深刻；再登高賞大雪山，則更是難忘。在設計「共生」的時候，自然首先想到大雪山的景色。

我以「共」字書法寫出自己心中的松壑雲山，再將左上的豎劃繪成雪嶺尖峰，把東西方的自然共存在一個天空裏。我又希望加強瑞士的形象，試把十字徽誌繪成細線結構的現代建築空間，意在象徵人造物與自然的共存。最後，放置一個現代人坐在現代空間中，與青松下的人物共生於同一宇宙中。

書寫的「共生」印章與外文標題互相輝映。看到這海報在戶外陳列，似是加深了萬物共生的意義。

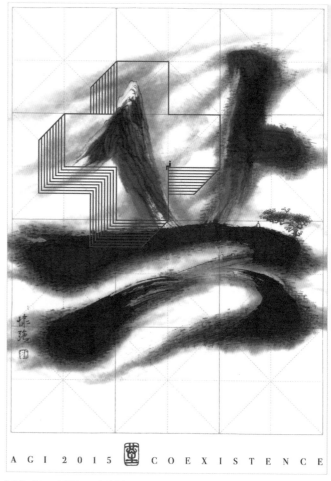

「共生」（2015）瑞士 AGI 年會海報

「風無定」中日韓交流海報
（2017 年）

2017 年，中日韓三地設計師策劃「一百股風」海報交流活動。我除了應邀設計海報參展外，還赴日本大阪藝術學院出席開幕活動，並任國際研討會演講嘉賓，與舊友新知相敍甚歡。

我在設計以「風」為主題的海報時，考慮到中日兩國都用漢字，而韓國則用韓文，決定創作一張漢字與韓文並重的作品。兩者之間，漢字歷史較悠久，適合以傳統書法和水墨畫的意象，繪寫風水雲動的畫面。為了追求理想的表現，我反覆繪寫眾多風字山水畫，成為《風水雲動》系列作品。

選擇了「風」字水墨畫為核心圖像後，我嘗試在韓文「바람」（風）尋找創意，發現可以上下倒對重複合體成形，好像不同的風向意象，再用細線現代體構成窗外風光的意境。

以「風無定」為標題是借題紀念湯顯祖，而英文標題「BLOW, WINDS……」亦借題紀念莎士比亞，這些都是他們的劇作名句。當年是兩人的誕生四百週年紀念。

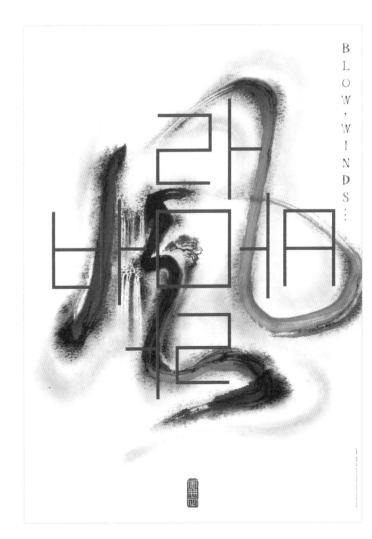

「風無定」（2017）中日韓交流海報

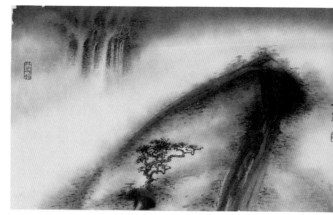

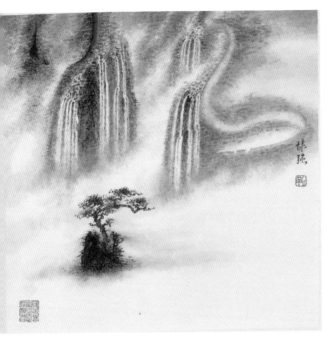

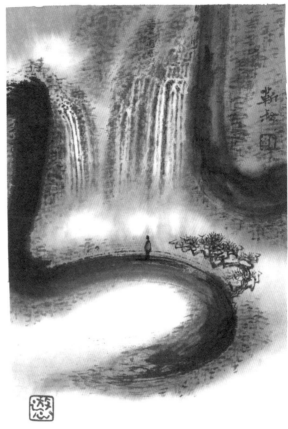

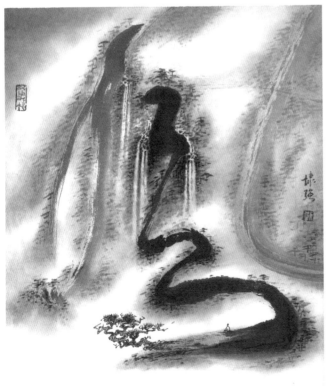

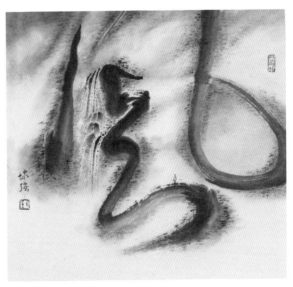

《風水雲動》（2017）水墨紙本組畫，尺寸不定

《橫看湘嵐》（2018 年）

很多不同的地方都有設計師組織、興辦設計活動，以各地的地方文化作主題，作為促進創意的推動力。

中國大江南北的自然風光各具姿采，地方文化豐富多元，很值得藝術家、設計師努力研究探索，成為創意產業的資源。

《橫看湘嵐》就是應湖南設計組織主辦的海報交流活動而創作。我曾多次到長沙交流，遊覽湖南一些名山，但嵐山的雲海只在資料中看到，雖然未親歷其境，已令我神馳嚮往。我決定以「湘」字構思繪寫嵐山雲海，發現可將文字橫看，水部首與木兩部分，能變作山巒浮現在雲海的景色，再將「目」字化作眼形，幻似圓月當空，組成橫看的「湘」字。半抽象的山水變得超現實，這也合乎我對嵐山美景的憑空想像。

平面圖形又以另一種姿態出現在我的水墨畫中。這幅原作沒有在當地展出，只應大會要求傳交電子文件，打印成海報公開展覽。設計與水墨完全融合。

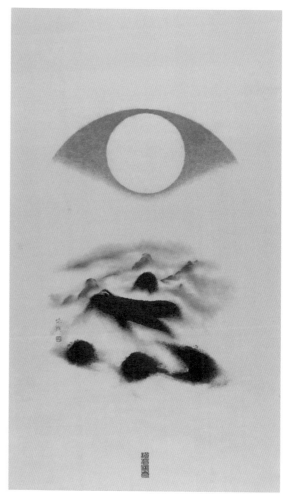

《橫看湘嵐》（2018）水墨紙本，121 x 69 厘米

《印象徽州》（2019 年）

《印象徽州》是安徽設計師組織策劃的交流活動，我也盡力支持。緊密的工作日程，使我不能親身出席活動，但也沒錯過創作海報的機會。

安徽的自然美景與文化生態也是非常豐盛的。對我的藝術創作影響至深的當然是黃山，尤其是奇峰青松，已成為我最喜愛的題材。而在文化生態方面，白牆黑瓦的傳統民房風格，樸實清雅，是我最心儀的徽州文化形象。

我試用最簡樸的幾何平面形象表現白牆黑瓦，上加淡雲滿月，映照着我常繪寫的孤峰傲松。最後題繪朱文篆印「印象徽州」。這樣又完成了一幅全手繪的水墨畫，用電子文件傳送給主辦大會，打印成海報參展，一舉兩得！

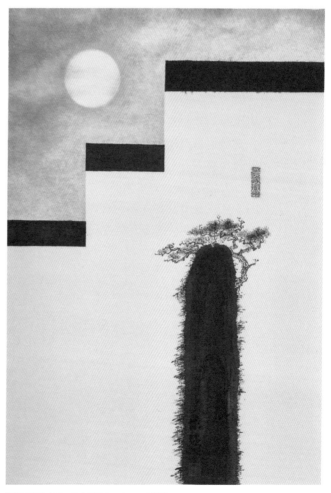

《印象徽州》（2019）水墨紙本，100 x 69 厘米

《虎丘·比薩》（2019 年）

東方與西方的文化生態有別，但也有類似的遺跡，相映成趣！

意大利的文化古跡非常多，其中比薩斜塔是最為人津津樂道的地標。旅遊意國，不到斜塔前合照就好像未完成旅程一樣！而中國的地標則更多，就算是中國人，也未必知道我們也有一座虎丘斜塔，可與比薩斜塔互相輝映。

難得兩地設計師舉辦在兩座斜塔前同時展出的海報創作交流活動，受邀創作的機緣，使我較深入了解東西方兩大名塔各自獨特的風格，妙趣橫生！兩者有相似的斜度，但有各異的傾斜方向；建築風貌不同，一平面，一弧面；一用直柱，一有橫簷……我試用最簡約概括的線面結構，漸變的橫斜線與豎斜線，分別表現虎丘與比薩的建築異趣；虎丘向西斜，比薩向東斜，交疊出虛擬的空間，又象徵東西文化相依相融的意念。

共融合一，是我終身探索的藝術願景。這又可否成為全球文化一體多元的共同理想？

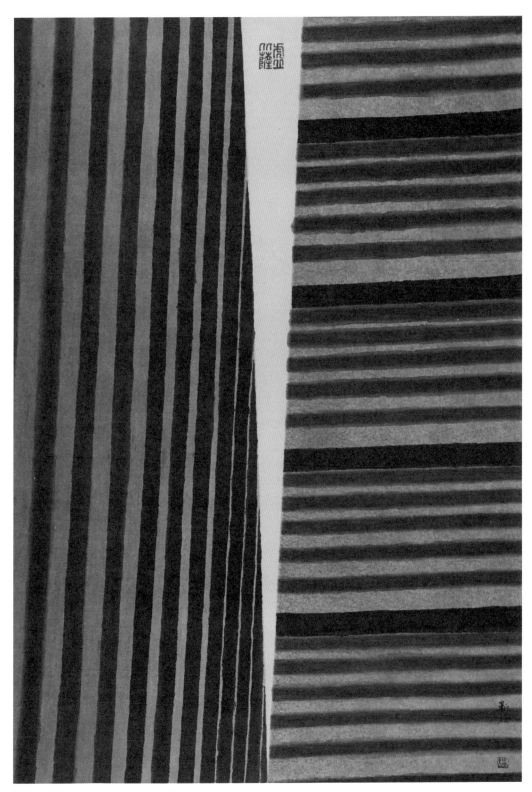

《虎丘‧比隆》（2019）水墨紙本，100 x 69 厘米

Chapter
章節18

變法
與
跨越

Contents
章節目錄

社會的進步由不斷的變革開展，藝術的發展亦有賴跨越創新。

我從第一天決定要為藝術而生活，就受偉大的音樂家貝多芬所感召。他一生的創作傳承創新，每一首交響曲都追求突破，不斷變法，跨越自我，而能成為承先啟後的大師！

在視覺藝術的世界裏，現代藝術領域的成功人物眾多，而終生探索、求我法且不斷啟導潮流的畢加索，就是其中的佼佼者。他創立了立體主義已名留青史，但他不守所成，盡情跨越自己，在藝壇產生巨大的影響力，實在是我們的楷模！

再看中國古人，石濤有立我法之論，亦強調變法的重要。他認為「有法必有化」，變法就是「天地變通之法」。我的老師呂壽琨也是身體力行的創新者。他的藝術生命雖苦短，但也讓我們看到不同年代的變法創新，對後輩的影響深遠。

我在這篇章分享近年追求變法和跨越的創作經驗，作為互相勉勵的結語。

《墨分五彩》（2006 年）

自從 1992 年第二屆國際水墨畫展在深圳舉行，我應邀參展後，便參與多屆展覽，見證了這個高水平國際水墨畫雙年展的發展。

當代水墨畫的變革，由港台於 1960、1970 年代開始啟動，香港新水墨運動是一段重要的歷史。改革開放後，內地水墨畫興起了新的氣象，深圳成為其中開放性、包容性較強的地區。這個國際水墨畫雙年展很快發展為深圳重點的文化活動，每屆有多個專題策展，推動水墨創新的廣度和深度。

自 2004 年起，水墨雙年展增設了「設計水墨」專題展。我在 2004 年創作了《只緣心在此山中》七聯屏之後，2006 年再追求跨越，以裝置形式創作了《墨分五彩》水墨作品。這作品用五整幅宣紙，以焦、濃、重、淡、清墨繪寫「墨分五彩」書法山水畫，用筆求力透紙背，使畫能用作在空間中吊掛，正背面均可觀賞。未經裝裱的畫幅下方，放入五個透明容器，依次盛載濃淡不同的墨汁，讓水墨自然地往上，在紙端吸收。

水墨裝置作品不算是我首次四維空間的跨越創作。不過關山月美術館收藏了這作品，就可算是首次有美術館典藏我的水墨裝置作品了。

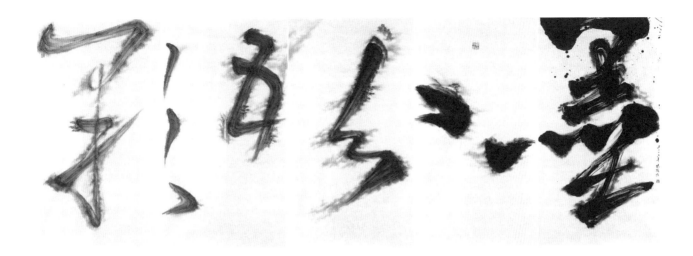

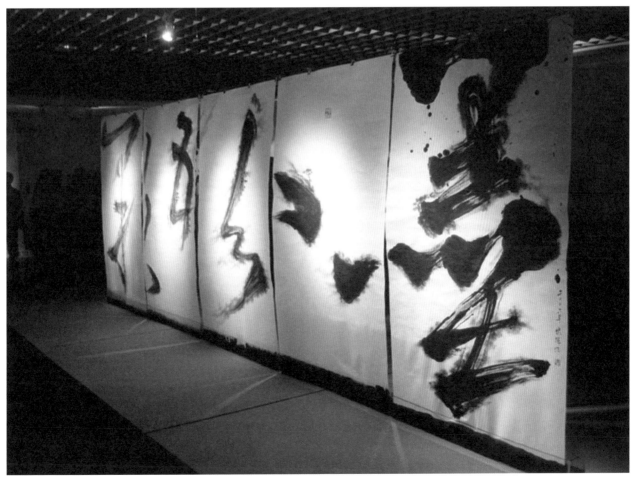

《墨分五彩》（2006）水墨紙本、混合媒介裝置，160 x 450 厘米

關山月美術館藏

《墨化》（2012 年）

再接再厲，我後來在香港創作了另一件相似的水墨裝置作品《墨化》。

2012 年是「香港設計年」，適逢我七十歲，在創意香港資助、香港當代文化中心主辦，以及眾多後輩群策群力下，成功舉行了「香港設計傳承跨越 —— 靳埭強七十豐年展」，分別在香港中央圖書館展覽廳展出《墨化》，香港知專設計學院展覽館展出《脈化》和香港兆基創意書院展覽廳展出《物化》。展覽還配合講座、論壇和工作坊等大型活動。

陳列《墨化》的是最大型的主展場，有我親自選展七十組不同時代的設計作品之外，還有由籌備委員會邀請三十五位後輩展出自選的代表作和另一互動新作，共七十件作品。作者都是在不同年代、不同地區成長的華人設計名師與新秀，顯示出傳承跨越的精神圖譜。展覽設計人區德誠（也是參展者）要求我為每個展覽做一件功課。我樂意做好學生給我的課題，用「墨化」書法繪出高山流水，松壑雲起，象徵春風化雨，幾代同展一堂。作品分三屏吊掛於大門內迎送來賓，多盆濃淡墨汁慢慢向紙上滲透……

展覽後，我把作品裱為三聯屏。四維空間回復為平面，滲化的墨就像我們曾經相聚的痕跡。這三聯屏於 2013 年香港中文大學崇基學院主辦「字有我在」個展中展出後，成為香港藝術館的藏品。

《墨化》（2012）水墨紙本，200 x 300 厘米

香港藝術館藏

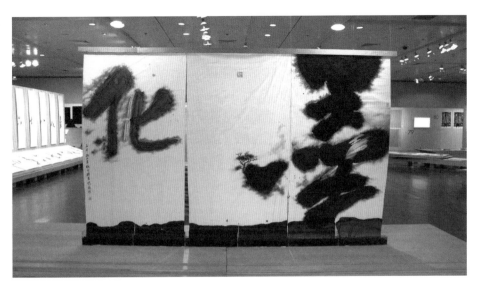

《天堂地獄》（2012 年）

在「香港設計年」中，有很多設計活動在不同
的時間和地點舉行，其中最重要的盛事要算是
國際平面設計聯盟（AGI）在香港舉行的年會，
是至今唯一一屆由我們主辦的國際設計盛會。
AGI 是一個平面設計大師雲集的組織，當年香
港只有六位會員。我曾任首屆中國分會主席。
繼 2004 年北京主辦 AGI 年會後，香港成為中
國第二個主辦年會的城市。我們成功帶給每一
位國際設計大師一次難忘的體驗，尤其是在西
九文化區搭建大竹棚舉行告別晚會，應是空前
絕後的唯一一次。

香港 AGI 年會以「天堂地獄」作主題，邀請
會員設計一個打坐蒲團在香港創新中心展覽。
參展者要創作一對圖形，表現「天堂」和「地
獄」，印在坐墊正反兩面。看到各國不同文化
背景的設計師怎樣思考和表現這課題，是甚
具趣味的事。簡單如兩個「H」或符號，繁密
如眾多圖文……其中有讓你意想不到的好創
意，令人讚賞。有一位會員在坐墊上排列了歷
年會員的名字，已逝者在一面，健在的在另一
面，最後排上的還有來者！

我的坐墊沒有機智的巧思，只是我用我法，以
草書「天」、「地」兩字，各繪成仙山與地獄，
疊入線描的雲朵和火焰……不寫神仙或鬼
怪，道法自然，融入自幼積累的視覺經驗，似
現實、超現實，用平常心看生態；立足當下，
體驗自身的文化本質，在全球化語境中自有我
的面目。

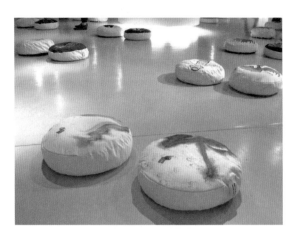

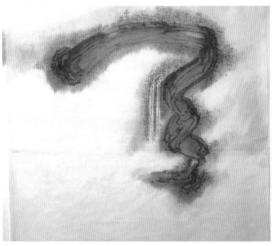

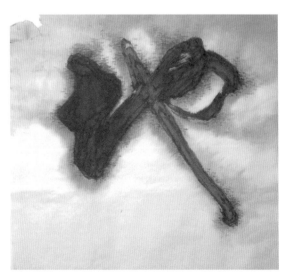

《天堂·地獄》坐墊（2012）

《天長地久》（2011 年）

香港文化博物館曾邀請香港多位設計師，利用館藏為題材，設計創意產品，策劃了「帶回家」展覽。我的參展作品亦包括運用書法山水畫設計而成的產品。

《天長地久》是將我創作的一對斗方小品《天長》和《地久》裁切成長方形，印在布上縫製成一對枕頭套。最終館方選擇生產，供禮品商店出售。

另外，我又利用《龍行天下》長卷水墨畫印在透光物料中，設計成燈具。這些都是將藝術創作轉化為實用產品的跨越變法。

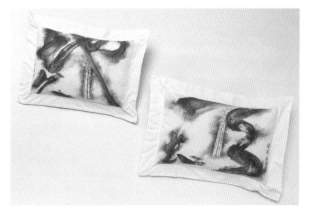

《天長・地久》枕頭套（2011）

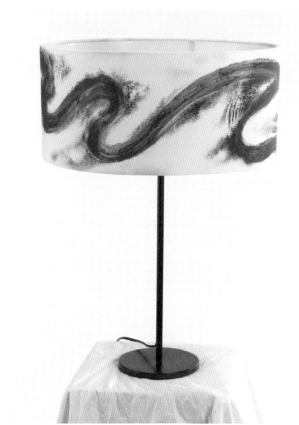

《龍行天下》檯燈（2012）

《天長・地久》（2011）水墨紙本，每幅 30 x 41 厘米

《龍行天下》（2011）水墨紙本，20 x 263 厘米

《山夢吟》（2015 年）

2015 年，廣州市扉藝廊主辦我的水墨個展。扉藝廊是一家在民營企業總部大樓內的展覽空間。這家企業大樓設計別出心裁，重視文化品味。大門不向大街，近街的地庫與大堂規劃為藝術展覽場地。

藝廊策展人很重視展品與空間的關係，與我觀察地庫展廳，只見三面展牆環繞，不宜加間格展板，他建議我考慮如何善用。我覺得那裏最適宜懸掛可多面觀看的作品，就創作了大型裝置《山夢吟》。

《山夢吟》是我在 1984 年作畫後寫的詩歌，試着大小錯落地寫在 280 厘米高、65 厘米寬的十二條幅上，繪入千山萬水、雲煙丘壑、青松亭台與遊人……是詩書畫的跨越，老師遺訓「師自然」、「師我求我」的思考與實踐。前後疏密，欲連欲斷的裝置在可環迴觀賞的空間中，地上放置自由聚散的廢稿，象徵不斷鍛練，變法立新的過程。

這作品於廣州展出之後，再在美國展覽中展出，但展後有所損壞，改為十二卷軸，巡展於汕頭和大連的大型個展中，另有一番特色效果。這也是另類的變法與跨越吧！

《山夢吟》（2015） 十二條幅裝置，水墨紙本，每屏 280 x 65 厘米，廣州扉畫廊展出記錄

靳埭強於美國展出《山夢吟》裝置前留影，攝於 2018 年。

《山夢吟》
詩文

歷名山，師造化，千山入夢

懷丘壑，師我心，物我交融。

——靳埭強，1983 年，創作《山夢圓》（水墨設色紙本）後。

《鹿啄泉》（2017 年）

「鹿啄泉」是一個礦泉水的品牌，企業主人是個藝術愛好者，欣賞我的水墨畫，多年前開始收藏我的作品。他是深圳靳劉高設計的客戶，高少康為他設計了「鼎湖山泉」的品牌形象與包裝，簡潔清雅。之後他們再度合作，打造新品牌「鹿啄泉」。新的辦公室設在珠江北岸臨江美景，董事長辦公室內留有寬裕的空間，我遂受委約創作《鹿啄泉》和《官山》兩幅書法山水畫。

主人邀約我往官山一遊，考察現代化的生產廠房之餘，更重要的目的是欣賞自然美景。山泉姿采細記心中，助我創作時隨心應物，將官山印象融會於文字空間中。

《鹿啄泉》是寬闊的橫幅大畫，以流暢的草書寫出流水行雲的境界。最重要的主角是小鹿，牠在清泉前低頭喝水，悠然自得。鹿的姿態取材於高少康設計「鹿啄泉」的品牌商標，商業與文化跨越融合。

高少康為鹿啄泉設計辦公室大堂空間，將我的水墨畫放大成氣韻磅礡的壁畫，靜靜地與來客相伴。

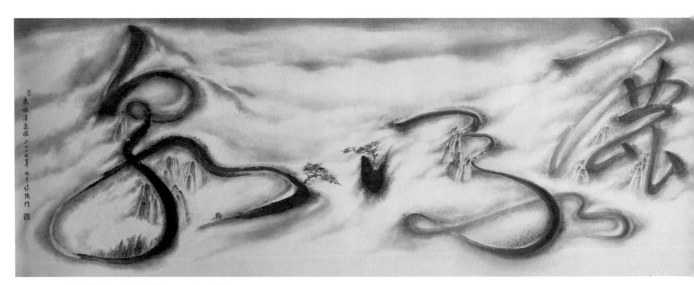

《鹿啄泉》（2017）水墨紙本，100 x 260 厘米

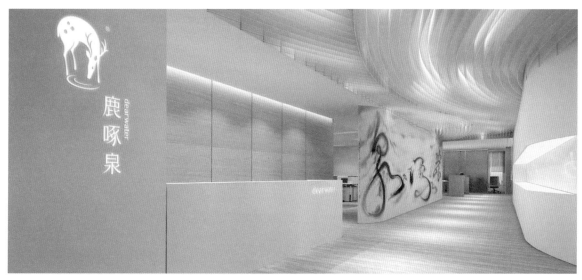

《鹿啄泉》用於該公司主牆

「一丹獎」設計創作系列
（2016 年）

「一丹獎」是陳一丹先生在香港設立的國際教育成就獎項。陳氏每年頒發巨額獎金和足金金牌，授予在教育研究與教育發展方面有傑出貢獻的成功人士。我重視教育工作，又對教育家十分尊崇，能為世界重要的教育獎做設計，令我深感榮幸。

國際上很多大獎都用創辦人的姓名命名。我設立了獎勵中國設計學生和青年設計師的比賽，也用了自己的姓名命名，稱為「靳埭強設計獎」。看到「一丹獎」這個名字，我感到慚愧，比不上陳一丹先生謙恭。而且「一丹」意義深長：做教育必須懷着一點「丹心」，一點純潔不染的丹心！我的創意似是不思而至……

我們致力教育，有心之外，還要有法。「法於何立？立於一畫。」這是影響我終身的前人智慧！用一劃之意象代表創意教育之法，確是順理成章。而這一劃也有「一以貫之」、終生努力的寓意。

我看到「丹」字內那一點一劃的筆劃，而且還有一道似門的筆劃結構，那不是正好象徵教育家「桃李滿門」的意象嗎？真是妙手偶得，不作他想的靈感！

所謂「靈感」實不是憑空而降！一點一劃一門框，都是幾十年來汲養消化、傳承創新的成果。天道酬勤，勤奮鍛煉，不斷探索，才能得心應手。我運用俯瞰角度點繪盛放的紅蓮，清淡的一劃如行雲萬里，高闊正直的門框象徵無限深遠的教育願景，「一丹」二字合為一體，構成了一丹獎的視覺形象。

對於這次設計中最重要的應用項目 —— 金牌，我早就胸有成竹。一劃化作書法山水，長着青松代表教育是長青不老的事業，松前高士是教育家，高瞻遠矚，眺望門前深遠的空間⋯⋯紅點變作通透的陽光。這是正面和背面兩個半立體空間的跨越，中國文化與現代藝術貫通。我將創意繪成草圖去提案。

我從未與陳一丹先生見過面。委約設計的事都是由一丹獎基金會的負責人與我洽談落實的。提案議會上，陳一丹先生和我才第一次會面。然而，我是信心十足的，只準備好一份標誌和金牌的草圖去提案。

我不清楚陳一丹先生對我的作品風格有多深的認識。大家坐下來，我就送他作品集，一起翻閱我不同時期的代表作，引導他了解我的設計創意精萃，然後展示一丹獎的徽誌和金牌的設計草圖，使他馬上明白，我將一生累積的精華融滙在這設計中。不需要選擇，他非常滿意。

陳一丹先生專注地欣賞我的金牌設計圖，提出一個問題：一丹獎每年頒兩個獎項，怎樣在設計上作出識別呢？我告訴他，通常獎牌的正面都是統一設計的，背面才設計可識別不同獎項的圖文變化。他的問題即時觸發了我的創意靈感，使我跨越慣例，將金牌正面統一的形象變為具識別性的兩個設計！

我即時建議：教育發展獎的青松在前方，教育家站在門前；教育研究獎的青松結子，則放在右方，教育家坐在松下。陳氏聞言答道：坐言起行，真有意思！

這是非常難得的一稿定案的成功經驗！回去製

作正稿之餘，更運用洋裝經典書籍排入兩個獎項名稱和得獎人姓名。跨越東西文化的創意，更能突顯設立於香港的國際大獎之獨特神彩！

我亦先後創作《一》和《丹》兩幅書法山水畫，製作了兩條絲巾，分別在公佈一丹獎成立的宴會和之後的頒獎禮上，用作贈予貴賓們的禮物。

「一丹獎」標誌（2016）

一丹獎教育發展獎及教育研究獎金牌（2016）

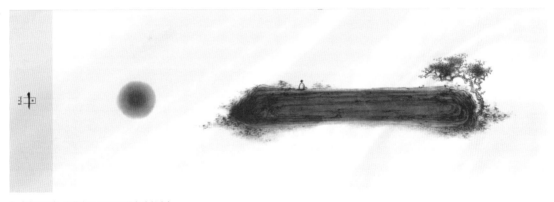

《一》（2016） 水墨畫，32 x 87 厘米（絲巾）

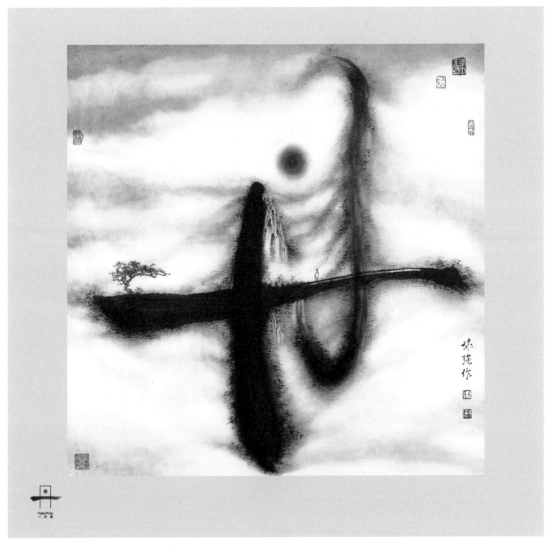

《丹》（2017） 水墨設色，69 x69 厘米（絲巾）

一丹獎標誌及金牌的創作意念

一丹獎標誌的創作意念

一丹獎標誌的整體設計理念源自「一」、「丹」兩個中文字。

獎項名稱令靳埭強博士想起中國成語「一片丹心」，意為赤誠之心，代表了傑出學者持續追求卓越的堅定決心，也是設計理念的基礎。他以傳統書法呈現「一」字，貫穿「一」字的幾何線條則象徵通往無限知識的大門。「丹」字收於一朵盛放的紅蓮，代表赤誠之心、勇於奉獻和教育福澤。

一丹獎金牌的創作意念

一丹獎的純金獎牌設計取材自靳博士的水墨畫作。兩個獎牌都描繪了一人一松一石的圖景，細節上略有不同。

一丹教育研究獎獎牌：獎牌正面描繪了一人正於松樹下冥思靜坐，凝視光芒，代表得獎者通過提升人們對教育的想像而展望更美好的世界。獎牌背面呈現以西式風格裝訂的中國十三經，象徵獎項的國際視野。

一丹教育發展獎獎牌：獎牌正面展現了一人立於樹下蓄勢待發，在光芒中沉思。我們相信一丹教育發展獎的得獎者已有所成就，並做好了繼續發揚其理念的準備。獎牌背面的二十頁代表着《論語》二十篇。

—— 一丹獎基金會 2016 年新聞稿

《造天地》（2018 年）

我對宗教持開放的態度，喜歡以哲理的角度思辨學習，也曾為不同的宗教團體做創作，視為樂事！其中，我在 1989 年創作的水墨畫《靈光》，是為籌建寶蓮寺天壇大佛義賣，現收藏於寺內的博物館供遊人欣賞。

2018 年，香港基督教循道衛理聯合教會委托我為其國際禮拜堂作畫。他們將位於皇后大道東 271 號的古舊禮拜堂改建成衛斯理大樓，並希望把我的水墨畫運用在其中一個位於地庫的禮拜堂，代替西歐彩色玻璃窗花的風格。禮拜堂內有十二道長窄的窗框，他們希望我創作十二幅聖經題材的水墨畫作為窗飾。我覺得這項委約是難能可貴的機遇，同時也是創作空間的跨越。自覺不喜歡插圖式的創作，我建議只繪製一巨型畫作，收藏在教堂大廳中，再在原作中取材十二條幅，複製成十二幅玻璃窗飾。這樣更能符合雙方在時間和資源上的預算。

我耐心聆聽《創世紀》上帝七天創造世界的故事，決定以「造天地」三個草書繪寫出天地初開，自然與生命誕生的景象。遠觀抽象飛舞的筆劃與雲山流水，日月星光；近看樹木山川，草地綿羊，飛鳥游魚……再細看有天體男女，亞當夏娃相依佇立於善惡樹旁。上帝休息不見影蹤，撒旦藏在樹椏間。

這是我的處女作，很多題材都是首次描繪，如有神助！

裁切作窗飾的水墨意象都較簡潔抽象，恰當地融入極簡約的室內空間設計風格。我以畫家的身份跨界合作，將一份東方文化神韻，帶進西洋宗教殿堂中，實為甚具價值的創作體驗！

2021 年，香港循道衛理聯合教會國際禮拜堂委托我設計一本《造天地》小冊子，記載了這張水墨畫的創作過程，同時運用十二條幅的畫中內容，衍化成默想和禱告的文本。我的創作成為宗教生活的良伴。

衛斯理大樓國際禮拜堂室內

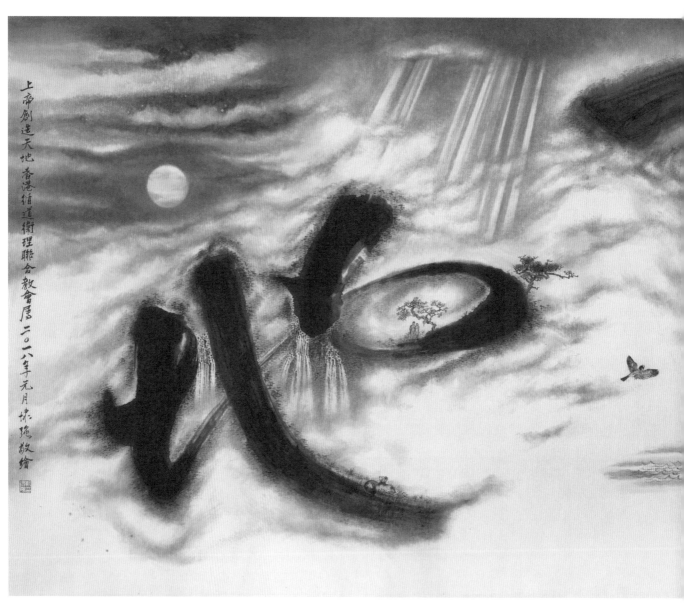

《造天地》（2018）水墨設色紙本，230 x 300 厘米

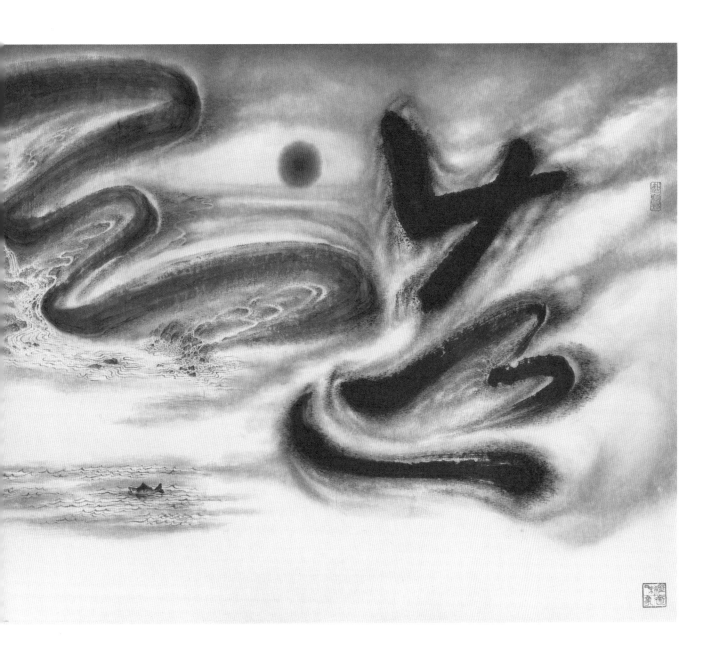

《造天地》
創作意念

2018 年，香港循道衛理聯合教會委約我為新建成的衛斯理禮堂作畫，是我意想不到的創作機遇。自從立志要成為畫家，就希望能創造令人欣賞，能存於後世，感動不同時代的大眾的作品。想到我的畫作會長期展示在教堂內，陪伴信眾的精神生活，又感受到一份使命感。

衛斯理禮堂位於香港皇后大道東二七一號。古舊的禮拜堂改建成宏偉現代的衛斯理大樓，內設三個禮堂。衛斯理禮堂設於大樓的地庫，潔靜簡雅，由右至左圍有十二長方玻璃燈箱似教堂的窗戶，但不想依照傳統的彩色圖案窗飾，改用水墨畫的新風格。教會希望我為窄長的燈箱創作十二幅聖經題材的水墨畫。這是我的新挑戰，也是創意空間的跨越！自覺不擅長說故事式的插圖描繪，我建議繪製一巨幅畫作，收藏在大樓的公共空間中，再在原作中取材十二條幅局部，複製成為一系列玻璃窗飾，突顯出簡潔有力的現代審美。這樣更符合雙方的時間和資源上的預算條件。

我要求教會選擇經文給我作為創作的依據。教會揀選了《創世紀》的經文，雖然我早有認識，還是耐心從始至終聆聽上帝七天創造世界的故事。經文很詳細地描述上帝每天怎樣創造宇宙萬物，我發現第一句：「起初，神創造天地」是最有力量的文字，而「造天地」就是這段經文的精華，靈光一閃，「造天地」三個草書展示了描繪天地初開，一幕幕自然與生命誕生的景象。狂草筆墨揮舞寫出遠觀呈現抽象混沌的空虛，疏密流動的氣韻；近看漸見雲山流水，日月星光；再看丘壑長樹木，大地有動物，海裏游魚，空中飛鳥⋯⋯

我依據經文的引導，將上帝每天所創造的描繪在天地之間，得心應手！個別題材也有不熟識的，則以古人為師，查看典籍，或在當代資訊中尋覓素材，都能順利掌握。當我在海的近景中畫上大魚，就找到宋朝畫家劉寀和清朝八大山人的作品參考，然而，又要變化出魚游在海面的獨特情景。畫天空中的雀鳥時參考宋朝崔白和元朝王淵的名作，重點在繪於適當的空間，運用高空俯瞰的視覺，描寫展翅飛向遙遠的河岸。

上帝創造的伊甸園有生命樹和知善惡的樹。我繪上常在我作品中點題的松樹，象徵長青不老的生命；而畫另一棵果樹，樹上右邊有禁果，左邊的枝幹爬着狡猾的蛇，善惡應可辨知。怎樣描繪世上第一對男女？正是我最大的挑戰！我記起1977 年美國航行者一號無人探測器，向外太空發放人類形象的訊息，有一對男女裸體的線描圖象。我就以此作摹本，畫了亞當夏娃在知善惡的樹下相依為伴，真是佳偶天成。

裁切作窗飾的水墨意象真趣傳神，融入極簡約的室內空間設計風格，我以畫家身份跨界合作，將一份東方文化神韻，帶進宗教殿堂中，實為甚具價值的樂事！

The Creation of the Birds

飛鳥的創造

And God said, "… let birds fly above the earth across the vault of the sky." So God created…. every winged bird according to its kind. And God saw that it was good. God blessed them and said, "… let the birds increase on the earth." (Genesis 1:20-22)

上帝說：「……要有鳥飛在地面以上，天空之中。」就創造了各樣有翅膀的鳥，各從其類。並看為好的。上帝就賜福給這一切，說：「……飛鳥也要在地上增多。」（創世紀 1:20-22）

Artist Concept
Rivers gather at seas.
In the boundless sea and sky,
the bird spreads its wings and fly.

作者意念
河水分流
匯於大海
蒼闊天空
鳥兒展翅飛翔

Devotion

The gift of paradise – planted, established, and cared for by God. A place of habitat for God's people, a home. But paradise lost, as in the wandering of the man and woman in the cool of the day they happen upon a tree, the tree forbidden to them. The wily serpent tempts, and they pluck and eat of its forbidden fruit – immediately their eyes are opened. Everything is different. Into beauty, richness, perfect peace, and deep joy – evil enters. Darkness swirls around the man and woman, and they realise that they are naked. Banishment and future hardship are laid upon them, their choice condemning.

Prayer

Lord, the evil, wily serpent snakes his way around me at times, trying to seduce me to eat forbidden fruit. Often I am tempted, and sometimes I fall, and the darkness swirls around me. Protect me from the evil advances of the serpent, and help me to make choices that lead to me the joy of your presence, that we may walk together in the cool of the shade.

Amen

默想
從天空而來的禮物，由上帝所栽種，建立和照顧。上帝百姓的居所，一個家。但當那男人和女人在清涼的一天散步時，遇到那棵他們被禁止觸模的樹，天空就消失了。狡猾的毒蛇誘惑他們，他們就採摘並吃了樹上的禁果。一切都變得不一樣了。邪惡進入了美麗、豐盛、全然和平與深心歡欣之中。黑暗圍繞著那男人和女人。他們意識到自己是赤身露體的。他們被放逐，被要求面對未來的困境。他們的過錯受到判書。

禱告
主啊，那邪惡狡猾的蛇有時會纏繞著我，試圖引誘我吃禁果。我經常被誘惑，有時我會跌倒，黑暗籠罩著我。求祢保護我免受電蛇邪惡的侵襲，幫助我能作一個能領我到祢身旁的選擇，讓我得到喜樂，使我們可以一起在清涼有陽光之地同行。

阿們

《意在山林》（2019 年）

2001 年，我應邀到澳洲墨爾本舉行的 AgIdea 國際設計大會擔任演講嘉賓，與十多位 AGI 會員一起，為三千多位年輕人進行三天講座活動。我以「設計的歡樂」為題分享我的設計生活，觸動了全場觀眾的熱烈迴響，終生難忘！

最後在答問環節中，年輕人給我的問題是：怎樣運用電腦新科技，在作品中表現中國文化？

這是一個值得思考的問題。我用兩句中國古人說過的話回答：

「意在筆先」！「筆」是工具的代名詞，用工具之前，先立意。你構思的意念中含着中國人的生活感情，然後用筆（或任何你愛用的工具）表現。

還有一句同樣重要的：「用筆，非為筆所用」！先了解工具能做什麼，才能善用工具。如果你

只是開啟電腦，胡亂操作，就變成電腦的奴隸，而不是工具的主人了。

在旁的 AGI 設計大師讚我答得好。我說，這只是古人的智慧。

我是個低科技人，但樂意跟高科技人材跨界合作。很想在水墨畫創作上打破紙、筆、墨素材上的局限，於是尋找精通電腦新科技的人材，探索我的水墨畫能怎樣產生更多元的表現。這樣的探索是意念思考為先的創作過程，也是由了解新科技工具能做什麼，然後善用科技創新的過程。

《意在山林》是將紙本四聯屏水墨畫，通過電腦新科技，變為動態四維視像的水墨藝術。這作品在 2020 年初完成，選展在廣東省美術館主辦的「邊界的自覺」主題展覽中。

這個展覽的主題是意義深長的。藝術是多元的，不同的領域自然形成疆界，身為創作者必須自覺地思考，如何開拓更廣闊的創作空間？如何跨越界限？

在「邊界的自覺」展場上，看到觀眾在《意在山林》前不捨離去，令我心感欣慰。創作藝術的初衷，就是要創造出能感動人的作品。我已如願，活出歡樂的人生。

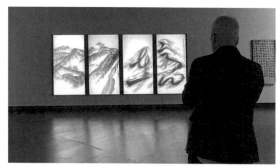

《意在山林》動態影像裝置（2020）

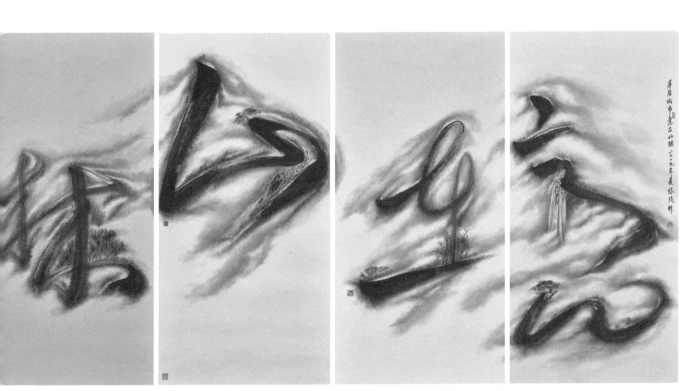

《意在山林》（2019）水墨紙本，每屏 139 x 69 厘米

《以藝會友》（2018 年）

二十多年來，中國平面設計創造了一個新的時代。AGI 的中國設計隊伍亦日益壯大。

2018 年，AGI 中國分會在深圳當代藝術館舉辦了「AGI 在中國」大展，展出中國會員在不同年代的代表作之外，還要求會員以「AGI CHINA」為題創作一件新作參展。我運用了「AGI」三個字母為基礎，創作三幅一系列「以藝會友」為題的水墨畫。

以字母「A」繪成《松與梅》，松是自我的化身，梅是 AGI 會友，以藝會友，相敘山間；

以字母「G」繪成《松與竹》，松是自己的身影，竹是 AGI 會友，以藝會友，相見於窗前；

以字母「I」繪成《松與月》，松在孤峰獨處，AGI 會友不在身邊，思念良朋於月下。

我為這個特殊的展覽變法創新，將字母化作基本形，以歲寒三友立意，首次繪花卉入畫……新面貌中見舊身影，變法中自有我在。

《以藝會友》（2018）水墨紙本，每幅 125 x 125 厘米

AGI 系列《以藝會友》與劉國松作品一起於香港藝術館展出

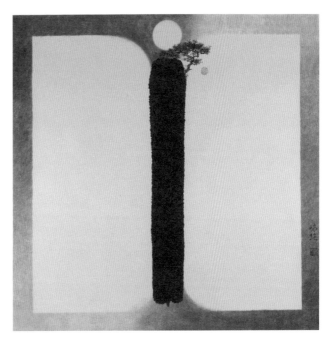

香港藝術館藏

《松下聽流水》（2019 年），
《共吟》、《和唱》（2021 年）

第一屆全球水墨畫大展在 2017 年舉辦成功後，雲峰畫廊又計劃第二屆大展，我再度應邀參展，特別創作了統一尺碼的巨幅山水新作。延伸着《以藝會友》系列的思路，圓弧與直線重新成為畫中的意象，雲山、飛瀑和勁松做主角。我沒有刻意變法，只是從心隨意繪寫心中意境。石濤《畫語錄》〈了法〉章中說：「一畫明，則障不在目，而畫可從心。」要明白「一畫」的道理，我們先要明白畫法應自我創立，就不會把自己局限於法則之內，

畫畫即可從心，畫而能放縱，法則就不成創意的障礙了。「我之為我，自有我在」。

2021 年，我創作了《共吟》與《和唱》，也是我在疫情的逆境中，縱心自由地譜寫的視覺心曲。

無論身處怎樣的無常時空，放下罣礙，定能縱心自主創新，無法無障，不斷地努力創出自己的品格。

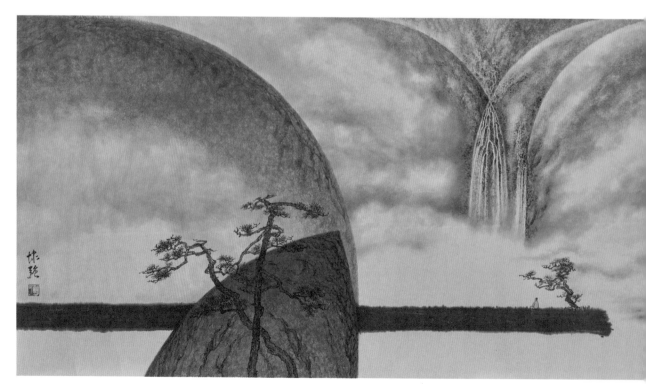

《松下聽流水》（2019）水墨紙本，96 x 178 厘米

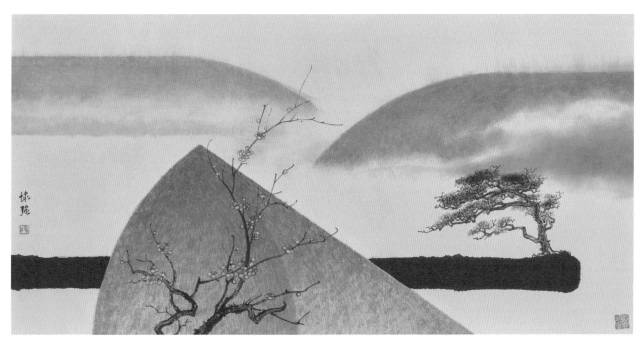

《共吟》（2021）水墨紙本，69 x 138 厘米

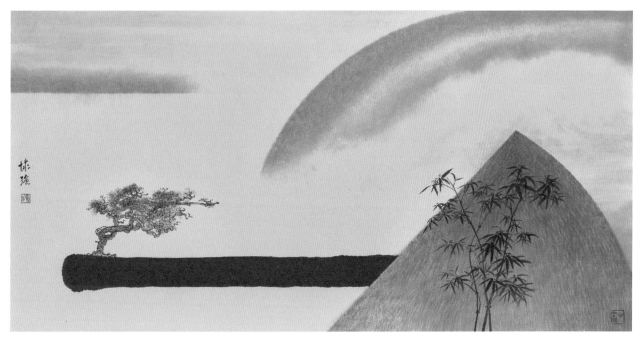

《和唱》（2021）水墨紙本，69 x 138 厘米

Appendix
附録

斬壊強

《何見平論文》（2022 年）

p
236-253

在設計和水墨中的遨游

資訊的數量和媒體的發展成正比。大量的資訊勢必減弱人的思考能力，減弱人的辨析能力。對人的記憶也是一種衝擊，我們原本應該用於儲存記憶的空間，被許多無用的資訊干擾或者佔據。史論工作受到未經考證的資訊滋擾，令公眾缺乏專業辯解而受情緒或者輿論牽制過度，史實和論據往往成為遲到一步的援救。

在這樣的時代，專業研究的價值在於，用理性和品質橫縱，組成一張篩選的網。過濾與專業無關的雜質，而珍惜篩選過的內容，那是有價值的文獻。呼籲能有一種從整理專業文獻的態度來評論一位設計師。在他將淡出你的視線，或者，充滿你的眼簾時，都不影響你思考的冷靜。

靳埭強先生是一位遨遊在設計和水墨之間的設計師，是一位影響兩岸三地設計歷史書寫的平面設計師。

靳埭強出生於 1942 年，是長於我父輩的設計師。但我與許多比我年長和年幼的朋友一樣，樂意稱呼他「靳叔」。這稱呼也許有着粵港文化的瓜葛，但和靳叔謙遜溫和的品行若合符節。2012 年，在一公眾場合，我聽到比靳叔年長的石漢瑞稱呼他為 "Uncle Kan"，不覺莞爾。

我將石漢瑞稱為中國平面設計的間接「啟蒙者」。[1] 他在耶魯受到的平面設計教育，承啟溯源，受惠於瑞士國際主義風格。在美國，更講究和商業融合，有一種創意必須實踐性應用的價值體現使命。石漢瑞在 1960 年代將這

種理念帶到香港，因為香港的經濟騰飛，令他的設計實踐被全世界關注。而香港本身的當代設計力量，也在經濟騰飛中積累，香港在六十和七十年代的設計教育，雖然比不上當時經濟那樣令人關注，但社會對設計師的需求正在清晰化的過程中。靳埭強非科班出身，他的平面設計歷程，是一種憑藉天性、順應需求、結合摸索的軌跡。幾次將靳埭強拉回到平面設計事業的力量，來自傳統中國藝術對靳埭強天性的吸引。

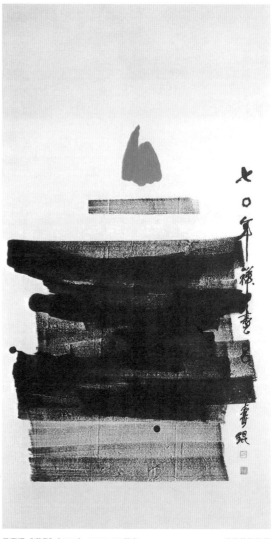

呂壽琨《禪畫》(1970)　187 X 97 厘米　　　　　香港藝術館藏

呂壽琨和王無邪

呂壽琨和王無邪，是將靳埭強一左一右推向平面設計的兩股重要力量。呂壽琨和王無邪都能算是靳埭強的師長，在年齡上，呂壽琨長於王無邪。在輩份上，王無邪向呂壽琨持弟子禮。靳埭強幾乎是同時向這兩位藝術家學習水墨和平面設計。

呂壽琨 1919 年出生於廣州，1948 年移居香港。受父親廣東畫家呂燦銘[2] 薰陶，自幼學畫。受地域文化和傳統筆墨影響，風格上更親近嶺南畫家的特徵。到香港後，也受到英國透納[3] 的風景畫影響，對香港本土風光的寫生漸多。呂壽琨的水墨畫藝術，並非固守嶺南山水畫傳統的筆墨，自己琢磨出的一套介乎中國畫和西洋畫中的風格。後期，他自己又將佛學理論摻合進繪畫，創作了多個系列的「禪畫」。我在他「禪畫」的表現方式中，看到日本近現代繪畫的一些筆觸和構圖特徵。宗其歷程，結合香港的社會特徵，稍許可以感悟到，這是一種多元文化社會裏，對中國傳統藝術的改良。

但呂壽琨在當時香港相對枯竭的藝術環境中，終究屬於睿智者。他對中國傳統繪畫在香港的傳播，有着一種悲天憫人的理想主義情操，立志要在香港「負起對中國書畫藝術的救亡責任」。[4] 他將傳統藝術引入香港高校教育中，以高校進修課程的實用性作為說服力，開始耕耘香港自己的年輕一代藝術土壤。他堅信「環境因素的侵蝕，其力量固然非常龐大，而人的心志，亦非任何力量所能摧毀，我相信香港將來必有這種人才出現。」[5] 而其豎起的「新水墨畫運動」的大旗，真的令香港於六、七十年代出現了一股創新水墨畫的熱潮。如其所願，造就了香港現代藝術一群新水墨藝術家。王無邪作為衣鉢傳人，成就矚目。其他還有譚志成、吳耀忠，及其後的徐子雄、周綠雲、梁巨廷等。靳埭強從 1960 年代起始時，就身在其中，成為堅實的擁躉。

而王無邪相較於呂壽琨，則受過系統西方藝術教育，有着更國際化的視野。他 1936 年出生於廣東東莞，1937 年到港。1955 年開始跟隨呂壽琨學畫。1960 年代赴美留學，輾轉多個大學，後來獲得馬里蘭藝術學院[6] 藝術學碩士學位。王無邪是個有趣的香港人，他對文學、繪畫和平面設計等不同專業，無論是實踐和理論都有極為深入的追求。在繪畫上，他既欣賞 Rosamond Brown[7] 那種有着宣傳色特徵的水彩風景畫，又對文學修養極高的宋代文人畫着迷。自己的繪畫創作，又將中國水墨畫，和結構主義的表現形式相聯。他是香港新詩運動的開創人，[8] 曾與葉維廉合辦《詩朵》，與崑南合編《新思潮》、《好望角》。他也是香港平面設計教育的先驅，設計理解受包豪斯（Bauhaus）理論影響極深。曾經寫過《平面設計原理》一書，這也是他在香港教授平面設計的理論思想，也是我在

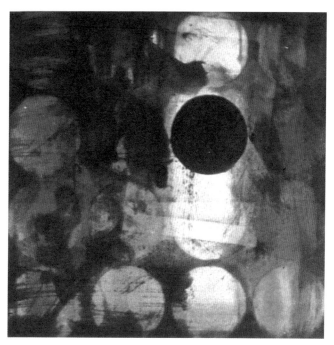

王無邪《蝕》（1966） 94 x 95 厘米

九十年代初期的大學時代設計啟蒙書籍之一。
此書的英文版被全球發行,還被翻譯為西班牙
文和韓文,韓文版曾為韓國設計教育的高校
教材。

1966 年,呂壽琨於香港中文大學校外進修部
任教,主持水墨畫課程。而王無邪 1966 年在
美國畢業後,也回到香港任教,他在香港中文
大學校外進修部主持平面設計課程。1966 年,
靳埭強進入這個校外進修部學習,跟隨王無邪
學習平面設計課程。1967 年,跟隨呂壽琨學
習水墨畫。[9]

香港 1960 年代雖受「六七事件」影響,但整
體經濟還是穩健上升,為 1970 年代成為「亞
洲四小龍」積累了深厚的基礎。當時,平面設
計成為亟需的專業。像王無邪這樣,既有中國
傳統藝術背景,又有着西方大學專業學歷的人
才極為難得。他組建了香港早期的設計教育模
式:「香港設計配合了工商業的殷切要求,其
發展尤為強勁。最早的設計課程,始於 60 年
代後期。那時候,香港工業學院創立設計系,
香港中文大學校外進修部開辦兩年制藝術文憑
課程,第一代自本土成長的設計師,就在那時
候培養出來。」[10]

靳埭強和二弟靳杰強兩人,先受到祖父番禺灰
塑藝人靳耀生影響,喜愛繪畫。[11]1957 年到
港後,先做了十年 [12] 裁縫師的工作。在伯父
靳微天啟蒙下,1964 年開始學習素描和水彩
畫。在進入香港中文大學校外進修部後,開始
和呂壽琨、王無邪有了交集。從靳埭強的個人
經歷來看,他在 1960 年代接觸到藝術時,先
是以西畫中的素描和水彩畫起步的。在中文大
學校外進修部時,先接觸到王無邪的設計課
程,第二年跟隨呂壽琨學習水墨畫。但縱觀靳
埭強近五十年的水墨畫和平面設計,有趣的特
點是,王無邪對他的繪畫影響更大,而呂壽琨
對靳埭強的影響反而在設計上。至少,表現形
式上是這樣的。

《構圖之一、二》(1969) 塑膠彩布本,每幅 **92 x 92** 厘米

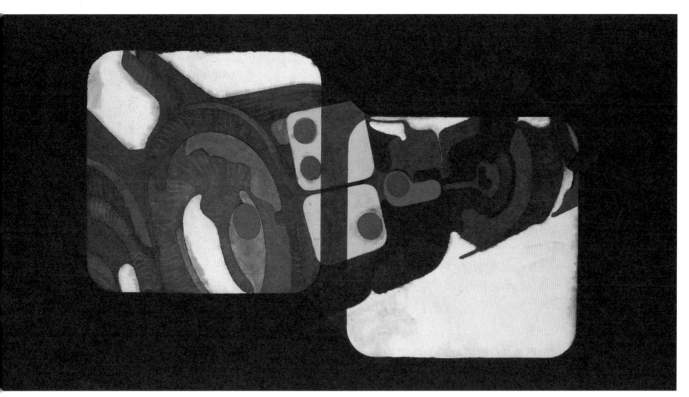

《移》（1970） 水墨設色紙本，**96 x 184** 厘米

香港藝術館藏

1969 年靳埭強的繪畫作品《構圖之一、二、三》（塑膠彩布本）、《階》（水墨設色），1970 年的水墨設色作品《移》、《宙》等作品中，我看到的是中國畫中沒有的幾何形構圖和類似宣傳色的明亮色彩。這些形狀和色彩，倒是在戰前 Bauhaus 作品中經常見到，只是材料換成了水墨。對比一下，這個時期王無邪的作品，1965 年《歸思》（水墨），在中國水墨中融合了印刷體的中文「去」、「往」和英文「GO」；1966 年的作品《蝕》（水墨設色），水墨中出現過極為規整的圓形等，氣質和構成中，間接影響了靳埭強的水墨創作。雖然王無邪是靳埭強的設計老師，沒有直接教授過他繪畫。靳埭強在 1979 年撰寫的〈王無邪的拓新藝術之道〉一文中，也曾提到這段亦師亦友的經歷：「我雖然沒有跟他學畫，但常在課餘與他討論藝術問題，從意念到技巧、歷史與潮流、現代和傳統、環境及路線等，無所不談。」[13]

而呂壽琨對靳埭強的影響，更多是呂壽琨在「禪畫」思想中的一些藝術理念，更打動靳埭強的設計表現形式。靳埭強的重要設計作品，如《水墨的年代》（1983 年，海報）、《名古屋香港著名畫家十三人展》（1989 年，海報）、《愛護自然》（1991 年，海報）、《IDEA》（1993 年，雜誌封面）、《愛大地之母》（1997 年，海報）等，都能在其中看到一個熟悉的元素：空靈白底上，一個紅點。這個紅點雖然有着一些細微的變化，但這整個畫面中的紅色點，來自呂壽琨「禪畫」中的表現形式：「……運用潑墨筆法與朱紅點寫『出淤泥而不染』的

禪意……」[14] 在他的作品《畫禪》（1969 年，水墨）、《不染》（1970 年，水墨）、《禪畫》（1970 年，水墨）、《畫禪》（1974 年，水墨）等許多作品中，都能看到這個朱砂點的荷。

但這一細節不足於說明呂壽琨對靳埭強的設計影響，靳埭強也不是單純在形式上導入呂壽琨的禪畫，他看重的，是自己在設計中傳承呂壽琨的藝術精華：「當年 [15] 我為了向呂老師致敬，臨摹老師晚年禪畫中象徵《不染》的紅點，令我更深入領悟老師畫意與創作思想，也產生傳承老師藝術精華的動機。這也造就了我在設計中創造自己的紅點，成為我愛用的視覺語言。」[16]

靳埭強將對呂壽琨的禪畫理解，融合到平面設計的佈局結構中，形成一種留白甚多，可以回味靜思的資訊傳遞風格，因為水墨和書法筆觸的元素，聯結了中國傳統藝術的語境。進入國際平面設計家庭時，這種形式吻合了西方設計師對東方藝術的想像，於是純粹的「靳氏語言」，成為代表中國平面設計的象徵。英國設計師 Alan Fletcher 的評價，有一定代表性：「我不知道這個圖像代表着什麼，也許作者在表現一個以圖像去演繹的漢字，也許作者在巧妙地運用固體質感和液體透視的對比，圖像又看似一張嚴肅的臉孔，卻流露出輕佻的神態，它可能是一個普通的手勢，可能是意義深遠的言辭，又或者它根本並沒有什麼意思。無論它是什麼也好，我都喜歡它。」[17]

從水墨到設計

水墨藝術的結緣，啟動靳埭強內心的藝術基因。追隨傳統藝術，令他間接獲得平面設計的專業內容。雖是香港培養的第一代平面設計師，但六十年代末的香港，平面設計專業還在實用性的美術裝飾和藝術之間徘徊，處於混沌狀態，沒有清晰的界限。靳埭強從水墨到設計的探索，無論工作內容還是設計風格，都並非一開始就清晰明瞭的。

1967 年起，他先在玉屋百貨公司從事櫥窗設計；後在商業美術公司擔任過設計師；在香港大學校外進修部兼職擔任過繪畫老師；多次參加過郵票設計的有賞競稿。[18]

我能找到的，最早靳埭強的作品，是 1968 年《十八青年水彩畫展》海報。白底上兩個巨大書法字 ——「水彩」。看得出來，這是靳埭強的書法手跡。文字只保留了書法的輪廓，字內

被用水彩暈染得剔透而多彩，「十八青年水彩畫展」，這行黑色的手寫美術字從畫面中間橫向排列着。整個設計雖然「簡陋」，顯得手工粗糙感強於設計感，但依然創意十足，令人感受到，他從傳統藝術中，將元素挪用於平面設計。這種從水墨到設計的「挪用」，也將貫穿靳埭強的整個設計歷程。另一個系列，1969 年的唱片封套設計，四張，為四大小提琴協奏曲設計。這是靳埭強在香港中文大學校外進修部學習平面設計課程時的畢業創作。四個圖形都是手繪，用優雅的細線條畫了四隻不同形狀的蝴蝶，中間用彩色鉛筆鋪陳了各種多彩的顏色。充滿留白的空間，纖細的線條，優雅的無飾線體，傳遞着含蓄和優雅的藝術品質。他在兩年非全日制課程的教育下，有這樣的創作表現，實屬難能可貴，作品記錄着靳埭強的才華。

「十八青年水彩畫展」海報（1968）

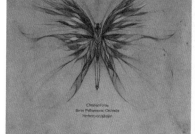
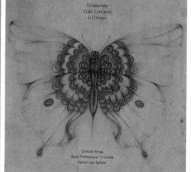
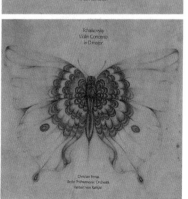

「四大小提琴協奏曲」唱片封套系列（1969）　　　　　　　香港文化博物館藏

六十年代末到七十年代的靳埭強，正值自己設計的初期。他對設計的興趣極大，對各種風格和表現技法都有過各種不同的嘗試。「工作與學習的烈火在燃燒着，彼岸的藝術浪潮高漲，我滿腦子包豪斯、構成主義、歐普、波普，沒有抗拒，也沒有偏見，我的創作運用着西方的現代語言。」[19]《四海電子有限公司》（1968年）的品牌設計中，信簽紙的設計有着烏爾姆（Ulm）三段式編排的特徵；《四人設計展》（1974年）、《恒美商業設計公司》（1972年）有着波普藝術（Pop Art）的特徵；《'69賀卡》有着包豪斯基礎形體的特徵；《文華香港系列》（1974-1977）嘗試了攝影表現技法；《第四屆香港國際電影節》是插畫的表現形式……《第三屆亞洲藝術節》（1978年）是靳埭強攝影表現技法中成熟的作品。彩色攝影當時還相當昂貴和少見，但靳埭強強化了攝影的真實特徵，將具象局部放大。用最簡單的平行拼貼的方式，組合成一張有着多彩而多元的東方特徵的臉，令人印象深刻。

但有一個變化是明顯的，他的設計語言變得更簡約了。簡約是意猶未盡，抑或欲說還休的表現方式，留給觀者一定的發揮想像的理解空間，有時是資訊傳遞中更好的一種方式，但無疑，這需要極大的勇氣和才華，才能達到。1981年，靳埭強為中國銀行設計的形象，是他設計才華的精彩綻放。這個使用至今的Logo無疑是所有中國銀行業中最優秀的設計。Logo中包含了多種資訊：有「中」字和古錢的重疊；有錢幣這個象徵圖形的寓意；有「天圓地方」這種中國人的宇宙觀的寓意；更有紅線穿過銅錢，對儲蓄的寓意等等。這是靳埭強將傳統藝術理解和簡約的設計觀念相結合後的力量，圖形的象徵意義是靳埭強平面設計思想中重要的因素。象徵性越強，圖形就變得越精煉。澳洲國立設計學院的D. J. Huppatz評論靳埭強作品時，說到一個詞，「Simulacrum」，[20]被翻譯為「類象」，其實就是腦中思考的資訊的圖形化體現。和我說的圖形的象徵性，是類似的。

因為同時堅持着水墨畫的創作鍛煉，在靳埭強日復一日的筆墨練習中，無疑也影響着他設計的興趣點，及表現方式的偏好。王無邪以跨學科的踐行者身份，對設計創造有着感同身受的經歷。他對靳埭強的解讀一言中的：「我們可以說，靳埭強與其他設計家顯著不同之處，是他一直沒有放棄純藝術的追尋。」[21]傳統藝術，隨着創作年數的增加，在靳埭強的設計中，語言的轉換變得更頻繁，他對自己的設計語言，也愈來愈有自信。

中國銀行行標（1981）

藝刊標誌（1982）

蘇州船宴菜譜（1980）

直至八十年代中期，他對水墨繪畫和書法如何進行設計化改造，還處於小心求證中：《一畫會會展》（1979 年）將書法的「畫」字中一筆改為紅色；《蘇州船宴》（1980）菜譜被設計在扇面上，用書法抄錄菜名；《星島藝刊》（1982 年）的 Logo，將美術字和書法結合在一起。揣摩《集一設計課程》（1976 及 1977 年）兩件作品，將毛筆和鴨嘴筆並列排放，將美術字和書法文字也並列排放，毛筆描紅的紅色格子線，絹的黃褐色背景……無不印證着他當時的心態，欲求打通水墨和設計的隔閡，將兩個自己最愛的通匯融貫起來。

1985 年的作品《水墨的年代》，則代表着他終於打通水墨和設計的隔閡，將之前自己分開磨礪的兩個專業融合一氣。這一通融際會中，呂壽琨的禪畫理論，「禪意超越自然的意向」，[22] 給予靳埭強極大的啟發。《水墨的年代》是為呂壽琨水墨畫展覽設計的海報，靳埭強從呂壽琨的「禪畫」中擷取了紅色的荷花形象，自己進行臨摹，將之更圖形化。擺放在畫面上部巨大的白色空間中，同時留出的，還是巨大的冥想空間。在下部，則用了極為飽和的渾圓型黑色硯台，仔細看，臨摹的呂壽琨黑色巨大的抽象水墨荷葉，被附加在黑色的硯台上，有着幾乎難以辨認的外形。於是上部狹小的三角形紅色荷花花苞，和巨大的正方形白色空間，和下部的黑色圓形，一張一弛，一黑一白，有了幾乎極端的對比。大宋中文和加粗 Bodoni 互為犄角，輕靈優雅的等線體穿插其中。這件作品端莊大方，資訊傳遞準確，東方韻味的氣質中包含了對西方設計語言的嫻熟。「繼往師承是進一步創新的基石，模仿我師只是傳承的起步點。」[23] 這一感言，傾吐了他從呂壽琨水墨中悟到平面設計圖形創造的心得。

進入九十年代後，靳埭強也進入自己的時代，他的設計語言變得自信而瀟灑，有着行雲流水般的通暢和力量。《愛護自然》（1991 年）中信手拈來的宣紙，有着標誌性的紅點，包裹着黑色的硯石，書法的英文豎排字體，呼應着細小的空間寂寥的印刷字體。他的紅點也開始變化，出現濃淡的暈染漸變。筆觸的尾端開始出現毛筆的掃尾痕跡，一切都在走向更自信和更個性。水和墨的層次感增加，圍繞筆觸的暈染漸變變得更豐富了。1995 年的《台灣印象》文字的感情系列──山、水、風、雲四件海報，是我覺得最為經典的靳氏作品。將中國象形文字、書法、儒家象徵、空靈和水墨都包涵一氣。看似自然合理的組合，正是靳埭強水到渠成的藝術融合頓悟。書法文字的邊緣再次出現水墨筆觸的暈染，如煙似霧般，縹緲神秘。「……像煙霧一樣，他的作品就是在煙霧中成形的意念，在煙霧幻化中，消散了又融合起來。」[24] Uwe Loesch 的評論敏銳，氣質的感受非常準確，只是西方沒有水墨，於是評論為煙霧。「最重要的是神秘感。」「誘發觀賞者的思索、聯想，從而把觀賞者帶進作品的思想領域中。它並不是給你一個答案，而是帶出很多問題讓你去思考。」[25]「在靳埭強那靜悄的畫面上，常有墨跡遺痕。筆和墨描畫出來的不是什麼繪畫，也不一定是字，只不過是飽蘸墨液的毛筆在運走時表現出優美的軌跡來。那些由黑色到灰色以至呈現奇妙的濃淡度，使人感到東方心魂的躍動……」[26] 這些知名設計師們，無論來自東方還是西方，對靳埭強作品的評論幾乎都有一致的感同身受。從另一個角度來看，靳埭強個人創造的個性化設計語言，雖然受益於中國傳統繪畫，但審美的視覺傳遞又是國際化的。因為親近了人本能的審美欣賞，令語言和文化的差異被忽視了。

從水墨到設計，造就了獨特的靳氏設計語言，令 1990 年代的國際平面設計舞台有了中國設計師的語言，那是缺席已久的。靳埭強帶給中國平面設計的自信，貢獻是無形而巨大的。

從設計到水墨

「無所謂虛實，無所謂上下，無所謂正負」[27]——王無邪的這個觀點，令他和呂壽琨的「新水墨運動」一開始就不同於傳統水墨繪畫的探索。事實上，當呂壽琨從廣州到香港後，他受透納風景畫的影響，也並非是將透納繪畫的技巧融合於自己的水墨畫創作中。他只是受透納描繪英國具體風景的啟發，將自己的水墨和香港具體的風景結合起來。單這種實景創作時間不長，他的畫風由繁而簡，後受佛教禪宗影響，直至完全抽象。而王無邪從美國回到香港任教後，自己的作品無論紙本水墨還是布面油彩，形式上都變得和包豪斯的結構特徵相似。他們對靳埭強的影響，直接可體現為傳統水墨的執念不深，而更看重自己強烈的個性風格。他對待藝術，乃至這個社會的觀點，有自己獨特的睿智：「我實際上是一知半解，懂得一點，每樣東西都懂得一點。這是香港人，普遍在香港成長的，都是這樣的。你不是懂得很多，你中文也不是很好，英文又不是很好，這樣就變成了半桶水，半桶水本來是一個缺點、一個缺陷來的，但是半桶水，假如你有自知之明，你就知道，你還有很多空間去裝新東西，那我去到外國就裝了他們的東西，我自己本來也有些東西，我覺得他們不夠，我自己再學。」[28]王無邪的這段話，是他在經歷人生和創作體驗大半輩子後的謙虛之言。實際上，他自己在文學上的造詣，使他在水墨的探索上受益匪淺。但「新水墨運動」非傳統的獨特實驗性，和王無邪橫跨多個專業的無拘無束的創作觀，多少能幫助我們理解，靳埭強在水墨繪畫上，是如何會在思想上走向一種「設計式的山水畫」的。

「在這些『現代水墨畫』的畫家群中，各有不同的表現，但大致可以分為三組。一組受了呂壽琨的影響，有佛教禪宗的因素，以圖在傳統國畫中，創造了不少新意。另一組受了王無邪的影響，用了不少的新技巧，從西方的設計原理，走入新國畫之路。還有一組受了劉國松的

影響，如貼紙、水拓、粗筆等，在畫中希望達到古人山水的意境。靳埭強的畫風，與他們的都不同。他的題材仍以傳統山水為主，但在畫面上脫離了國畫的筆法，而用設計上常用的直線、幾何形與硬邊等的技巧為主。因此他的畫風是從傳統變出來的，而又充滿了設計方式的山水畫。」[29]

在水墨的探索上，靳埭強事實上受到王無邪的影響是直接的。至少王無邪提供了一種設計形式感運用到水墨畫創造上的可能性。靳埭強的《夜曲系列》（1973 年），將上下兩個方形在一整張宣紙上佈局，用水墨暈染，佐以模糊的筆觸，形成圓心、驚嘆號、燈泡等類似的圖形。這類的嘗試，在純粹的傳統水墨畫家中，沒人會那樣實驗，但作為平面設計師，視覺的符號，有着特殊的意義。而繪畫材料的改變，成為新的圖形表現形式的探索，對於靳埭強而言，沒有禁錮的限制。

七十年代末，靳埭強開始用水墨淡彩創作山水，一再描繪那些層巒疊嶂、雲霧氤氳的風景。「中國山水只描寫理想山水，而不表現特定實景。」[30]這些靳埭強創造的風景，有着「理想山水」對實境的增減。經歷了他前期登臨實境，寫生采風，後來才逐漸脫離實境，進入自己的實境和想像寫意的歷程。自然是靳埭強創作最直接的源泉。呂壽琨「師古臨寫」及「師自然寫生」的遺訓，[31]令靳埭強堅信實境作為想像力的依據。他將山水的傳統技法作為自己訓練的根基，將自然作為描繪風景的依據，但釋放出自己巨大的想像力，留存刪減中，將繪畫的主題更濃縮，而更有信息性。這是無法將靳埭強從平面設計師身份孤立起來，獨自進行水墨畫家研究的獨特性。

傳統水墨畫山水，講究筆墨。董其昌語：「以境之奇怪論，則畫不如山水。以筆墨精妙論，則山水絕不如畫。」「蓋有筆無墨者，見落筆

蹊徑而少自然；有墨無筆者，去斧鑿痕而多變態。」[32]暗翊「石之波濤」的石濤，講究筆墨的「有胎有骨」：「墨之濺筆也以靈，筆之運墨也以神。」[33]他在《畫語錄‧氤氳篇》中談到水墨山水的禪宗修養：「筆與墨會，是為氤氳。氤氳不分，是為混沌，辟混沌者，舍一畫而誰？」[34]靳埭強的山水，也自有對筆墨造詣的追求，只是因為筆墨在他強大而獨特的水墨畫面上被相對「削減」，觀者將興趣點首先聚焦在構圖上，其次是在色彩上。

他的構圖，出現了幾何形體，三角、[35]圓[36]和直角[37]都曾出現過。還出現了圖形重複，[38]出現圖形陰陽互致，[39]出現平行分割[40]的畫面構圖……這些是平面設計構成中基本的元素，在傳統中國繪畫中卻成為忌諱的構圖。「凡畫必周氣韻，方號世珍。不爾，雖竭巧思，止同眾工之事，雖曰畫，而非畫。」[41]但凡「竭巧思」，則遠離「周氣韻」。所以將有機形體的規則外形引入水墨，則遠離了傳統繪畫。用色也一樣，「墨以破用而生韻，色以清用而無痕。」[42]講究的是「清」。而靳埭強「喜歡使用非常淡雅的灰藍色或紫灰色，慢融在一種清冷透明的空氣裏……」[43]相對重彩，他運用色彩，更喜營造光暈，在山峽間、奇石中、滿月裏，都能感受到像色彩漸變般的光暈。

種種有着平面設計因素的造型構圖和色彩，來自靳埭強的平面設計工作的聯結。1990年代初期，在他的平面設計工作受到愈來愈多國際褒獎後，他愈發堅持自己的個性道路。對水墨的改造，也自由脫離了傳統繪畫。這是夾雜着「實驗」和「突破」的心理考量。「我從來沒有以『遊戲』的心態繪畫，還可能是太認真了。我不斷實驗、探索，以求突破前人，突破自己的創作，信奉石濤的『我用我法』。呂壽琨遺訓中亦有『師我‧求我』，這使我終身不忘！」[44]《心韻系列》（1994年）；《晨曲》、《夕唱》（1995年）；《神迷意動》、《胸中丘壑》（1994年）等這個時期的作品，明顯受到呂壽琨禪畫的直接影響，但反黑為白，留着自己在平面設計中標誌性的大面積留白，抽象的筆觸，有着直線漸變的特徵。細看，又有着自己山水巨石披麻皴的筆觸。

《山夢圓》（1983）　水墨設色紙本，101 x 102 厘米

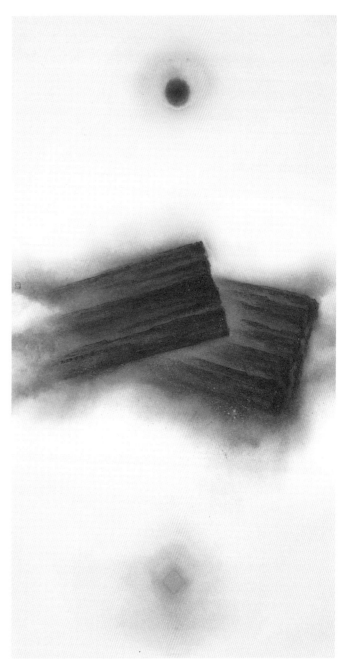

《□丘壑》（1994） 水墨設色紙本，187 x 97 厘米

《神迷意動》（1994） 水墨設色紙本，187 x 97 厘米

香港藝術館藏

千禧年後，他開創了「山水文字」，將禪畫、山水和書法文字三合一，創造了一種不會被傳統山水畫承認的新藝術。這並非平面設計的直接創造，卻給平面設計帶來一種新的設計語言。2002 年的巨作，《似山非山》，代表了靳埭強的水墨實驗進入「由物理而心理的空間轉換」，[45] 開啟了新的設計語言。依然保留了巨大的靳氏留白，暈染的成片淡墨雲彩，裹暇着尖銳而狹長的峰嵐，隱隱約約、似而非似，形成「似山非山」四個書法大字。神秘而出人意外。熟悉的紅點消失了，倒是彰顯了紅章，也有了輔助構圖的新的設計意味。「將詩、文、書、畫融為一體的傳統，將書法放大，將雲山縮小，以形成一種新的兼具詩意與哲思的觀念性水墨畫格局，很大程度上得力於他作為設計家的職業敏感。」[46] 這受設計啟發而來的水墨，是獨一無二的靳埭強的藝術。

「無論如何，今日要給靳埭強適當的評價與定位，我們不能忽略他在純藝術開拓的一面。他在平面設計，應付不同客戶要求，風格趨向多元化，但在反映東西方文化交融方面，則時見呈現出來。他的個人風格，猶見於與文化和藝術有關的設計作品上，其中毛筆的書法性線條，滲化感的水墨效果，與清晰的文字和幾何線條，在廣闊的空間中，造成對比，展示高雅的文人品味與情懷。」[47]

遨遊在設計和水墨之間的靳埭強，將設計中的巧思革新水墨畫的傳統，將傳統筆墨的素養創造設計的獨特語言。對我而言，他首先是一位卓越的平面設計師，一位最先將中國藝術的思考帶入國際舞台的中國設計師。

—— 何見平
平面設計師、設計史論研究者、自由出版人

2022 年 4 月 13 日完稿於德國柏林

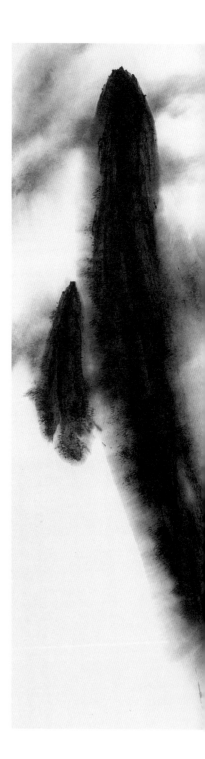

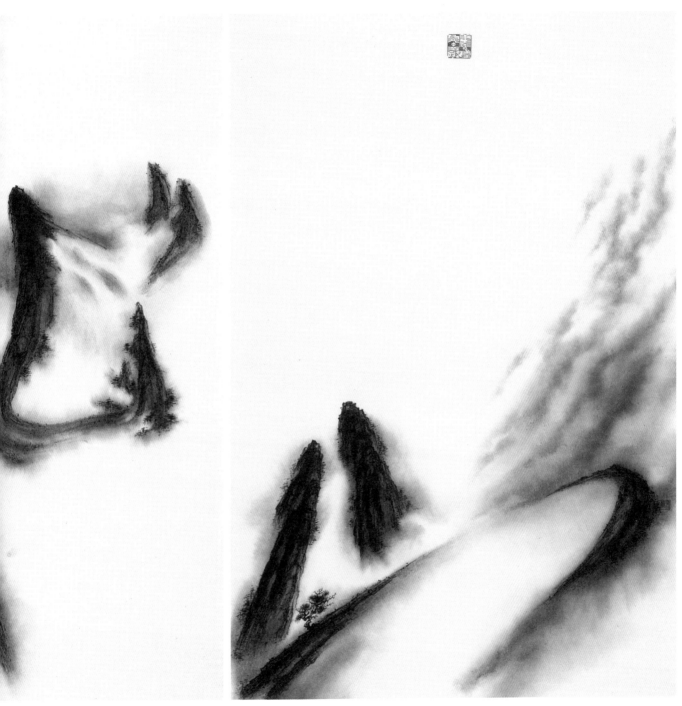

《似山非山》（2002）（局部，全四屏，刊於 176-177 頁）

註

[1] 何東編著：《啟蒙者·石漢瑞》（江蘇：鳳凰美術出版社，2019）。

[2] 呂燦銘（1892-1963），廣東資深畫家和學者。

[3] William Turner（1775-1851），英國浪漫主義畫家。

[4] 呂壽琨：《呂壽琨手稿》（香港：香港中文大學出版社，2005），頁 116。

[5] 呂壽琨：《呂壽琨手稿》（香港：香港中文大學出版社，2005），頁 116。

[6] Maryland Institute College of Art, MICA，位於美國馬里蘭州，是美國最老的藝術學院之一。

[7] 英國畫家，出生於 1937 年。

[8] 他的詩歌我曾保留過幾首，遺憾柏林搬家時遺失。

[9] 靳埭強：《設計源於生活：靳埭強設計集》（香港：康樂及文化事務署，2002），頁 26。

[10] 王無邪：〈藝術·設計·風格·香港〉，收錄於靳埭強：《設計源於生活：靳埭強設計集》（香港：康樂及文化事務署，2002），頁 6。

[11] 林雪虹：〈畫字·我心 —— 靳埭強作品〉，收錄於靳埭強：《畫字我心：靳埭強繪畫》（香港：香港大學美術博物館，2008），頁 10。

[12] 1957 至 1967 年。

[13] 靳埭強：〈王無邪的拓新藝術之道〉，收錄於《靳叔品美 100+1》（香港：香港經濟日報出版社，2014 年），頁 51。

[14] 靳埭強：〈墨外新韻　丁衍庸、呂壽琨的承傳立新〉，收錄於《靳叔品美　100+1》（香港：香港經濟日報出版社，2014 年），頁 48。

[15] 1985 年。

[16] 靳埭強：〈《不染》紅點的傳承〉，收錄於《靳叔品美 100+1》（香港：香港經濟日報出版社，2014 年），頁 118。

[17] Alan Fletcher，收錄於靳埭強：《物我融情》（香港：靳 與劉設計顧問，1998），頁 30。

[18] 1968 至 1976 年，恒美商業設計公司擔任設計師，後來 升任美術主任；1973 年任港大進修部繪畫課程講師；1970 年 代中，共有九套郵票設計被選用發行。靳埭強：《設計源於生 活：靳埭強設計集》（香港：康樂及文化事務署，2002），頁 28。

[19] 靳埭強：《畫字我心：靳埭強繪畫》（香港：香港大學美 術博物館，2008），頁 45。

[20] 靳埭強：〈模擬‧實在‧消隱‧重現〉，收錄於《生活‧ 心源》（汕頭：汕頭大學出版社，2003），頁 7。

[21] 王無邪：〈藝術‧設計‧風格‧香港〉，收錄於靳埭強： 《設計源於生活：靳埭強設計集》（香港：康樂及文化事務署， 2002），頁 6。

[22] 靳埭強：〈墨外新韻　丁衍庸、呂壽琨的承傳立新〉， 收錄於《靳叔品美　100+1》（香港：香港經濟日報出版社， 2014 年），頁 48。

[23] 靳埭強：《設計源於生活：靳埭強設計集》（香港：康樂 及文化事務署，2002），頁 69。

[24] Uwe Loesch：〈靳埭強，獨特的人，獨特的作品〉，收 錄於靳埭強：《物我融情》（香港：靳與劉設計顧問，1998）， 頁 10。

[25] Ivan Chermayeff，收錄於靳埭強：《物我融情》（香港： 靳與劉設計顧問，1998），頁 30。

[26] 田中一光：〈靳埭強和東方的柔美〉，收錄於靳埭強：《物我融情》（香港：靳與劉設計顧問，1998），頁 6。

[27] 靳埭強、王無邪：《靳埭強成長的歷程（1942-1979）》，收錄於靳埭強：《靳埭強畫集 1970-1979》（香港：新思域社，1980），頁 13。

[28] 王無邪採訪，收錄於阿角（視頻採訪）、AMCNN.COM（製作）：《半杯水的藝術》[視頻]（香港：香港中文大學藝術系，2011）。

[29] 李鑄晉：〈靳埭強 —— 一個最能代表香港文化的藝術家〉，收錄於靳埭強：《藝術得自心源：靳埭強畫集》（香港：康樂及文化事務署，2002），頁 4。

[30] 高居翰（James Cahill）：《氣勢撼人：十七世紀中國繪畫中的自然與風格》（上海：生活·讀書·新知三聯書店，2009），頁 8。

[31] 靳埭強、韓然編：《靳埭強：身度心道》（安徽：安徽美術出版社，2008），頁 19。

[32] 董其昌：《畫禪室論畫·畫旨》，頁 5。

[33] 石濤：《畫語錄·筆墨篇》。

[34] 石濤：《畫語錄·氤氳篇》。

[35]《空山雲序》，1983 年；《松月雲山》，1986 年。

[36]《山夢圓》，1983 年。

[37]《山水空間之二》，1976 年。

[38]《秋韻》，1976 年。

[39]《重奏》，1976 年。

[40]《蒼然》，1979 年。

[41] [宋] 郭若虛:《圖畫見聞志》卷一,（上海：人民美術出版社,1963 年）,頁 15。

[42] 笪重光:《畫筌》。

[43] 李渝:〈民族主義、集體活動、自由心靈〉,《雄獅美術》,第 232 期（1999）,頁 107。

[44] 出自 2022 年 4 月 10 日筆者和靳埭強的郵件來往。

[45] 皮道堅:〈意造雲山意若何 —— 靳埭強現代水墨藝術解讀〉,收錄於靳埭強:《靳叔品美　100+1》（香港：香港經濟日報出版社,2014 年）,頁 338。

[46] 皮道堅:〈意造雲山意若何 —— 靳埭強現代水墨藝術解讀〉,收錄於靳埭強:《靳叔品美　100+1》（香港：香港經濟日報出版社,2014 年）,頁 339。

[47]〈藝術‧設計‧風格‧香港〉,王無邪,收錄於靳埭強:《設計源於生活：靳埭強設計集》（香港：康樂及文化事務署,2002）,頁 6。

靳埭強

1942 年生於廣東番禺，自幼受祖父耀生薰陶，愛好繪畫。1957 年定居香港。1964 年開始研習藝術與設計，跟從伯父微天學習素描與水彩，1967 年進修王無邪先生的設計課程，並開始從事設計工作，同時跟隨呂壽琨先生學畫，1969 年開始水墨畫創作，曾為一畫會會員。靳氏是香港新水墨運動的活躍分子，不斷探索新路。

靳氏的作品在本地及海外獲獎無數，受高度評價，包括：首位設計師獲選香港十大傑青 (1979)、市政局藝術獎 (1981)、美國洛杉磯國際藝術創作展金獎 (1984)、臺灣雄獅美術雙年獎 (1987)、香港藝術家年獎 (1991)、波蘭第一屆國際電腦藝術雙年展冠軍 (1995)、紐約水銀金獎及銀河大獎 (1998)。他的成就備受肯定，先後獲香港特區政府頒予銅紫荊星章及銀紫荊星章勳銜 (1999 及 2010)，2004 年獲世界傑出華人設計師，2005 年獲香港理工大學頒授榮譽設計學博士，並於 2016 年獲得香港設計師協會終身榮譽獎。

靳氏醉心藝術創作，其藝術作品常展出海外各地，作品更被香港 M+ 視覺文化博物館、香港藝術館、香港文化博物館、香港大學美術博物館、中國美術館、廣東美術館、關山月美術館、臺灣省立美術館、澳門賈梅士博物館、美國華盛頓市國際金融基金美術會、美國明尼阿波利斯藝術館、英國維多利亞和阿爾伯特博物館、牛津大學艾許莫林藝術與考古博物館等收藏。

靳氏熱心藝術教育及專業推展的工作，自 1970 年起積極參與藝術設計教育工作，桃李滿門。他亦經常在各院校授課及赴海外演講、出任本地及海外多家設計及藝術組織顧問，曾任西九文化區管理局董事局成員、香港藝術發展局委員等，又曾在法國、芬蘭、荷蘭、韓國、新加坡、中國

內地及港澳台地區的國際競賽中擔任評委，包括 2003 年獲邀請擔任芬蘭拉提國際海報雙年展的評委會主席。靳氏為了給予廣大喜愛設計的華人青年一個展現自我創意的自由舞臺、提升專業視野的廣闊空間，自 1999 年起，設立「靳埭強設計獎」全球華人大學生平面設計比賽。如今，它已成為中國青年設計師比賽的知名品牌。

靳氏現時為國際平面設計聯盟 AGI 會員、康樂及文化事務署藝術顧問、香港藝術館榮譽顧問、汕頭大學長江藝術與設計學院榮譽院長，曾出任該學院院長及講座教授。亦出任香港理工大學榮譽教授、大連輕工業學院、河南大學、西北民族大學、廣西師範大學等院校的名譽教授；中央美術學院、清華大學、西安美術學院、湖北美術學院、江南大學設計學院、桂林電子工業學院、南京理工大學、深圳職業技術學院、台南昆山科技大學、台南科技大學設計學院、台灣師範大學視覺設計學系等院校的客座教授。

靳氏又致力寫作，曾出版廿多本設計專論，包括：八十至九十年代出版《平面設計實踐》、《商業設計藝術》、《衝擊設計》及《物我融情——靳埭強海報選集》；21 世紀出版《眼緣‧心弦——靳埭強隨筆》文集；《視覺傳達設計實踐》簡體修訂版。編著設計叢書：《中國平面設計書系》六冊；主編合著長江新創意設計叢書：《靳埭強‧身度心道》、《靳叔說‧設計問答》及《城市形象：設計實踐與教學》；創意生活系列：《設計心法 100+1》、《情事藝事 100+1》、《品牌設計 100+1》、《靳叔品美 100+1》、《字體設計 100+1》；又合著《關懷的設計——設計倫理思考與實踐》及《設計的思考——設計師的心智與靈魂》，以及《因小見大‧靳埭強的郵票設計》等，都對華人設計行業具有重大的影響力。